나를 위한 예술 교양 레벨 업

알고 보면
흥미로운
클래식
잡학사전

정은주 지음

해 더일
BOOKS

레프 톨스토이가 스물넷의 세르게이 라흐마니노프에게 건넨 말.

"우리 모두는 어려운 시기를 겪습니다.
그것이 인생입니다.
고개를 들고 당신의 길을 가십시오."

세르게이 라흐마니노프의 에세이《내 일의 고된 순간들》중.

사랑하는 가족에게
특히 내 아들 채우에게
모든 사랑을 전합니다.

결코 가볍지 않은 세계사의 아픔과 진실을
서양 음악사로 따라가보는 특별한 시간

저는 종종 무대에 올라 연주하기 전에, 관객들에게 제가 연주할 곡을 소개하곤 합니다. 그때마다 기회가 되면 이미 알려진 작곡가와 작품에 대한 일반적인 정보 대신, 제가 알고 있는 작곡가의 재미있는 비하인드 스토리나 그 곡이 제게 특별해진 사연을 소개하는데요. 연주자의 입장에서 또 관객의 입장에서 이런 순간들이 별일 아닌 것 같아 보일지도 모릅니다. 하지만 저는 이 짧은 시간들이 언제나 좋은 선물로 돌아온다고 느낍니다. 관객에게 소개하는 음악에 대한 이런저런 이야기들이, 관객으로 하여금 제 음악에 조금 더 집중할 수 있도록 도왔던 경험이 많기 때문입니다. 이러한 추억들이 쌓이며 서양 음악사 속의 흥미로운 스토리를 알아가는 일은 어느새 저의 즐거운 공부가 되었습니다. 때문에 이 책이 제게 주는 의미는 상당히 큽니다. 제가 여러 날 찾았고, 앞으로도 찾아다닐 수많은 서양 음악사 속의 이야기들이 한 권의 책으로 탄생했으니까요. 서양 음악사 속의 흥미로운 이야기들을 마치 보물찾기하듯 즐겁게 발견할 수 있는 책이거든요!

저의 오래된 독서 습관 중 하나는 이야기 속 주인공이 되어 책 안으로 들어가보는 것인데요. 자연스레 저도 이 책 속 이야기들의 주인공이 되는

기분을 느꼈습니다. 사라진 하이든의 두개골을 찾기 위해 그의 후손이 되어 분노하고 있는 저를 발견했고요, 조선 사절단 속 일원이 되어 러시아의 볼쇼이 극장에서 듣도 보도 못한 발레 공연을 관람할 때의 문화 충격도 고스란히 받았습니다. 독자 여러분도 쉽게 저마다의 이야기 속에서 해당 인물의 감정과 시대로 들어가 상상의 나래를 펼치는 경험을 할 수 있을 것입니다. 정은주 작가 특유의 사실적 묘사가 서양 음악사 속 생생한 일화들과 잘 어우러져 있기 때문입니다.

　누구나 가벼운 마음으로 이 책을 읽어 나갈 수 있습니다. 하지만 세계사의 한 부분으로 서양 음악사를 살피며, 결코 가볍지 않은 세계 역사의 아픔과 진실을 마주하는 시간도 잊지 말았으면 좋겠습니다.

2023년 11월, 바이올리니스트 고소현

유튜브
https://www.youtube.com/c/wowkoswon/featured

인스타그램
https://www.instagram.com/sohyunko_official

제2변주
세계사 속 음악사

제3변주
알아두면 의미 있는 클래식 음악가들

제4변주
클래식 시네마

서양 음악사로 읽는 세계사

음악은 세계사를 함께 만들어온 중요한 인류의 역사입니다. 오늘날 우리 곁에 흐르는 모든 음악은 세계사의 한 부분입니다. 세계 곳곳의 역사를 따라가다 보면 서양 음악사의 여러 이야기들이 자연스럽게 스며들어 있는 것을 발견할 수 있습니다. 저는 이런 역사 속 사실들을 알게 될 때마다 무척 기쁩니다. 그래서 이 책을 썼습니다. 보통 클래식 음악이라 부르는 유럽의 음악, 서양 음악의 역사적인 장면들이 어떻게 세계사의 한 부분이 되었는지 독자 여러분에게 쉽고 재미있게 소개하고 싶었습니다. 특히 앞으로의

세상을 이끌 청소년 독자들에게 가장 많이 그리고 가능하다면 오래도록 이 책 속의 이야기들이 닿았으면 하는 마음도 아주 큽니다.

아마 독자 여러분이 이 책을 다 읽은 후에는 수백 년 세월이 지난 지금까지 전해지는 그 시절의 서양 음악, 조금은 어렵고 낯설게 느껴지는 클래식 음악이 어떻게 지금까지 생명력을 잃지 않았는지에 대한 답을 찾아낼 수 있을 것입니다.

이 책은 서양 음악사 속 여러 사건을 중심축으로 세계사를 살짝살짝 들여다볼 수 있게 구성했습니다. 17세기 혹은 그 이전부터 지금까지 유럽과 미국 그리고 한반도의 역사와 함께 흐른 음악 이야기, 세계사를 이끌어온 음악에 대한 이야기를 골라 담았습니다. 1637년 베네치아 리알토 다리 근처의 산 카시아노 교구에 개관한 트론 극장(훗날 산 카시아노 극장으로 개명)부터 2023년의 챗GPT가 들려주는 클래식 음악가들의 이야기까지 다양하게 소개했습니다. 글 첫머리에는 해시태그로 키워드를 정리해, 한눈에 이해하기 쉽도록 했습니다.

이 책에 소개한, 세계사를 움직인 서양 음악사의 비하인드 몇 가지를 간추려 소개합니다.

세계 최초의 공공 오페라 극장인 트론 극장이 베네치아에 개관한 후, 귀족이 독점하던 오페라 극장은 모두가 드나들 수 있는 공간으로 거듭났습니다. 신분에 관계없이 누구나 트론 극장에서 오페라를 즐길 수 있었죠. 이렇게 오페라로 이탈리아의 역사를 새로 쓴 트론 극장이 문을 연 지 약 200년 후, 이탈리아는 '글은 몰라도 오페라는 아는 사람들이 살아가는 나라'가 되었습니다. 트론 극장은 이탈리아 오페라의 역사이자 이탈리아 역사의 한

장면입니다.

　프랑스 파리의 인기 피아니스트로 살았던 쇼팽은 평생 조국 폴란드에 독립 운동 자금을 보냈는데요. 아쉽게도 쇼팽은 조국의 독립을 보지 못하고 세상을 떠났습니다. 당시 쇼팽이 직접 나서서 어떤 일을 할 수 있는 상황이 아니었기에, 그저 독립 운동을 하던 친구들에게 자금을 보내는 것으로 조국에 대한 사랑을 표현한 것입니다. 쇼팽은 분명 오늘날의 폴란드가 있기까지 크고 작은 노력을 보탰던 수많은 사람 중 한 명입니다.

　구소련 체제하에서 '좋은 음악과 나쁜 음악을 구분하는 일'에 혐오를 느꼈던 리투아니아의 피아니스트 란츠베르기스도 리투아니아 역사에 한 획을 그은 인물인데요. 그가 세계를 향해 진심 어린 도움을 요청한 후, 리투아니아를 포함한 발트 3국이 독립의 기틀을 다질 수 있었습니다. 만약 그가 정치판에 발을 들이지 않고 피아니스트의 길을 고집했다면, 지금 리투아니아는 어떤 모습이었을까요.

　우리들의 눈에 보이지도 않고 또 만질 수도 없는 음악이 셀 수 없는 시간 동안 우리 곁에서 함께하며 영향을 주고받았던 일을 생각하면 할수록 놀랍고 경이롭습니다. 끝으로 이 책을 펼친 모든 독자가 세계사를 움직인 음악의 흥미로운 이야기들을 기쁘게 발견하길 바랍니다. 그 즐거운 여정을 통해 대체 인류에게 음악이 어떤 존재인지, 그리고 나 자신에게 과거의 이야기와 음악은 어떤 질문이 될 수 있는지 고민해보는 선물 같은 시간도 함께하길 응원하겠습니다.

#18세기영국

루트비히 판 베토벤과 작품 계약을 가장 많이 했던 사람은 스코틀랜드의 조지 톰슨입니다. 베토벤의 음악성을 높이 샀던 조지 톰슨은 자국의 민요를 더 아름답고 멋지게 만들기 위해서 베토벤이 원하는 높은 액수의 작곡료를 지급했습니다. 그 덕분에 베토벤이 편곡한 스코틀랜드의 선율들은 오늘날까지 잘 전해지고 있는데요. 당시 베토벤과 조지 톰슨의 이야기를 통해 18세기 영국에서는 자국의 음악가보다 유럽 대륙의 유명 음악가들이 조금 더 인기 있었다는 사실을 유추해볼 수 있습니다.

#아트테크

게오르크 헨델이 영국에서 살았던 약 40년 동안 런던의 미술품 거래 시장은 해마다 규모가 커졌습니다. 1720~1760년대 런던에서는 1년 평균 약 5~10회의 예술품 경매가 열렸습니다. 각각의 옥션에서 매년 약 1만 5천 점의 작품이 거래되었는데요. 뜨거웠던 런던의 예술 작품 경매 시장은 그 시절부터 성장에 성장을 거듭해 오늘날의 모습을 이뤄냈습니다.

#20세기여성

20세기 서양 여성 음악가들의 이야기는 그 시기를 살았던 여성들의 역사이기도 합니다. 여성 지휘자는 남성 연주자를 지휘할 수 없고, 여성 작곡가의 작품은 남성 작곡가의 작품과 같은 위치에서 평가받지 못했습니다. 20세기의 여성 음악가들은 남성 음악가에 비해 여러 차별을 겪었습니다. 하지만 차츰 여성의 사회적인 권리가 늘어나며 여성 음악가들의 활동 범위도 자연스

레 넓어졌습니다.

#인종 차별

20세기 초의 유럽, 미국 음악계는 유색 인종 연주자들이 클래식 음악가로 활동하는 일을 인정하지 않았습니다. 영화 〈그린 북〉의 실제 주인공인 피아니스트 닥터 셜리는 "쇼팽과 베토벤을 연주하고 싶었다"는 유명한 말을 남겼고요. 백인과 흑인의 평등한 분리라는 모순을 법으로 제정했던 짐 크로 법은 우리 모두가 잊지 말아야 할 과오입니다. 또 피아니스트 앙드레 와츠와 소프라노 제시 노먼은 미국에 살던 아프리카계 음악가로 보이지 않는 차별을 많이 겪었는데요. 특히 제시 노먼의 경우 오페라 작품을 시작할 때 배역 배정에 있어 아쉬움을 많이 겪었습니다.

#전쟁과 독립

어린 쇼팽은 두 차례의 전쟁을 목격하며 성장했습니다. 이러한 이유로 그는 파리에 지내면서도 조국의 독립을 후원했고요. 파리에서 버는 돈의 일부를 조국 독립 운동 자금으로 보냈습니다. 현재 폴란드가 쇼팽을 국가적 위인으로 추앙하는 이유는 분명하지요. 베르사유 조약에 서명한 폴란드의 피아니스트 페데레프스키가 아니었다면, 쇼팽이 바라고 바랐던 조국의 완벽한 독립은 더 늦춰졌을지도 모르겠습니다. 또 발트 3국의 독립을 이끌었던 리투아니아의 독립이 피아니스트 란츠베르기스에게서 시작된 것도 기억해야 할 것입니다. 이탈리아의 통일의 사랑방 역할을 했던 마페이 살롱도요.

#Wi-Fi, 챗GPT

1942년 8월 11일, 오스트리아의 배우 헤디 라마는 미국 특허청에서 보안 주파수 도약 시스템으로 2,292,387번째 특허를 받았습니다. 88개의 피아노 건반에서 88개의 비밀 신호를 떠올렸던 헤디 라마가 있었기에 이 시스템은 오늘날 와이파이의 바탕이 되는 값진 기술이 되었습니다. 챗GPT는 클래식 음악에 대해서 무슨 생각을 갖고 있을까요. 서양 음악의 역사에 대해서 정확히 알고 있을까요. 챗GPT에게 클래식 음악에 대해 물었습니다.

#사랑

예술가의 사랑은 창작과 떼려야 뗄 수 없는 영역입니다. 파리에서 가장 유명했던 연인 쇼팽과 조르주 상드는 데이트할 때 어떤 음식을 즐겨 먹었을까요. 상드가 '남친' 쇼팽을 위해 만든 음식을 먹으며 쇼팽은 수많은 작품을 써내려갔습니다. 또 슬럼프에 빠진 미운 남편 베르디를 위해 그의 아내가 떠올린 '초콜릿 프로젝트'. 이 프로젝트를 통해 베르디는 자신의 역작으로 남은 오페라 〈오셀로〉를 완성할 수 있었습니다.

나를 위한
클래식 레벨 업

"좋아하는 마음만 있다면, 무엇이든 할 수 있어요."

지금으로부터 무려 345년 전의 일입니다. 3월의 어느 날, 이탈리아의 한 마을에서 작고 귀여운 아기가 태어났습니다. 당시 가톨릭을 믿는 이탈리아 사람들은 아이가 태어나면 성당에 데려가서 신부님께 세례를 받았는데요. 보통 아기가 태어난 지 하루나 이틀 후에 성당에 가는 것이 일반적이었습니다. 산모가 아기를 낳자마자 외출하는 일이 현실적으로 어려웠으니까요. 세상에 태어난 아기는 즉시 엄마 젖도 먹어야 하고요. 이러한 이유로 아이와 가족들의 상황을 살피며 적당한 시기에 세례를 받았습니다.

그런데 앞에서 소개한 작고 귀여운 아기는 태어나자마자 급히 세례 성사를 받았습니다. 아기의 부모님이 서둘러 아기에게 세례를 받게 했거든요. 그 이유는 아기가 태어났을 때 너무 약했고, 곧 죽을 것처럼 보였기 때문이에요. 가톨릭 신자들은 세례를 받으면 천국에 갈 수 있다고 믿는데요. 이 아기의 부모님은 혹시라도 아기가 세례를 받기 전에 하늘나라로 떠나갈까 봐 걱정을 했던 거예요. 그래서 서둘러 세례를 받게 해주었던 것입니다.

그러나 아기 부모님의 걱정과 달리 이 아기는 무려 63세까지 살았습니다. 그 시절로서는 무척 오래 산 편이지요. 만약 아기의 부모님이 연약했던 아기가 오래오래 살았다는 걸 아셨다면 얼마나 기뻐하셨을까요. 심지어 그 아이가 어린 시절부터 꿈꾸던 일을 하며 살았다는 사실까지 아셨다면요.

이 아기의 이름은 안토니오 비발디입니다. 우리가 TV나 라디오에서 종종 들었던 귀에 익숙한 음악, '사계'를 작곡한 음악가이자 신부님이에요. 비발디 신부님은 어린 시절부터 음악 공부를 열심히 했지만, 부모님 뜻에 따라 신부님이 되었는데요. 안타깝게도 태어날 때부터 약했던 비발디는 자라면서 천식을 심하게 앓았거든요. 그래서 신부님이 된 이후에도 제대로 일할 수가 없었어요.

하지만 비발디는 신부님이 된 이후에 오히려 어린 시절의 꿈이었던 음악을 가까이할 수 있었습니다. 건강상의 이유로, 보통의 신부님들이 하던 일 대신 이탈리아 베네치아에서 부모 없는 소녀들에게 음악을 가르치는 일을 했고요. 직접 바이올린 연주를 하기도 하면서 음악과 함께 행복하게 살았어요. 참, 비발디는 태어날 때부터 빨갛고 곱슬곱슬한 머리칼을 가져서 '빨간 머리의 신부님'이라고 불리기도 했습니다.

열심히 공부해서 신부님이 되었는데 몸이 아파서 쉬어야 했던 비발디의 마음은 어땠을까요. 이런 상황이 무척 슬펐겠지만, 비발디는 음악을 사랑했던 어린 시절의 마음을 잊지 않고 지냈어요. 어쩌면 비발디는 몸이 아

팠기 때문에 좋아하던 음악을 하면서 살 수 있었던 것을 행운이라 여겼을지도 모르겠어요.

비발디 신부님의 이야기를 읽고 독자 여러분은 어떤 기분이 들었는지 궁금합니다. 저는 좋아하는 마음만 있다면 무엇이든 할 수 있다는 '용기'를 떠올렸는데요. 비발디의 이야기를 떠올리며 독자 여러분도 자신의 삶에서 정말 해보고 싶은 일들이 무엇인지 생각해보는 시간이 되길 바랍니다. 몸이 아팠던 덕분에 포기했던 음악을 다시 할 수 있었던 비발디처럼, 설마 이뤄질까 했던 소중한 꿈들이 현실이 되는 날을 그려보는 거예요!

2023년 11월

모두의 꿈을 응원하는 작가 정은주

제1변주

클래식
잡학사전

 게오르크 프리드리히 헨델 Georg Friedrich Händel
1685. 2. 23.~1759. 4. 14.

Georg Friedrich Händel

Georg Friedrich Händel 님 외 **1,685,414**명이 좋아합니다

Georg Friedrich Händel "헨델은 위대하고 독보적인 음악가입니다. 나는 그에게서 많은 것을 배우고 있습니다."

- 루트비히 판 베토벤

#코즈모폴리턴 #영국귀화 #헨델귀화법

#영국왕실 #인싸 #아트테크 #컬렉터

#너의꿈을펼쳐봐 #헨델처럼

18세기의 코즈모폴리턴

나의 길은 내가 선택한다

게오르크 프리드리히 헨델은 '18세기의 코즈모폴리턴'입니다. 태어난 조국에 연연하지 않고 그가 살고 싶은 곳, 가고 싶은 곳을 마음껏 다니며 살았거든요. 그는 독일(당시 프로이센의 할레 지역)에서 태어났지만, 영국에서 세상을 떠났습니다. 물론 처음에는 그도 당시의 평범한 음악가들처럼 직장에 취직했는데요. 하지만 더 좋은 연봉 혹은 희망을 위해 항상 이직의 가능성을 열어두었고요. 이탈리아나 독일의 다른 도시에서 지내기도 했습니다. 이런저런 일들 끝에 결국 그는 독일 국적을 포기하고 영국 국적을 선택했습니다. 안정적이었던 하노버의 직장을 그만두고, 런던에서 받은 스카우트 제안을 통해 화려한 이직에 성공했는데요. 당시 그는 영국 왕실에서 주는 많은 연금과 영국 법원의 특별 허가를 받아 진짜 영국인으로 살 여러 권리까지 꼼꼼히 챙겨 받습니다. 그에게는 귀화 제안을 거절할 그 어떤 이유도 없었습니다. 그가 평생 바라던 멋진 삶을 시작할 수 있었으니까요.

헨델은 영국으로 귀화한 후 약 40년 가까이 런던의 브룩 스트리트 25번지에 살았습니다. 영국인이 된 그는 그동안 진짜 하고 싶은 일들을 하나씩 실천했는데요. 그의 의무 중 하나였던 영국 왕실을 위한 관혼상제 음악

을 비롯해서 영국식 오페라와 교회 음악 등을 작곡했고요. 그가 살았던 시절의 런던 귀족 신사들처럼 예술 작품 수집에도 적극적이었습니다. 또 완벽하지 못한 영어 실력이었지만 늘 런던 사람들과 대화하려 노력했고요. 당시 헨델을 싫어했던 사람들은 그의 영어 실력이 형편없었다는 기록을 많이 남겨두었습니다. 하지만 분명 그는 자신이 선택한 영국에서 살아가기 위해 최선을 다했습니다. 그가 살았던 흔적들을 살펴보면, 의심의 여지가 없는 일입니다.

그렇다고 해서 '런더너' 헨델의 인생이 늘 좋았던 것은 아닙니다. 우리 모두의 인생이 그러하듯 그 또한 좋은 시절과 그렇지 않은 시절을 번갈아 겪었거든요. 가령 런던에서 두 차례의 경제적 파산, 서너 번의 수술을 하는 등 감당하기 어려운 시기도 있었고요. 하지만 그는 크고 작은 시련들을 마치 오뚜기처럼 극복해 나갔습니다. 좋은 가격에 출판권을 판매할 수 있는 작품들을 열심히 썼고요. 시력을 잃어 앞이 보이지 않는 상황에서도 오르간 연주를 했습니다. 부지런히 수집했던 예술 작품들도 아쉽지만 조금씩 처분했고요.

무려 338년 전 태어난 헨델이지만, 저는 헨델이 요즘 세상에서도 본받을 점이 분명한 큰 어른이라 느낍니다. 자신의 길을 스스로 찾고 자신의 콘텐츠를 여러 플랫폼을 통해 알리려 노력한 점, 주식이나 아트테크 등 재테크에도 꾸준히 공들인 점, 주변 사람들과 잘 지내며 자신의 분야에서 오랫동안 활약한 점 등요. 하지만 그의 삶을 하나하나 들여다보면 웃지 못할 역설도 분명 존재합니다. 잘 팔리는 작품을 발표하기 위해 자신의 기존 작품을 바탕으로 새 작품을 쓰기도 했으니까요.

무엇보다 21세기를 사는 우리가 한 번 더 생각해보면 좋을 만한 그의 삶의 모습은 말년, 노후의 삶입니다. 성공한 음악가로서, 자신이 모은 재산을 형편이 어려운 은퇴한 음악가 혹은 몸이 아픈 분들의 치료를 위해 기부하기도 했고요. 또 그는 세상을 떠날 준비를 하면서 그가 평생 모은 모든 것을 주변 사람들을 위해 나누어줄 계획을 세우고 또 행동으로 옮겼는데요. 수차례 유언장을 고치면서까지요. 유언 작성 등 삶의 마지막을 준비한 모습을 살펴보면 그가 참 마음이 따듯한 사람이었음을 느낄 수 있습니다.

그의 이야기를 통해 특히 청소년 독자들이 자신의 삶을 멋지게 꿈꿔보는 시간이 되길 바랍니다. 가끔 보다 더 나은 미래를 만들고 싶은 의욕이 샘솟을 때가 있잖아요. 그럴 때마다 헨델의 삶을 천천히 되새겨보면 어떨까요?

런던의 '인싸' 아트 컬렉터 헨델

1760년 2월 26일 자 〈데일리 애드버터〉에 특별한 예술품 경매 소식이 실렸습니다. 이틀 뒤인 2월 28일 정오 영국 런던의 코벤트 가든 피아차에서 열리는, 영국의 저명한 예술품 딜러였던 에이브러햄 랭퍼드가 주최한 예술품 경매 소식이었는데요. 이 행사에서 헨델이 평생 수집했던 예술품 중 67점이 공개되었습니다. 약 10개월 전에 세상을 떠난 헨델의 유산이 경매에 나왔다는 사실만으로도 큰 화제를 모았는데요. 그의 타계를 추모하며 경매가 열린 이날을 영국 예술품 경매사들은 '헨델의 날'이라 부릅니다. 예상대로 이날 경매에서 헨델이 정성스레 수집한 여러 작품들이 모두 새 주인을 찾아갔습니다. 당시 영국에서 헨델의 인기는 이루 말할 수 없을 정도로 높았는데요. 아마 이러한 헨델의 인기도 작품 판매에 영향을 주었을 것입니다.

헨델이 영국으로 귀화해서 생을 마칠 때까지, 영국은 회화 등 예술 작품 시장의 전성기였습니다. 현대적인 건축물이 런던 곳곳에 들어섰고요. 귀족들은 벽과 벽 그리고 또 벽에 걸 예술 작품을 바쁘게 수집했습니다. 귀족 등 특정 계층이 향유했던 취미에서 시작된 영국의 예술품 경매 문화는 런던을 시작으로 유럽에서 가장 큰 규모로 성장할 수 있었습니다.

헨델이 영국에서 살았던 40여 년간 1년 평균 총 5~10회의 예술품 경

매가 열렸고, 약 1만 5천 점의 작품이 거래되었는데요. 이러한 역사 속 기록만으로도 당시 영국 경매 시장의 열기를 느낄 수 있습니다. 영국의 상류층으로 살던 헨델도 자신과 교류하는 런던의 귀족들처럼 예술품 수집에 열을 올렸는데요. 영국 귀족들의 취미 생활을 함께하며 영국의 새로운 귀족으로 정착하려던 그의 노력으로도 볼 수 있고요. 헨델의 예술품 구입 기록에 따르면 1749년과 1750년 사이에 총 여섯 작품을 구입했는데, 렘브란트 판 레인부터 안토니오 카라치의 작품까지, 당시 액수로도 큰 금액의 작품들을 샀습니다.

당시 예술 작품을 구입하는 방법은 오늘날과 비슷했습니다. 작품 중개인이 추천해주는 작품 중에서 고르거나, 직접 갤러리에서 작품을 고르거나, 작가를 만나서 작품을 구입하는 방법 등이요. 헨델은 주로 자신과 친하게 지내던 사람들이 거래하던 아트 딜러에게 작품을 구입했고요. 때로는 런던을 방문한 유럽의 여러 화가들을 직접 만나 작품을 소장했어요. 또 이탈리아 베네치아나 네덜란드로 떠나 자신의 마음을 만족시켜주는 작품을 골라오기도 했습니다.

1776년 영국 최초의 음악사 책을 집필한 존 호킨스 경은 저서 《음악의 역사》에 헨델의 예술 작품 사랑에 대한 모습을 다음과 같이 기록했습니다. "헨델이 예술 작품에 대해 느끼는 사랑은 무한합니다. 심지어 꽤 전문적인 그의 식견에 감탄할 때가 많습니다." 호킨스 경의 관찰대로 헨델은 아트 컬렉팅에 진심이었습니다. 또 영국의 역사학자인 윌리엄 콕스는 "헨델이 가진 회화에 대한 취향은 이탈리아에 머물던 시절에 크게 형성되었으며, 그는 예술 작품에게서 대단한 기쁨을 얻습니다"라는 글을 남겼는데요. 여러

기록으로 볼 때 헨델은 예술 작품에 굉장한 애정을 갖고 있었던 것이 분명해 보입니다.

시력 나빠지며 작품 수집 중단

헨델의 삶에 찾아온 시련 이야기는 정말 슬프고 또 안타깝습니다. 그를 싫어하는 라이벌 음악가가 등장해 음악 활동에 방해뿐 아니라 살해 위협까지 받고, 엎친 데 덮친 격으로 뇌졸중까지 앓았습니다. 하지만 그는 긍정 에너지를 발판 삼아 다시 일어났습니다. 곧 건강도 회복했고요. 음악가로 명성도 다시 찾았거든요. 하지만 하염없는 세월 앞에서는 헨델도 어쩔수 없었습니다. 차츰 그의 시력이 나빠졌고, 결국 백내장 수술을 세 차례나 받았습니다. 심지어 수술 후유증으로 양쪽 눈의 시력을 모두 잃었고요. 작곡가로, 오르간 연주자로 또 음악 감독으로 해야 할 일이 많은 그에게 시력 상실이라는 절망이 찾아온 것입니다.

하지만 헨델이 누구던가요. 그는 자신의 삶을 포기하지 않았어요. 시력을 잃어가던 상황에서도 보조 작가의 도움을 받아 영어로 된 〈오라토리오〉를 완성했고, 오르간 앞에 앉아 눈을 감은 채 두 손과 귀로 연주했다는 기록이 전해집니다. 이날 헨델의 연주를 들은 관객은 눈물이 멈추질 않았다는 관람 후기를 남기기도 했습니다. 시력을 잃어간 그는 어떤 마음으로 계속 활동했던 걸까요.

헨델 컬렉션 특징은 내 마음대로!

지난 1985년 영국의 한 경매에서 '헨델의 날' 헨델의 작품 목록이 실린 카탈로그가 공개되었습니다. 그동안 헨델이 예술 작품을 수집했다는 사실은 그의 유언장 속 내용이 전부로, 그가 정확히 어떤 작가의 어떤 작품을 소유했는지에 대한 기록은 없었거든요. 헨델을 연구하던 학자들은 발견된 카탈로그 속 기록을 토대로 그가 소유했던 여러 예술 작품에 대한 목록을 찾아내어, 구체적으로 약 30점 이상의 작품 목록을 공개했습니다. 다만 아쉽게도 헨델의 유언장에 명시된 렘브란트의 작품 같은 경우는 아예 존재 자체를 추적할 수 없었고요. 아마 렘브란트의 작품은 수백 년의 세월이 흐를 동안 입이 무거운 어느 수집가의 창고에 자리하고 있었는지도 모르겠습니다.

전문가들이 분석한 헨델 컬렉션의 특징은 '내 마음대로'입니다. 헨델은 인기 있는 작가 혹은 유망한 신인 작가의 작품을 선택하지 않았거든요. 이 이야기는 헨델이 미술 작품에 대한 특별한 기호가 없었다는 방증이기도 합니다. 헨델의 컬렉션에는 풍경화부터 초상화까지 정말 다양한 주제의 작품들이 있는데요. 단 그는 종교적인 내용의 작품은 수집하지 않았습니다. 이것은 그가 영국에 귀화할 때 영국의 국교로 개종하면서 했던 서약과 관련 있을 가능성도 배제할 수 없습니다. 종교적인 내용의 예술 작품을 집에 걸어두었다가 혹시라도 영국 국교의 방침에 어긋나는 행동을 할 수도 있기 때문에, 의도적으로 조심했던 것은 아닐까요.

또한 헨델은 유명 작가의 원작이 아닌 판화를 즐겨 구입했습니다. 이것

은 인지도가 낮은 작가의 원본 그림을 구입하는 것보다 아트테크 측면에서 효과적인 방식이었는데요. 헨델의 후원자인 웨일스의 왕자 프레더릭도 이러한 방식을 선호했습니다. 미술 작품에 대해서 잘 모르지만, 함께 어울리는 사람들의 취미를 향유하려 했던 일에서 시작된 헨델의 컬렉팅. 귀화한 영국인이 아니라 진짜 영국인이 되어 그 속으로 들어가기 위한 하나의 노력이었음은 분명합니다.

영국 법원이 만든 '헨델의 귀화 법 1727'

헨델이 음악가로 유럽 대륙에서 명성을 떨칠 때의 일입니다. 당시 영국 왕실은 자국을 위해 일할 수 있는 유능한 음악가를 양성하기 위해 고심 중이었는데요. 영국에서 활동할 예술가에게는 시민권과 주거지, 연금 지원 등 좋은 조건을 제공하겠다는 법까지 새롭게 만들 정도였습니다. 헨델은 처음부터 영국에 귀화하려던 것은 아니었는데요. 그저 영국을 방문해 몇 번의 연주회를 열었을 뿐인데, 영국 청중과 왕실의 열렬한 반응을 목격한 이후 마음이 바뀌었습니다. 게다가 영국 왕실에서 제시했을 연금 액수와 각종 편의를 상상해보면 하노버의 직장에서 런던의 직장으로 이직하고 싶은 마음이 분명 더 커졌을 거예요. 지금까지의 성공도 좋지만, 영국에서 지원을 받으며 새로운 커리어를 쌓아보고 싶었을 테고요.

고민하던 헨델에게 영국 왕실이라는 부유한 후원자는 귀화의 속도를 앞당긴 동력이었습니다. 이러한 까닭에 헨델이 런던에서 했던 일들을 따라가다 보면 당시 영국 왕실의 역사까지 살펴볼 수 있습니다. 하노버에서 근무하며 영국 왕실과 교류하던 헨델은 1723년 영국 조지 1세를 위한 음악가로 임명되었고, 왕실의 공주들을 가르칠 예정이었는데요. 그러나 당시 영국 교회법은 외국인이 주교의 면허 없이 왕실의 후손들을 가르치는 것을 금지했습니다. 단 귀족 자녀 교육에는 예외를 허용한 상황이었고요.

여러 정황상 그가 영국 왕실에서 음악가로 자유롭게 활동할 수 있는 유일한 방법은 영국 국적을 취득하는 것이었습니다. 이러한 이유로 헨델에게 영국 국민의 지위를 부여해달라는 청원이 상원에 제출되었는데요. 헨델은 영국 국교회인 성공회로 개종할 것이며, 수장 선서와 충성 선서를 했다는 증거를 제공했습니다. 이 청원은 곧 받아들여져 민간 법안으로 의회에 제출되었습니다.

1727년 2월 13일, 영국인이 되기 직전 헨델은 선서를 했습니다. 그가 영국 교회와의 친교를 받아들였다는 증명서도 제시했고요. 그는 귀화 후 영국 교회의 법을 준수하되, 루터교의 요소도 일부 유지하는 것을 제안했는데요. 이는 영국 측과 협의하에 조정했습니다. 덕분에 그는 영국에서 종교적 원칙으로 인해 어떤 괴롭힘이나 불편을 겪지 않을 것이라는 특별 보호 조약까지 보장받았고요. '영국에서 태어난 사람과 어떤 이유로도 차별받지 않는다', '영국에서 태어난 사람과 동등하게 대우받는다'는 핵심 조항을 통해 모든 권리를 법적으로 보장받았습니다. 이 법안은 의회에서 통과되었고, 며칠 후 왕의 재가를 받았습니다. 현재 영국 의회 기록 보관소 아카이브에 '헨델의 귀화 법 1727' 원본 문서가 보관 중입니다. 온라인으로도 누구나 열람할 수 있지만, 그 시절의 옛 영어로 작성되어 있어 알아보기는 어렵습니다.

약 4년의 시간을 거쳐 결국 헨델은 영국으로 귀화했습니다. 영국인이 된 헨델은 죽을 때까지 온 영국인의 존경을 받으며 살았고, 역대 영국 왕실 음악 아카데미 감독 중 한 명으로 명예롭게 재직했습니다. 영국 왕실의 후손들을 위한 음악 교사로도 활동했고요. 이렇게 그는 런던에서의 삶을 열심히, 진심으로 즐겼습니다.

헨델의 따듯한 유언장

헨델은 시력을 잃어가면서 자신의 죽음을 본격적으로 준비했습니다. 그는 시력에 문제가 생긴 후 그동안 소중히 수집했던 작품들을 처분하기 시작했습니다. 더 이상 아름다운 작품을 볼 수 없게 되었으니, 당연한 일이기도 합니다. 헨델은 평생 약 1만 점이 넘는 악기와 예술 작품을 수집했는데요. 아마 당시 헨델은 그 모든 것이 자신의 죽음 앞에서는 소용없다는 것을 깨닫기 시작했을 겁니다. 그는 세상을 떠나기 9년 전인 65세에 첫 유언장을 썼습니다. 이후 무려 5번이나 유언장을 고치며, 총 44개 사항을 마지막까지 고민했습니다. 꼼꼼했던 성격의 그는 세상을 떠나기 3일 전까지 유언장의 내용을 고쳤습니다. 이토록 자세하게 유언장이 전해지는 그 시절의 음악가는 헨델이 유일합니다.

1757년 8월 4일 헨델은 25번째와 26번째 항목을 작성했습니다. 이 유언은 그가 수집한 예술 작품을 스스로 언급한 최초의 기록입니다. 그는 25번째 항목에 친구 찰스 제넨스에게 화가 발타자르 데너가 그린 〈늙은 남자의 머리〉와 〈늙은 여자의 머리〉를, 26번째 항목에는 자신의 친구 그랜빌에게 렘브란트의 한 작품을 선물한다는 조항을 썼습니다. 당시에도 렘브란트의 그림은 천정부지로 높은 가격이었습니다. 그랜빌은 헨델에게 무척 특별한 사람이 아니었을까 상상해봅니다.

다음과 같은 말로 그의 유언장이 시작됩니다.

신의 이름으로 아멘.
인간 생명의 불확실성을 고려하는 나 게오르크 프리드리히 헨델은
신을 따르는 방식으로 이것을 나의 의지로 삼습니다.

유언장의 첫 번째 항목은 1750년 6월 1일 헨델의 하인으로 일하던 피터 르 블론드에게 '나의 옷과 리넨을 남긴다'고 적었습니다. 두 번째 항목도 같은 날 피터 르 블론드에게 300파운드스털링을 지급하겠다고 적었고요. 아쉽게도 헨델보다 피터 르 블론드가 먼저 세상을 떠나는 바람에 이 유언은 지켜지지 못했습니다.

세 번째 항목은 1750년 6월 1일 크리스토퍼 스미스에게 '나의 큰 하프시코드, 나의 작은 하우스 오르간, 나의 악보집'을 준다고 적었습니다. 헨델의 유일한 혈육인 조카 요한나 프리데리치아 플로어켄에게는 1750년 6월 1일 '유언장에 적힌 내 재산의 모든 나머지를 준다'고 적었고요. 요한나는 유언장의 단독 집행자 역할을 맡았습니다.

참, 발타자르 데너는 헨델의 초상화를 그리기도 했는데요. 유독 헨델은 그에게만 유산을 남기지 않았습니다. 자신을 그린 데너의 해석이 마음이 들지 않았던 건 아닐까요!

그가 쓴 유언장의 마지막 말을 소개합니다.

내가 죽은 후, 웨스트민스터 사원에 묻힐 수 있도록 웨스트민스터 사원의 허가를 바랍니다. 내 장례 관련 사안은 에미얀드가 맡습니다. 만약 웨스트민스터 사원에 묻힐 경우 600파운드를 초과하지 않는 금액 안에서 기념비를 제작하기를 희망합니다.

헨델의 바람은 이뤄졌습니다. 그가 간절히 원했던 곳, 웨스트민스터 사원의 남쪽에 묻혀 영원한 영국인으로 잠들었습니다. 그의 장례식은 1759년 4월 20일 금요일에 거행되었고요. 약 3천 명 이상의 조문객이 참석했습니다. 이날 장례 미사에서는 영국 작곡가이자 오르가니스트였던 윌리엄 크로프트의 〈장례 미사곡〉이 연주되었습니다.

프란츠 요제프 하이든 Franz Joseph Haydn
1732. 3. 31.~1809. 5. 31.

Franz Joseph Haydn

 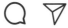

Franz Joseph Haydn 님 외 **531**명이 좋아합니다

Franz Joseph Haydn "하이든은 부지런히 일했습니다. 평일에는 궁정악단에서 작곡과

바이올린 연주를 했고, 일요일을 포함한 며칠은 아침 8시부터 성당에서 지냈습니다. 10시

미사에서 오르간을 연주했고, 11시 미사에서는 노래를 불러야 했기 때문입니다."

《The Life of Haydn》(2009) 중

#오스트리아 #빈 #에스테르하지가문

#골상학 #도굴 #장례식 #해골

#위증 #범죄

사라진 하이든의 해골을 찾아서

영면 145년 후 열린 진짜 하이든의 장례식

1809년 5월 31일 늦은 저녁, 오스트리아 빈의 작은 마을 굼펜도르프의 하이든 자택에서 요제프 하이든이 세상을 떠났습니다. 당시 하이든의 집에 머물던 에스테르하지 공의 비서, 요제프 칼 로젠바움은 하이든의 영면부터 장례까지 모든 여정을 함께하고 기록했는데요. 당시 그가 에스테르하지 공에게 보낸 편지 내용 일부를 소개합니다.

"하이든은 그의 침대에서 편안하게 숨을 거두었습니다. 검은 옷을 입은 채로요.
평화로운 표정으로 마치 잠든 것 같았습니다.
그의 발치에는 파리, 러시아, 스웨덴, 빈에서 받은 훈장들이 놓여 있었습니다.
다섯 시간쯤 흐른 후에 하이든의 시신은 굼펜도르프 교회로 옮겨졌고요.
오크 관에 입관, 사제에게 세 차례 축복을 받았습니다.
이후 굼펜도르프 공동묘지에 묻혔습니다."
《Haydn: A Creative Life in Music》[1982] 중 일부 발췌

하이든은 잠에 빠진 채 세상을 떠났습니다. 어쩌면 그는 행복한 죽음을 맞

이했는지도 모르겠습니다. 동서양을 막론하고 잠을 자던 중 세상을 떠나는 것을 편안한 죽음이라 여기는 정서가 있으니까요. 하이든은 고단했던 그리고 위대한 음악가로 살았던 한평생을 아름다운 꿈속에서 마쳤겠지요. 마침 하이든이 서거한 날은 나폴레옹 군대가 빈을 점령했던 날이었는데요. 긴박한 사회 분위기를 이유로 하이든의 명성에 걸맞지 않은 간소한 장례식이 열렸습니다.

하이든은 미혼이었고, 음악가로 에스테르하지 가문에서 30여 년간 안정적으로 근무했는데요. 덕분에 그는 경제적 여유가 있는 편이었습니다. 세상을 떠나기 약 50일 전 그는 자신의 집에서 일하던 하인들과 친척 손녀를 한자리에 불렀습니다. 삶의 마지막을 예감했던 걸까요. 하이든은 손녀에게 미리 써둔 자신의 유언장을 읽게 했어요. 살뜰하게 자신을 돌봐준 하인들에게 깊은 감사와 일정의 유산을 상속한다는 내용, 대부분의 유산은 손녀에게 물려주겠다는 내용 등이 적혀 있었는데요. 그 자리에 있던 모든 사람이 하이든의 진심에 눈물을 흘렸다고 전해집니다. 또한 하이든은 자신이 좋아하는 음악을 연주해서 들었고, 기력이 떨어지는 상황에서도 피아노포르테 앞에 앉아 가벼운 선율을 연주했습니다. 또 그는 "나의 상상력이 마치 내가 피아노인 것처럼 연주한다"는 말을 중얼거렸습니다.

하이든이 죽음을 앞두고 병들었을 때, 이미 그는 에스테르하지 가문에서 은퇴한 상황이었습니다. 하지만 에스테르하지 가문은 끝까지 하이든을 돌봤습니다. 더 이상 하이든과 이해관계가 없는 에스테르하지 가문 측에서 그의 마지막을 보살폈던 점, 또 그가 가장 가까이 지내던 사람들과 관계가 좋았던 점 등으로 미뤄 볼 때 하이든은 누구나 좋아할 수밖에 없는 사람이 아니었을까 싶습니다. 사회에서 상식적이고, 사람 사이에서 따뜻한 마음으

로 대했기에 누구라도 좋아하는 그런 분이었을 듯합니다. 직장에서 꼼수만 썼다거나, 하인들을 하대하던 그런 주인이었다면 마지막 인사를 나누던 자리에서 모두 울음을 터트렸다는 기록은 결코 전해지지 않았을 테니까요.

하이든의 마지막 모습을 기록했던 칼 로젠바움은 "하이든의 방에는 런던의 모든 콘서트홀에 입장할 수 있는, 하이든의 이름이 새겨진 아이보리색의 프리패스가 있었다"라고 설명했는데요. 평소 하이든은 영국에서 선물 받은 귀한 프리패스에 대해, 자신이 평생 열심히 살았던 조국보다 영국에서 더 대우를 받는 것이 아쉽다는 이야기를 남겼습니다. 영국 왕실 측은 하이든에게 귀화 요청을 했을 정도로 그를 존경했는데요. 하이든은 끝까지 조국에 남아 일하겠다며 영국에서의 새로운 삶을 거절했습니다.

두개골의 행방 찾아 145년

하이든의 장례식에서는 그가 평소 좋아했던 모차르트의 〈레퀴엠〉이 연주되었습니다. 그를 따르던 모든 사람은 이제 하이든이 영원한 안식에 들어갈 것이라고 굳게 믿었고요. 그러나 하이든의 천부적인 음악 재능 때문이었을까요. 충격적이게도 그의 시신은 무려 145년 동안 편히 잠들지 못했습니다. 하이든의 장례식이 끝난 직후 누군가 하이든의 묘를 도굴, 시신에서 머리만 잘라 가져갔거든요. 이후 몇 차례의 거짓 증언에 휘둘리다 결국 하이든이 서거한 지 무려 145년이 흐른 후에야 사라졌던 그의 두개골이 제자리로 돌아왔습니다.

대체 누가 이런 범죄를 계획하고 실행에 옮겼을까요? 하이든의 머리

를 팔아 큰돈을 벌려던, 돈에 눈이 먼 사람이었을까요. 아니면 광적으로 하이든을 숭배하던 팬이 그런 몹쓸 짓을 했을까요. 둘 다 아닙니다. 하이든의 머리를 제거한 파렴치한은 바로 평소 하이든과 가깝게 지냈던 칼 로젠바움과 빈의 형무소장으로 일했던 요한 페터였습니다.

이 끔찍한 범죄는 하이든이 성실하게 임했던 직장, 에스테르하지 가문의 호의로 인해 밝혀졌는데요. 에스테르하지 가문은 하이든이 영면한 후자신들의 가족만 묻힐 수 있는 가족 묘역에 하이든의 묘지를 새롭게 조성해주었습니다. 그리고 마치 이 순간을 기다렸다는 듯, 하이든의 묘지를 이장하는 과정에서 하이든에게 일어난 끔찍한 범죄가 발각된 것이죠.

그들이 이토록 대담한 짓을 벌인 것은 평소 하이든의 상황을 잘 알고 있기에 가능했습니다. 참 안타깝죠? 따뜻했던 하이든이 죽어서 목이 잘리는 참형을 당할 줄 그 누가 상상이나 했을까요. 17~18세기 유럽에서는 사람의 뇌를 연구하는 골상학이 유행이었습니다. 쉽게 설명하자면 특정 재능이나 성격은 뇌의 구조와 모양에서 기인한다는 이론을 주장하는 일종의 학문인데요. 로젠바움과 페터는 골상학에 깊이 빠져 있었습니다. 어리석었던 그들은 하이든의 머리를 연구하면 음악 천재의 비밀을 발견할 수 있을 거라 확신했고요. 특히 그들의 스승이었던 프란츠 갈이 이러한 범죄를 부추겼어요. 결국 위대한 음악가의 시신을 훼손한 것을 인정한 그들은 다시 하이든의 두개골을 에스테르하지 가문 측에 반환했습니다. 하이든이 세상을 떠난 지 11년 만의 일입니다.

그러나 한 번 나쁜 짓을 하고 나니 두 번은 쉬웠던 걸까요? 로젠바움과 페터는 하이든의 진짜 두개골 대신에, 다른 사람의 것을 에스테르하지 가

문 측에 보냈습니다. 그들은 기어코 두 번째 범죄를 저질렀습니다. 요즘과 달리 당시에는 유골의 DNA 검사를 할 수 없었기 때문에 가능했던 일입니다.

이렇게 하이든의 시신에 다른 사람의 두개골이 함께한 채로 영원히 묻힐 뻔했는데요. 하이든의 두개골은 호락호락하게 숨겨지지 않았습니다. 무려 125년 동안 수많은 사람의 손을 거쳤거든요. 우선 1829년 로젠바움이 세상을 떠나기 전 하이든의 두개골을 페터에게 주었고요. 10년 후 페터가 죽은 다음에는 그의 아내가 하이든의 두개골을 의사인 칼 할러 박사에게 기증했습니다. 할러 박사에게서 빈의 병리학자인 로키탄스키 박사에게, 다시 로키탄스키 박사의 자녀에게로 넘어갔고요. 최종적으로 로키탄스키 박사의 자녀들이 빈 음악협회에 하이든의 두개골을 연구용으로 기증했습니다.

이때부터 오스트리아 정부와 에스테르하지 가문 그리고 하이든의 후손들은 빈 음악협회를 상대로 하이든의 머리 유골 반환 소송을 벌였습니다. 서로 약간의 입장 차이가 있었지만, 결국 하이든의 두개골을 시신 곁으로 보내기로 합의했습니다. 그러나 1, 2차 세계 대전 등 시대적 상황과 몇 차례의 복원 작업으로 인해 1954년이 되어서야 모든 일이 제자리로 돌아갈 수 있었습니다. 당시 이 사건은 오스트리아에서도 큰 주목을 받았는데요. 무려 100대의 자동차 행렬이 하이든의 두개골을 에스코트했습니다. 현재 하이든의 완전한 묘소는 오스트리아 아이젠슈타트의 하이든 교회 지하에 안치되어 있는데요. 황당하고 어쩌면 다행스러운 점은 '가짜 하이든'이라는 오명을 썼던 누군가의 두개골까지 하이든의 유골과 함께 묻힌 점입니다. 하이든을 위해 죽어서도 머리가 잘리는 고통을 당했을 누군가를 위해 오스트리아 정부 측이 내린 따뜻한 결정으로 기억하면 좋겠습니다.

 루트비히 판 베토벤 Ludwig van Beethoven
1770. 12. 17.~1827. 3. 26.

Ludwig van Beethoven

Ludwig van Beethoven 님 외 **1,770,326**명이 좋아합니다

Ludwig van Beethoven "나는 사업을 하는 사람이 아닙니다. 나는 내 작품이 다른 작곡

가들과 같은 제안을 받는지 확인했던 것뿐입니다."

1822년 6월 5일 베토벤이 출판사 대표 헤렌 페터스에게 보낸 편지 중

#베토벤표비즈니스 #이중계약

#9번교향곡 #런던음악협회 #조지스마트경

#10번교향곡 #장엄미사

베토벤표 비즈니스

재테크의 달인

루트비히 판 베토벤은 음악뿐만 아니라 음악 외적인 비즈니스에도 탁월한 감각과 기술을 갖고 있던 사람이었습니다. 그는 자신의 음악이 합당한 가치를 창출해내는 것을 당연하게 생각했고요. 자신의 비즈니스에 적극적으로 참여했습니다. 베토벤과 동시대를 살았던 여러 음악가들이 베토벤처럼 자신의 예술 세계를 두고 흥정을 잘 했었는지는 모르겠습니다. 분명한 사실은 베토벤은 자신의 음악적 사업을 위해 언제나 현명한 계산을 했던 사람이라는 점입니다.

비즈니스 감각이 뛰어났던 베토벤은 재테크에도 관심이 많았는데요. 그는 1816년 7월 출판업자 지크문트 안톤 슈타이너의 회사에 투자했습니다. 재미있는 사실은 당시 베토벤이 이미 슈타이너에게 돈을 빌린 상황이었다는 점입니다. 베토벤은 슈타이너에게 돈을 갚는 대신, 새 빚을 얻어 그 회사에 또 투자를 한 거죠. 요즘 말로 '빚투'(빚을 내어 투자한다를 줄인 말)를 선택했습니다. 그의 감 덕분에 3년 후 베토벤은 슈타이너 회사에 투자한 돈과 이자를 챙겨, 오스트리아 국립 은행이 첫 발행한 주식 8주를 구매했습니다. 이 주식은 그가 영면한 후 발견되었는데요. 주변에 늘 돈이 없다고

우는 소리를 했던 베토벤의 말이 거짓말임을 증명한 결정적인 증거로 남았습니다.

평생 인기 음악가로 살다 간 그가 남긴 유산은 상당히 많은 액수였는데요. 주식 투자 수익, 작품의 판매액, 공연료 등을 잘 관리한 덕분이었겠지요. 유일한 상속자였던 그의 조카 카를 베토벤은 삼촌 베토벤의 검소했던 생활과 뛰어난 재테크 능력 덕분에 유산을 넉넉히 물려받았습니다. 베토벤의 '베프' 슈테판 폰 브로이닝의 아들이며 베토벤을 존경했던 게르하르트 폰 브로이닝은 저서를 통해 알려지지 않았던 베토벤과의 일화를 소개했는데요. 베토벤의 조카가 삼촌에 대해 고마워하는 마음이 없었으며, 심지어 베토벤이 조카 때문에 병을 얻었을지도 모른다는 이야기였습니다.

베토벤이 영국에 적극적이지 않았던 까닭

독일 국적을 가지고 평생 오스트리아에서 활동했던 베토벤은 재미있게도 영국 음악사에 굵직하게 기여한 작곡가 중 한 사람입니다. 헨델처럼 직접 영국으로 찾아가서 활발하게 활동을 했던 것은 아니고요. 빈에서 지내며 작곡과 편곡 등의 작업을 통해 영국에 자신의 이름을 알렸습니다. 베토벤에게 영국은 분명 이상적인 무대였습니다. 게오르크 헨델, 프란츠 요제프 하이든, 무치오 클레멘티 등 외국인 음악가들이 영국, 특히 런던에서 많은 인기를 얻었던 선례가 있었으니까요.

당시 유럽의 교통 상황은 좋은 편이 아니었습니다. 시내를 운행하는 마차, 교외 지역을 잇는 마차, 오늘날에 비하면 상당히 느린 배편 등 먼 거리

에 있는 곳으로 이동하는 교통수단이 편리하지 않았거든요. 오랜 시간 마차를 타고 난 후에는 몇 시간 동안 어지럼증을 달래거나 굳은 몸을 풀어야 했고요.

이런 현실적인 불편함 때문에 베토벤은 영국의 초청을 두고 고민했습니다. 그러다 그는 런던에 갈 결심을 했고, 자신을 초청했던 영국 관계자 측에 런던까지 여행을 도울 하인의 여행 경비를 지원해달라고 요청했는데요. 그들은 베토벤의 여행 경비 이외에는 지급할 수 없다고 했고요. 이때부터 베토벤은 런던에 가려던 마음을 단념했던 것으로 보입니다. 그 후로 그는 직접 영국에 가지 않고, 작품 계약을 통해 영국과의 비즈니스를 시작했습니다.

영국에서 인기 얻은 베토벤

조지 톰슨, 조지 스마트 경 등 영국 신사들의 노력으로 베토벤의 음악은 19세기 초부터 영국에서 대중적인 인기를 얻기 시작했습니다. 조지 톰슨과 베토벤의 합작은 베토벤이 영국과 거래한 첫 번째 프로젝트였는데, 이 프로젝트 이후 베토벤은 영국의 여러 출판사, 음악 단체 등과 작품 출판 계약 및 해외 판권 계약을 맺었습니다. 물론 성과는 아주 좋았습니다.

1808~1809년 런던 캐번디시 스퀘어의 찬체티니 앤드 스페라티 출판사에서 베토벤의 〈교향곡 1번〉·〈2번〉·〈3번〉의 판권을 영국 최초로 구입했고요. 1815년 런던 본드 스트리트의 음악 판매인이자 발행인인 로버트 버첼은 베토벤 작품 4편의 영국 최초 출판권을 구입했습니다. 〈바이올린

소나타, Op. 96〉, 〈피아노 트리오, Op. 97〉, 〈교향곡 7번, Op. 92〉, '배틀 심포니'로 알려진 〈웰링턴의 승리, Op. 91〉의 피아노 편곡 버전입니다. 버첼은 요한 제바스티안 바흐의 영국 최초의 영어판 〈평균율 곡집〉도 출판했습니다. 베토벤과 버첼은 또 다른 작품의 영국 판매를 구상했는데요. 버첼의 건강 악화와 베토벤의 가격 흥정 때문에 새로운 계약으로 이어지지는 못했습니다.

베토벤이 로버트 버첼과 판권 진행을 하면서 주고받은 편지가 전해집니다. 그중 베토벤이 버첼에게 쓴 편지 내용 중 일부를 소개합니다. 현재 이 편지는 대영 박물관 도서관에서 소장 중입니다.

나는 '웰링턴의 승리의 전투'와 '승리 교향곡'의 피아노포르테 악보가 이미 며칠 전에 런던 토머스 쿠츠의 집으로 보내졌다는 소식을 들었습니다. 당신이 악보를 인쇄하는 데 가능한 한 빨리 출판하고자 하는 날짜를 정해 알려주기를 바랍니다. 그래야 제시간에 이곳의 출판사들에게도 알릴 수 있습니다. 이후의 세 가지 작업은 아직 여유가 있습니다.

참, 이탈리아 출신의 음악가이자 런던에서 활동했던 무치오 클레멘티도 베토벤의 영국 비즈니스에 참여했는데요. 앞에 소개했던 영국 신사들보다 앞서 베토벤의 작품 6곡의 영어 판권을 구입했습니다. 클레멘티가 영국의 신사들보다 먼저 영국에 베토벤의 악보를 팔 생각을 했으니, 어찌 보면 클레멘티야말로 베토벤 비즈니스에 탁월한 감이 있었던 판매자라고 할 수 있겠네요.

베토벤의 최대 클라이언트는 영국 신사

스코틀랜드의 아마추어 음악가이자 민요 발행인인 조지 톰슨은 베토벤에게 스코틀랜드 전통 민요 편곡을 처음 부탁한 영국 신사입니다. 그는 스코틀랜드 예술 및 제조 장려 위원회의 선임 서기로 직장 생활을 오래 했는데요. 평소 노래 부르고 바이올린 연주하기를 즐겼던 그는 음악을 사랑하며 살았던 사람입니다. 1780년대, 톰슨은 에든버러 뮤지컬 소사이어티의 콘서트에서 스코틀랜드 민요 공연을 기획했습니다. 이 연주회는 그에게 전통 민요 수집 및 출판 프로젝트에 착수하도록 영감을 주었는데요. 이때부터 그는 스코틀랜드 전통 음악에 큰 관심을 가졌고, 1793년부터 1841년까지 스코틀랜드풍의 민요집 6권, 웨일스풍의 민요집 3권, 아일랜드풍의 민요집 2권을 통해 약 300곡의 민요를 발행했습니다.

그는 자신의 조국 스코틀랜드에서 빚어진 전통 선율을 아주 높게 평가했습니다. 또 스코틀랜드의 음악과 문학 등 전통 예술이 유럽 무대에서 사랑받고, 또 미래 세대까지 전해지기 위해서는 권위 있는 악보를 만들어야 한다고 생각했고요. 그래서 그는 당대 가장 뛰어난 작가와 작곡가를 찾아다녔습니다. 이 과정에서 그는 베토벤에게 직접 편지를 보냈고요. 베토벤뿐만 아니라 요제프 하이든에게도 스코틀랜드의 민요 편곡을 의뢰했습니다. 이렇게 그는 베토벤과 함께 스코틀랜드의 민요들을 베토벤표 편곡으로

남길 수 있었습니다. 덕분에 베토벤도 스코틀랜드와 영국에 이름을 더 알릴 수 있었고요.

17년간 편지 주고받으며 작업

조지 톰슨은 1803년 처음 베토벤과 작업을 시작했습니다. 이때부터 약 17년 동안 조지 톰슨과 베토벤은 일종의 파트너십을 맺었습니다. 셈에 밝았던 베토벤을 만족시키기 위해 톰슨은 많은 노력과 정성을 기울였습니다. 그 정성 덕분에 베토벤은 이 기간 동안 총 175곡 이상의 스코틀랜드 전통 작품을 편곡했는데요. 대부분 스코틀랜드 전통 민요, 선율 등을 교향곡과 피아노, 피아노와 성악 구성 등으로 편곡했고, 그중 125곡이 정식 출판되었습니다. 하지만 조지 톰슨은 베토벤에게 음악적인 참견을 일삼았는데요. 이에 베토벤은 톰슨에게 그러려면 비용을 올려주어야 한다는 의견으로 응수했습니다.

조지 톰슨은 베토벤에게 가장 많은 작품을 의뢰한 사람입니다. 이것은 조지 톰슨의 활동에 경제적인 도움을 준 영국 왕실과 귀족들이 있었기에 가능했던 일입니다. 처음 톰슨이 베토벤에게 편곡 의뢰를 진행했을 때는 그의 자비를 털어 진행했는데요. 이를 알게 된 여러 왕족과 귀족이 그에게 도움을 주었습니다. 톰슨은 작곡가뿐만 아니라 당대의 유명 문인들에게 스코틀랜드 전통 선율에 어울리는 아름다운 가사도 의뢰했는데요. 전통 선율을 편곡하고 아름다운 노랫말까지 붙여 완벽한 영국의 전통 음악으로 재창조하고 싶어 했기 때문입니다.

조지 톰슨이 심혈을 기울여 만든 베토벤의 편곡 악보집은 1권당 20실링에 판매되었습니다. 2023년 6월 환율로 당시의 20실링은 1파운드, 한화로 약 1,600원 정도였는데요. 이 악보집은 그 내용이 음악적, 문학적으로 풍부할 뿐 아니라 책 표지까지 고급스럽게 장식되어 있었습니다. 이렇게 공을 들인 악보집이기 때문에 톰슨은 누군가 무단 복제하는 것을 극도로 경계하고 두려워했습니다. 그래서 출판사에 제작을 맡기지 않고, 직접 제작하고 출판까지 했습니다. 심지어 판매하는 모든 악보에 자신의 서명까지 했고요. 이렇게 스코틀랜드를 그 누구보다 사랑했던 조지 톰슨의 노력 덕분에 스코틀랜드 전통 민요 선율은 지금까지 잘 전해지고 있습니다. 그리고 현재 영국의 여러 박물관에는 베토벤이 작업한 당시의 악보들이 대부분 보전되어 있습니다.

조지 스마트 경과 베토벤의 〈교향곡 9번〉

베토벤에게 교향곡을 위촉했던 조지 스마트 경은 런던 음악계의 저명 인사였습니다. 그는 런던 필하모닉 협회의 창립 회원이었고, 하프시코드와 노래 교사로 일했습니다. 1822년에는 왕실 전용 예배당의 오르가니스트에 임명된 음악가였습니다. 그는 19세기 유럽에서 음악 네트워크의 상호 연결을 실천한 분입니다. 작곡가, 출판사, 편집자 및 연주자와 함께 일하고, 악보를 교환하고, 음악가에게 돈을 대출해주고, 실제 공연장을 방문해 객석의 반응과 공연의 품질을 평가하는 등 음악계 전반에서 다양한 일을 했습니다.

특히 조지 스마트 경은 베토벤의 다양한 작품을 적극적으로 영국 관객에게 소개하기도 했습니다. 그는 베토벤을 영국으로 여러 번 초청했는데요. 이 시기 이미 베토벤은 조지 톰슨과 스코틀랜드 민요 작업을 하고 있던 중이었습니다. 베토벤은 큰 액수를 제안 받고 영국에 가기로 결정했지만, 결국 이번에도 여러 이유를 들어 런던 여행을 취소했습니다.

하지만 스마트 경은 다시 베토벤에게 좋은 제안을 건넸습니다. 1822년 베토벤에게 새로운 교향곡 작곡을 위촉한 것인데요. 베토벤은 의뢰인인 스마트 경에게 만족스러운 금액을 미리 지급받았고요. 2년 후인 1824년 12월 중순에 새롭게 쓴 교향곡의 악보를 보냈습니다. 이 작품이 바로 〈교향곡

9번〉의 전신이 된 중요한 자료입니다. 결과적으로 스마트 경의 노력으로 유네스코 세계기록유산에 등재된 베토벤의 〈교향곡 9번〉이 탄생한 셈입니다. 현재 베를린 국립 박물관에 당시 베토벤이 런던의 스마트 경에게 보냈던 악보가 보관 중인데요. 그 악보에는 '런던 필하모닉 협회를 위해 작곡된 교향곡'이란 베토벤의 자필 서명이 적혀 있습니다.

조지 스마트 경은 1825년 유럽 대륙의 음악 관행을 조사하기 위한 출장길에 올랐습니다. 그는 유럽 대륙 오케스트라의 규모와 구성, 오페라 제작, 지휘 방법에 관심을 갖고 관찰한 내용을 자세히 기록해, 영국 음악계에 보탬이 되도록 했습니다. 사실 그의 유럽 출장의 주요 목적 중 하나는 베토벤 작품의 템포와 〈교향곡 9번〉 연주에 대해서 베토벤을 직접 만나 논의하는 일이었는데요. 실제로 스마트 경은 1825년 9월 11일 일요일 베토벤을 만났습니다. 빈 남쪽의 바덴에서 만난 두 사람은 〈교향곡 9번〉의 템포 등 작품에 대한 여러 의견을 나누었습니다.

아쉽게도 베토벤과 조지 스마트 경이 만났을 때, 베토벤은 청력이 매우 나빴던 상황이었습니다. 스마트 경은 "베토벤의 왼쪽 귀에 아주 가까이 인사하면 약간 들을 수 있습니다"라는 기록을 남겼는데요. 그 자리에서 스마트 경은 베토벤에게 헨델의 〈오라토리오〉 악보를 선물했습니다. 평소 헨델을 존경했던 베토벤에게 스마트 경이 준비한 깜짝 선물은 굉장한 기쁨이었겠지요.

이런 인연으로 조지 스마트 경은 1825년 3월 21일 런던 리젠트 스트리트의 아르길 홀 포디움에 올라 〈교향곡 9번〉의 영국 초연을 지휘했습니다. 당시 그가 사용한 악보에는 〈교향곡 9번〉의 합창 부분 '환희의 송가'가 독

일어 원문과 영어 번역본으로 동시에 표기되어 있는데요. 이것은 런던 초연 시 환희의 송가를 영어로 부를 예정이었던 것으로 추측할 수 있는 증거입니다. 또 〈교향곡 9번〉의 영국 초연을 위해 1825년 1월 27일 베토벤은 직접 스마트 경에게 여러 수정 사항을 자세히 적어 편지를 보냈습니다.

베토벤의 〈교향곡 9번〉이 영국에서 초연된 이후, 이 작품은 영국 교향곡 전통의 기초가 되었습니다. 스마트 경도 조지 톰슨처럼 영국 음악 발전을 위해 베토벤이라는 위대한 음악가의 솜씨를 빌려왔던 것입니다.

베토벤, 의외의 구설수

1809년 베토벤은 오스트리아의 성직자이자 귀족이었던 루돌프 대공에게 특별한 미사곡을 청탁받았습니다. 가까운 미래에 루돌프 대공이 체코 올로모우츠의 대주교로 임명될 때, 임명 미사에 울려 퍼질 미사 음악을 만들어달라는 부탁이었는데요. 루돌프 대공이 대주교로 임명될지 아직 모르는 상황이었지만, 베토벤은 루돌프 대공을 위한 미사곡을 작곡하기로 했습니다. 실리에 밝은 베토벤은 만약 루돌프 대공이 올로모우츠 대주교가 된다면, 그의 전속 음악가가 될 수도 있다는 것을 계산했을 것입니다. 당시 프리랜서였던 베토벤은 늘 정규직이 보장되는 직장을 찾고 있었는데, 때마침 미래의 좋은 기회가 찾아왔던 거지요.

하지만 베토벤은 루돌프 대공을 위한 미사곡 작곡에 적극적이지 않았습니다. 만약 베토벤이 처음 약속처럼 루돌프 대공의 임관식을 위해 미사곡을 열심히 만들었다면 베토벤의 인생사는 달라졌을지 모르겠습니다. 사실 당시 루돌프 대공이 언제 대주교에 임명될지 예측할 수 없는 상황이었는데요. 때문에 베토벤이 청탁받은 미사곡의 마감일이 정해진 것도 아니었고요. 그래도 베토벤이 대주교 임명 상황 등에 조금만 관심을 기울였다면, 루돌프 대공과 약속했던 미사곡을 완성할 수 있었을 것입니다.

그로부터 약 10년 후 루돌프 대공은 올로모우츠 대주교에 임명되었습

니다. 하지만 베토벤은 10년이 지날 동안 루돌프 대공을 위한 미사곡을 완성하지 못한 상황이었습니다. 그 시절 베토벤은 작품을 발표하기만 하면 많은 돈을 받고 계약할 수 있었는데요. 그러한 일들에 시간을 쓰다가 결국 그가 평생 원했던 직장에 취직할 수 있는 기회를 놓치게 된 것입니다. 루돌프 대공의 대주교 임명 소식에 다급해진 베토벤은 루돌프 대공에게 편지를 썼습니다. 하지만 루돌프 대공의 임명 미사에서는 그의 미사곡이 연주되지 않았습니다. 루돌프 대공도 베토벤이 미사곡을 완성할 수 없으리라는 것을 알고 다른 미사곡을 준비해두었거든요.

베토벤 입장에서는 이 일이 억울했을 수도 있습니다. 그가 루돌프 대공을 위한 미사곡에 시들했던 것은 사실이지만, 아예 작업을 안 했던 것도 아니거든요. 베토벤은 미사곡의 가사를 음악에 맞게 번역도 해두고, 나름대로 준비를 많이 했습니다. 그러나 루돌프 대주교의 임명 미사와 함께 베토벤의 계약도 파기되었습니다.

참, 루돌프 대공은 베토벤의 열렬한 후원자 중 한 명이었는데요. 난청 증상을 앓았던 베토벤과 대화할 때 단 한 번도 대화 수첩을 쓰지 않고, 직접 베토벤의 귀에 소리를 지르며 대화했다는 끔찍한 일화도 전해지는 인물입니다.

새로운 출판사를 찾아서

좋은 기회를 놓쳐 심란했을 베토벤은 그동안 작업했던 미사곡을 다시 살려보려는 계획을 세웠습니다. 이 시기 그의 이런 행동들은 꽤 큰 비난을

받았는데요. 심지어 '돈만 아는 베토벤'이라는 말까지 나왔습니다. 평소 도덕적인 가치를 높게 두고 살았던 베토벤이기에, 당시 그의 행동은 조금 이해가 가지 않는 부분도 많습니다.

다급해진 베토벤은 총 7개 출판사에 루돌프 대공을 위해 썼던 미사곡의 출판 계약을 제안했습니다. 출판사들로부터 선금까지 받으면서요. 그러고는 자꾸 계약 조건을 추가했습니다. 이를 위해 베토벤은 일종의 거짓말 혹은 흥정도 했습니다. 미사곡이 다 완성되었다거나 또 원래 제안했던 미사곡이 아니라 새로 쓰는 미사곡도 있다는 식으로요. 물론 당시 출판사의 사장들도 베토벤의 이중적인 태도를 알고 있었다고 합니다. 하지만 그의 마스터피스를 독점으로 출판할 수 있는 기회를 얻을지도 모르니 눈감고 있었겠지요.

베토벤표 비즈니스는 어쨌든 빛을 발했습니다. 결국 베토벤은 〈장엄 미사, Op. 123〉을 완성했습니다. 이 작품은 〈교향곡 9번〉과 어깨를 겨룰 수 있는 금액으로 거래되었습니다. 그의 주요 투자 전략은 자신의 작품 가치가 굉장할 것이라는 믿음 덕에 성공할 수 있었습니다. 주인을 찾아가기까지 오랜 세월을 기다렸던 〈장엄 미사〉는 베토벤이 영면한 후 정식으로 출판되었습니다. 그의 여러 작품 중에서도 필사가 굉장히 어려웠기에 정식 출판까지 시일이 더 걸렸습니다. 베토벤은 이 미사곡의 초판을 직접 필사해 값비싼 한정판 악보로 제작할 계획도 세웠습니다. 자신의 가치를 높이는 일에 진심이었던 겁니다!

 프레데리크 쇼팽 Frédéric Chopin
1810. 3. 1.~1849. 10. 17.

Frédéric Chopin

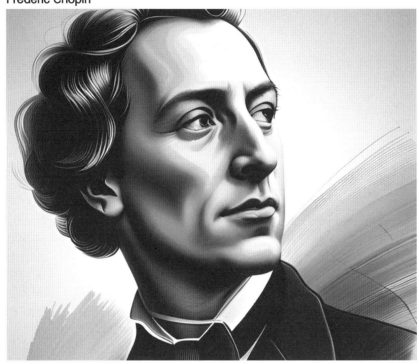

Frédéric Chopin 님 외 **18,101,017**명이 좋아합니다

Frédéric Chopin "항상 행복, 항상 행복, 당신의 모든 것이 행복인 새해를 맞이하길 바라요.

답장할 시간이 있을 때 내게 편지를 써주세요."

1846년 12월 30일 쇼팽이 연인 조르주 상드에게 쓴 편지 중

#프랑스혁명 #폴란드분할

#파리의연인 #조르주상드 #마요르카스프

#전쟁 #입대 #쇼팽아버지 #피아노선생님

아름다운 피아노의 남자 쇼팽

프랑스와 폴란드의 후손

프레데리크 쇼팽은 1810년 봄, 바르샤바 공국의 작은 마을 젤라조바 볼라의 농가에서 태어났습니다. 쇼팽의 아버지 니콜라스 쇼팽은 프랑스에서 폴란드로 이주한 프랑스 사람이었는데요. 프랑스의 귀족 출신은 아니었지만 정규 교육을 받으며 성장했고요. 그의 부모와 가까이 지내던 리투아니아 귀족의 후원을 받고 새로운 기회를 찾아 폴란드로 떠났습니다. 처음 쇼팽의 아버지는 리투아니아 귀족이 운영하던 담배 공장에서 일했는데요. 이후 이런저런 직업을 거쳐 나중에는 프랑스어 교사로 활동했습니다. 프랑스에서 살던 시절부터 폴란드에 대해 공부했던 쇼팽의 아버지는 폴란드 귀족들이 선호하는 프랑스어 교사로 입소문을 타기 시작했습니다. 당시 폴란드에 불던 프랑스어 교육 열풍으로 쇼팽의 아버지도 혜택을 본 셈입니다.

프랑스어 교사로 일하던 쇼팽의 아버지는 폴란드 귀족 스카르베크 백작에게 고용되었습니다. 그러던 중 스카르베크 백작의 먼 친척이자 몰락한 폴란드 귀족의 딸 유스티나 크셰자노프스카를 만나 결혼했고요. 결혼 후 그들은 스카르베크 백작의 젤라조바 볼라 영지에 있던 낡고 허름한 농가를 결혼 선물로 받았는데요. 이 농가에서 폴란드 최초의 피아노 천재로 기

록된 쇼팽이 태어났습니다. 현재 이곳은 '쇼팽 관광지'가 되어 전 세계에서 찾아오는 쇼팽 애호가들의 발길이 끊이지 않고 있습니다.

쇼팽이 태어난 지 7개월 후, 쇼팽의 아버지는 스카르베크 백작의 추천으로 귀족 자녀를 위해 설립된 사립 중·고등학교인 바르샤바 리세움에 프랑스어, 프랑스 문학 담당 교사로 취직했습니다. 당시 쇼팽 가족을 경제적으로 돌봐주던 스카르베크 백작의 사정이 나빠졌기 때문이었는데요. 쇼팽의 아버지가 취직한 학교는 바르샤바에서 가장 큰 궁전이던 작센 궁 안에 있었고, 자연스레 쇼팽 가족은 궁에서 살 기회를 얻었습니다.

이후 쇼팽의 아버지는 평생 바르샤바에서 학생들에게 프랑스어를 가르치며 살았습니다. 재미있는 사실은 쇼팽의 아버지가 가족들에게 자신이 프랑스 출신이라는 것을 제대로 말한 적이 없다는 점입니다. 쇼팽의 가족들은 자신들이 프랑스의 후손이라는 것을 알지 못한 채 성장했고요. 어른이 된 후에야 아버지 출신의 비밀을 알게 되었습니다.

쇼팽의 아버지는 왜 자녀들에게 자신이 프랑스에서 왔다는 사실을 숨기려고 했던 걸까요? 당시 쇼팽의 아버지가 프랑스에 있는 자신의 부모, 즉 쇼팽의 할아버지, 할머니에게 쓴 편지가 전해지는데요. 편지에는 만약 쇼팽의 아버지가 다시 프랑스로 돌아갈 경우 프랑스 혁명 등의 시기적 이슈로 인해 군인 신분으로 전쟁에 참여해야 할지 모른다는 걱정이 담겨 있습니다. 그러나 이러한 편지 내용을 보고 쇼팽의 아버지가 단순히 전쟁을 피하기 위해 자신의 프랑스 혈통을 숨겼다고 추측하기는 어렵습니다. 왜냐하면 쇼팽의 아버지는 폴란드를 위해 군인으로 참전한 일도 있거든요. 쇼팽 아버지의 진짜 마음은 확인할 길이 없지만, 자신의 아버지가 프랑스 출신

이라는 점은 쇼팽에게 어떤 이끌림을 주었을지도 모르겠다는 생각도 듭니다. 쇼팽이 생의 절반을 보내기로 선택한 곳이 아버지의 조국 프랑스였으니까요!

조르주 상드의 마요르카 스프

쇼팽과 조르주 상드는 18세기 파리에서 가장 유명한 연인이었습니다. 남편과 법적 별거를 시작한 후 두 아이와 살던 상드와 파리의 모든 사람이 첫눈에 반한 피아니스트 쇼팽의 연애는 화젯거리가 될 수밖에 없었으니까요. 특히 상드는 자유로운 연애를 즐겼던 여성으로도 유명한데요. 이런 소문을 들어서였을까요. 처음 쇼팽은 상드에게 호감을 느끼지 않았습니다. 반면 쇼팽의 연주에 반했던 상드의 마음은 점점 커졌고요. 결국 둘은 열렬한 사랑을 시작했습니다.

조르주 상드가 쓴 편지에는 연인 쇼팽을 '아들'이라고 부르는 부분이 많이 등장합니다. 심지어 상드가 쇼팽의 어머니에게 쓴 편지에 '당신의 아들을 내 아들처럼 잘 돌보고 있다'는 식의 표현이 나올 정도인데요. 당시 파리에서 가장 높은 출연료를 받는 피아니스트였던 쇼팽과 여러 작품을 발표하면서 인정받는 작가였던 상드의 만남. 보통의 연인들에게서 흔히 볼 수 없는 모습들도 분명 있었던 것 같습니다.

사랑하는 쇼팽 위해 요리하던 여자

조르주 상드는 마치 아들과 같은 연인 쇼팽을 위해 요리하는 일을 무

척 즐겼습니다. 그가 남긴 수첩에는 무려 700여 가지의 요리 레시피가 적혀 있는데요. 그는 전문적인 요리 실력을 갖췄을 뿐 아니라 자신만의 요리 철학도 뚜렷했습니다. 자신의 영지인 노앙 지역에서 나는 식재료를 이용하길 즐겼고요. 영국이나 스페인 등 다른 나라의 식문화와 프랑스의 요리법을 적절히 섞는 방식도 좋아했습니다. 또 설탕과 초콜릿 등 단맛에 대한 애정도 깊었습니다.

부엌에서 자신을 위해 요리하는 조르주 상드를 바라보던 쇼팽은 얼마나 행복했을까요? 또 얼마나 맛있었을까요! 사실 쇼팽은 이른 나이에 어머니와 가족을 떠나 홀로 파리에서 살아남아야 했기에, 상드의 집밥에 더 감동했을지도 모르겠습니다. 정성스럽게 차린 한 끼 식사를 통해 사랑은 더 깊어지기도 하니까요!

상드가 좋아했던 요리법 중 하나를 소개합니다. 쇼팽과 열렬한 사랑의 한때를 보냈던 마요르카에서의 몇 달 동안 그녀가 개발한 '마요르카 스프' 입니다.

조르주 상드의 마요르카 스프

설명

마요르카의 전통적인 요리법이다. 스프라서 국물이 많을 것 같지만, 국물이 없는 음식이다. 곁들이는 빵을 찍어 먹을 정도의 느낌이다. 가볍고 매우 특별한 풍미를 느낄 수 있다.

재료(4인 기준)

- 쇠고기 안심 또는 돼지고기 안심 500g

- 콜리플라워 1/2개

- 양배추 1개

- 아티초크 1kg

- 녹두 250g

- 초록 아스파라거스 한 다발

- 토마토 500g

- 대파 1대

- 마늘 2쪽

- 큰 양파 1개

- 파프리카 파우더 1t

- 파슬리 조금

- 전날 구운 빵 1/2개

- 올리브오일 조금

- 라드 혹은 베이컨 볶고 남은 기름

- 갓 갈아놓은 후추

- 소금 조금

요리법

1. 기름을 두르고 고기를 잘게 썬다. 양파, 부추, 마늘은 잘게 다진다. 토마토 껍질을 벗기고 정육면체 모양으로 썬다. 양배추는 두꺼운 줄

기를 버리고 잘게 썬다. 콜리플라워는 잔가지들을 줄기에서 분리한다. 아스파라거스는 3cm 정도 크기로 썬다. 아스파라거스의 끝부분과 가장 두꺼운 부분을 분리한다.

2. 냄비에 버터 1큰술과 올리브오일 3큰술을 넣는다. 약한 불에서 고기를 살짝 갈색이 되도록 볶고 간을 맞춘 후 양파를 넣는다. 그리고 부추와 마늘을 넣는다. 토마토를 넣고 소금과 후추로 간한다. 잘게 썬 양배추와 볶은 고기를 15분 정도 저어준다. 녹두와 아스파라거스와 콜리플라워의 두꺼운 부분을 채 썰어 넣는다. 30분 동안 젓는다.

3. 야채가 다 익으면 파프리카 파우더 한 티스푼을 넣고 저은 다음 야채 위에 끓는 물(너무 많지 않게, 재료가 잠길 정도로)을 넣고 소금을 넣는다. 10분간 끓인다. 아티초크는 1/4로 나누어서 넣는다. 모두 끓으면 아스파라거스의 끝과 콜리플라워의 가지를 넣는다. 약한 불에서 30분 정도 익힌다.

4. 직사각형의 도자기 냄비에, 빵을 조각내 바닥 전체를 덮는다. 빵에 야채 소스를 바르고 올리브오일을 듬뿍 붓는다. 식빵이 즙을 흡수하도록 예열된 오븐에 10분간 둔다. 오븐에서 꺼낼 때는 잘게 썬 파슬리를 뿌린다. 몇 분간 휴지 후 식탁에 낸다.

피아노 편식가 쇼팽

 1818년 1월에 발행된 〈바르샤바 저널〉은 "쇼팽은 진정 음악의 천재입니다. 극히 어려운 피아노곡들을 수월하게, 비범한 취향을 담아서 연주합니다. 만약 이 소년이 독일이나 프랑스에서 태어났다면 그의 명성은 지금쯤 유럽 전역에 퍼졌을 것입니다"라고 쇼팽을 소개했습니다. 이는 폴란드 최초의 신동 피아니스트에 대한 기록이기도 합니다. 또한 같은 해 쇼팽이 작곡한 피아노 작품이 처음 출판되었는데요. '여덟 살 음악가 쇼팽이 빅토리아 스카르베크 백작 부인에게 헌정한다'는 문구가 적힌 〈G단조 폴로네즈〉입니다. 이 출판은 전문 출판사에서 판매를 목적으로 출판한 것이 아니라, 개인 소장용으로 쇼팽 가족과 큰 인연이 있는 스카르베크 가문에서 자비를 들여 출판했습니다.

 천재라는 극찬을 받았던 쇼팽은 성인이 된 후에 빈을 거쳐 파리에 정착합니다. 그는 친구에게 쓴 편지에 "파리는 수많은 피아니스트들과 심지어 비르투오소들이 가득해. 내가 여기서 무엇을 할 수 있을지 모르겠어"라는 마음을 전하기도 했는데요. 피아니스트로 활동하고 싶었던 쇼팽에게 파리라는 무대는 섣불리 마음을 놓기에 어려운 곳이었으니까요. 어렵게 파리 생활을 시작한 쇼팽은 피아니스트, 피아노 교사로 일했습니다. 틈틈이 피아노 작품을 작곡하면서요.

쇼팽이 작곡한 피아노 음악들을 듣다 보면, 마치 한 편의 시처럼 아름답다고 느껴집니다. 쇼팽은 평생 대부분의 작품을 오직 피아노를 위해 썼는데요. 이 사실이 쇼팽이 '피아노의 시인'이라 불리는 가장 합당한 이유라고 할 수 있습니다. 한마디로 쇼팽은 피아노 편식가였습니다. '피아노의 시인'이자 '피아노 편식가'였던 쇼팽은 오직 피아노만이 자신이 음악가로 살아가는 이유라고 확신했습니다. 참, 쇼팽이 피아노 다음으로 좋아한 것은 사람의 목소리였고요.

쇼팽이 고국 폴란드를 떠나 파리에 정착한 시기에 파리에는 1백만 명의 인구가 20만 호에 살고, 약 6만 대의 피아노가 있었다는 기록이 전해지는데요. 즉, 세 집 중 한 집에는 피아노가 있을 정도로 파리에 피아노 돌풍이 불었던 거죠. 산업 혁명으로 피아노의 대량 생산이 가능해진 결과지만 당시 피아노는 한 대에 수천만 원에 이르는 고가의 악기였습니다. 피아노만을 사랑하고 아끼는 쇼팽이 파리에서 활동을 시작한 때에 파리에서 피아노 음악의 전성기가 시작되었다는 사실이 쇼팽을 더더욱 기운 나게 했을 겁니다.

1년 평균 8.6곡의 피아노 작품 발표

쇼팽은 서른아홉의 짧은 생애를 살면서 260여 곡의 작품을 남겼습니다. 쇼팽이 죽은 후 발견되었지만 아직 공개되지 않은 악보, 미완성 악보, 쇼팽이 폐기하려던 악보를 가족이 버리지 않고 간직한 악보 등을 포함하면 앞으로 이 수치는 바뀔 가능성도 큽니다. 실제로 출판되고 연주되는 쇼팽

의 작품 수는 220여 곡으로 추려볼 수 있는데요. 그중에서 피아노 작품은 약 190곡에 이릅니다. 61곡의 마주르카, 16곡의 폴로네즈, 26곡의 프렐류드, 27곡의 에튀드, 4곡의 발라드, 즉흥곡, 환상곡 등입니다. 공식적인 출판 기록이 있는 여덟 살부터 작곡을 시작했다고 가정한다면 약 30년간 260곡, 1년 평균 8.6곡을 남겼습니다.

쇼팽은 작곡할 때 수없이 수정을 거듭한 흔적을 남긴 작곡가인데요. 볼프강 아마데우스 모차르트처럼 머릿속의 악상을 수정 없이 악보에 그대로 옮겨 적은 경우가 아니에요. 때문에 작곡할 때 더더욱 시간도 많이 들었을 겁니다. 그렇다면 쇼팽이 평생 작곡에 쓴 시간은 아마 인생 대부분의 시간이라는 결론이 나옵니다. 그의 지극한 피아노에 대한 노력과 사랑 덕분일까요. 그가 세상을 떠난 지금까지도 지구촌의 클래식 공연장과 피아니스트들은 쇼팽의 작품을 연주합니다. 가장 많이 연주되는 그의 작품은 4편의 발라드, 녹턴, 연습곡, 피아노 협주곡 등입니다.

특히 쇼팽의 연습곡 중 '혁명'은 폴란드에 혁명이 일어났을 때 분노한 쇼팽의 마음을 표현한 작품으로 알려져 있습니다. 쇼팽이 직접 '혁명'이라는 부제를 붙인 것은 아니지만, 1831년 9월 러시아군이 폴란드를 함락했고 이에 맞선 폴란드군이 패배했다는 소식을 들은 직후 작곡한 것은 사실입니다. 평소 쇼팽은 독립 운동을 하는 친구들에게 후원금을 보냈는데요. 고국에 두고 온 가족과 친구들 그리고 폴란드 국민들을 걱정하는 마음이 담긴 작품이 틀림없겠지요.

또한 쇼팽은 평생 피아노만을 사랑하면서도, 한 브랜드의 피아노만을 좋아했습니다. 그는 오직 프랑스의 피아노 제작자 이그나츠 플레옐이 만든

그랜드 피아노로 연습하고 연주했어요. 쇼팽의 아파트에는 두 대의 피아노가 있었습니다. 플레옐 사가 제작한 그랜드 피아노와 업라이트 피아노였어요. 쇼팽은 플레옐 사가 만든 피아노에 대해 "세상에서 가장 완벽한 소리를 낸다"고 극찬했고요. 쇼팽은 파리에서 연 첫 번째 연주회와 마지막 연주회 때도 플레옐의 그랜드 피아노로 연주했습니다.

쇼팽이 사랑한 피아노를 만든 이그나츠 플레옐은 오페라 작곡가였는데, 요제프 하이든과 함께 피아노 제작을 시작하며 사업가로 변신한 분입니다. 쇼팽이 마음에 들어 했던 피아노를 만든 덕분에 파리뿐만 아니라 유럽 전역과 미국에까지 피아노를 수출했고요. 플레옐 사는 프랑스의 전통을 잇는 피아노 제작 기업으로 오랜 명성을 유지했지만 결국 지난 2013년 피아노 제작 중단을 선언했습니다. 프랑스 정부가 나서서 기업 회생을 도우려 했지만, 쇼팽이 사랑한 피아노 제작사는 끝내 역사 속으로 사라졌습니다.

안토닌 드보르자크 Antonín Leopold Dvořák
1841. 9. 8.~1904. 5. 1.

⋮

Antonín Leopold Dvořák

Antonín Leopold Dvořák 님 외 **510**명이 좋아합니다

Antonín Leopold Dvořák "흑인들의 전통 멜로디에서 나는 위대하고 고귀한 음악에 필요한 모든 것을 발견합니다. 그들의 음악은 부드럽고 열정적이며 우울하고 엄숙하며 종교적이며 대담하고 명랑합니다."

1893년 5월 21일 자 〈뉴욕 헤럴드〉 드보르자크의 인터뷰 중

#체코국민음악가 #장학금 #출판사

#UNESCO #세계기록유산

#미국내셔널콘서바토리 #음악원장 #다양성존중

브람스가 발굴한 보헤미안 루키 드보르자크

천천히 음악가로 걸어갔던 길

1863년 합스부르크 제국은 전문 음악가로 활동하고 싶어 하는 젊은 음악가들을 위한 장학금 지원 제도를 운영 중이었습니다. 이 장학 제도는 오늘날의 국제 콩쿠르와 비슷한 창구였습니다. 장학생이 되고 싶은 음악학도들은 오디션에 참가해 자신의 재능을 선보였고요. 심사를 거쳐 장학 제도 오디션에 합격하면 경제적 지원을 받을 수 있을 뿐만 아니라 재능 있는 음악가로 이름을 알릴 수 있었습니다.

오늘날 체코의 국민 음악가로 존경받는 안토닌 드보르자크도 당시 이 장학금 지원 오디션에 도전했습니다. 그는 음악을 사랑하는 아버지를 두었지만, 몹시 어려운 가정 형편 속에서 성장했는데요. 때문에 음악 공부도 친척들의 도움에 의지했고요. 졸업 후에는 프라하 국립 극장 최초의 오케스트라에 입단해 비올리스트로 일한 적도 있고, 오르가니스트로 취직한 적도 있었습니다. 하지만 당시 그는 안정적인 수입을 벌지 못했어요.

그럼에도 그는 여러 현실적인 어려움을 극복하고 음악에 대한 열정을 키워 나갔습니다. 이 시기 오페라 작곡에 큰 호기심을 느껴, 오페라 작곡에도 매진했고요. 때문에 음악에 관심 없는 귀족 학생들 레슨부터 교회 오르

간 연주 등 다양한 활동을 하며 부지런히 생활비를 벌었습니다. 만약 그가 합스부르크 제국 장학생에 선발된다면, 당시 수입의 서너 배나 많은 돈을 무려 5년간 지원받을 수 있는 상황이었습니다. 이러한 동력을 발판삼아 그는 장학생 선발 오디션에 교향곡 두어 편과 실내악 작품을 보냈습니다.

그는 어린 시절부터 남다른 음악성을 드러냈는데요. 그래서 자신의 당선을 어느 정도 확신했을지도 모릅니다. 실력이 뛰어나다고 해서 누구나 오디션의 우승자가 되는 것은 아니지만, 다행히 드보르자크는 행운의 주인공이 되었습니다. 당대 최고 음악가 중 한 사람이었던 요하네스 브람스가 그의 음악성을 알아본 덕분이었습니다.

이후 브람스는 드보르자크를 자신보다 더 유명한 음악가로 성장시키기로 마음먹었습니다. 브람스와 드보르자크는 나이 차이가 10살도 채 안 나는 사이였지만, 드보르자크가 아직 새파란 신인인 데 비해 브람스는 이미 저명한 음악가 반열에 올라 있었거든요. 우선 브람스는 드보르자크가 작곡한 여러 작품을 베를린의 짐로크 출판사에 보냈습니다. 이 출판사는 모차르트, 베토벤 등 당대 최고 클래식 스타들의 작품을 출판했던 곳인데요. 유럽에서 가장 권위 있고, 또 큰 규모의 출판사였습니다. 브람스가 첫 번째로 출판사에 소개한 드보르자크의 작품은 〈모라비아 2중창 곡집〉인데요. 이 악보집은 브람스의 예상대로 뜨거운 반응을 받았습니다.

브람스의 조언을 받아 무명 작곡가의 작품을 출판한 출판사는 좋은 투자처를 찾아 기뻤겠지요! 드보르자크의 첫 작품이 상업적으로 성공하자, 출판사 측은 즉시 드보르자크에게 다음 출판 작품을 의뢰했습니다. 당시 드보르자크의 인기를 상상해볼 수 있는 사건입니다. 이렇게 탄생한 작품이

바로 〈슬라브 무곡〉인데요. 이 작품을 통해 드보르자크는 유럽 전역에 이름을 알리는 데 성공했습니다. 이후 빈과 뉴욕에서 왕성한 활동을 펼치다 프라하로 돌아왔고요.

특히 드보르자크가 미국 국립 콘서바토리의 음악원장으로 취임했을 때, 유색 인종의 입학을 허가하여 화제를 모으기도 했습니다. 피부색은 음악을 배우는 데 아무런 장애가 되지 않는다는 것이 이유였지요. 실제로 그가 재임하던 시절 20세기 초의 미국은 흑인에 대한 합법적인 차별이 성행하던 시기였는데요. 이런 분위기 속에서 그의 용기 있는 행동이 얼마나 많은 흑인들에게 희망을 주었을지 모르겠습니다. 현재 그의 묘비에는 흑인들의 특별한 눈물이 드보르자크를 추모한다는 문구가 새겨져 있습니다. 그가 피부색이 다른 음악학도들에게 각별하게 존경 받았음을 보여줍니다. 체코의 국민 음악가로 불리는 그의 장례식은 체코 국장으로 치러졌습니다. 이렇게 드보르자크는 체코의 국민 음악가이자 흑인 음악가들의 아버지로 영원히 잠들었습니다.

프란츠 리스트 Franz Liszt
1811. 10. 22.~1886. 7. 31.

Franz Liszt

Franz Liszt 님 외 **1,811,631**명이 좋아합니다

Franz Liszt "미래의 예술가들은 자신 안에서 목표를 설계해야 합니다. 외부가 아닌 내면에 목표를 두고, 예술의 천재성을 목적이 아닌 도구로 사용하기를 바랍니다. 동시에 '노블레스 오블리주'처럼 '천재의 의무와 책임'임을 항상 잊지 않길 바랍니다."

〈Gazette Musicale〉 1840년 8월 23일 자에 프란츠 리스트가 기고한 에세이 중

#콘서트피아니스트 #비르투오소
#헝가리 #뵈젠도르퍼 #22세기피아노

리스트가 부수지 않은 피아노

여러 클래식 악기 중에서도 피아노는 '악기 중의 악기'라고 불립니다. 또 오늘날 지구촌의 클래식 음악을 가장 많이 연주하는 악기가 피아노라는 사실도 부인할 수 없고요. 길고 긴 세월 동안 수많은 사람에게 사랑받아온 피아노. 솔직히 다른 악기에 비해 흔한 탓에 평범한 악기라는 이미지도 있지만, 피아노의 매력에 한 번 빠지면 결코 쉽사리 벗어날 수 없습니다.

이 멋진 악기, 피아노는 하루아침에 짠 하고 발명된 물건은 아니고요. 건반 악기의 역사와 함께 진화한 악기인데요. 최초의 건반 악기는 기원전 3세기경 등장한 하이드롤리스입니다. 이 악기는 일종의 오르간으로 여러 대의 파이프를 이용해 소리를 냈습니다. 이후 오르간, 버지널, 스피넷, 클라비코드 등 시대마다 다양한 건반 악기가 발명되었는데요. 그중 피아노는 건반 악기의 마지막 진화 형태라고 보셔도 될 것 같습니다. 현대의 피아노가 발명된 이후 더 이상 새로운 피아노는 등장하지 않았는데요. 더 좋은 성능을 가진 피아노에 대한 필요 자체가 사라진 상황입니다. 하지만 혹시라도 미래 세대가 원하는 피아노의 형태가 있다면 또 다른 22세기의 피아노가 등장할 수도 있겠지요.

3대의 피아노와 함께 무대로

프란츠 리스트는 당대 최고의 비르투오소 콘서트 피아니스트로 활동 했습니다. 그는 수많은 여성과 스캔들을 일으킨 것으로도 유명하지요. 리스트는 연애뿐만 아니라 피아니스트로도 꽤 흥미로운 기록을 남겼는데요. 콘서트 피아니스트로 대단한 인기를 누렸던 그는 종종 무대 위에 3대의 피아노를 올린 채 무대에 오르곤 했습니다. 3대의 피아노에서 모두 연주하거나 번갈아가면서 연주하기 위해서는 아니고요. 연주를 위한 메인 피아노 외의 2대는 일종의 비상용 피아노였습니다. 만약 연주 중이던 피아노의 현이 끊어지면, 비상용 피아노로 다시 연주를 이어가기 위해서였습니다.

리스트가 무대 위에 여분의 피아노를 올려두고 연주하기까지는 여러 시행착오가 있었습니다. 연주하던 중에 피아노의 건반이 부서지거나, 현이 끊어지거나 하는 등 악기가 공연 중에 훼손되는 일이 많았거든요. 그가 건반을 내리치는 힘은 다른 피아니스트의 몇 배는 되었을 것이라 추측합니다. 아무리 당시의 피아노 제작 기술이 발달 단계에 있었다고 해도, 연주 중 피아노가 부서지거나 하는 일이 자주 일어나지는 않았으니까요.

그러던 어느 날 리스트는 빈의 피아노 브랜드인 뵈젠도르퍼를 접하게 됩니다. 그의 연습실에는 두 대의 그랜드 피아노가 있었는데요. 한 대는 스트레이테르, 다른 한 대는 뵈젠도르퍼였습니다. 참, 그의 집에는 한때 모차르트가 소유했던 스피넷도 있었다고 해요. 이 귀한 스피넷은 리스트를 아꼈던 오스트리아 왕실에서 선물로 준 것입니다. 리스트는 뵈젠도르퍼 사의 피아노를 만난 후 더 이상 연주회장에 3대의 피아노를 준비하지 않았고,

평생 뵈젠도르퍼 사의 피아노로만 연주했습니다. 뵈젠도르퍼 사의 믿음직한 그랜드 피아노 한 대면 충분하다는 것을 경험했기 때문입니다.

뵈젠도르퍼 사는 리스트 덕분에 오스트리아 빈을 포함한 유럽 전역에서 피아노 제작사로 명성을 날리기 시작했습니다. 당대 최고의 셀럽 피아니스트이자, 피아노 망가뜨리기로 유명했던 리스트가 선택했다는 사실만으로도 큰 관심을 받았으니까요. 또 당시 빈에서는 가정에서 피아노를 구입하는 경우가 굉장히 많았는데요. 이러한 시대적 흐름도 잘 탄 뵈젠도르퍼 사의 피아노는 당시 많은 사람의 사랑을 받았습니다.

특히 리스트는 뵈젠도르퍼 사에 편지를 보낼 때 반드시 하트를 그려 넣었는데요. 리스트가 얼마나 뵈젠도르퍼 사의 피아노를 좋아했고, 또 사랑했는지를 알 수 있는 대목입니다. 리스트가 연주했던 뵈젠도르퍼 피아노는 현재 리스트 박물관에 전시 중입니다. 뵈젠도르퍼 사에서 기증했다고 하네요. 뵈젠도르퍼 사는 스타인웨이 사와 피아노 제작의 양대 산맥을 겨뤄왔는데요. 수요의 감소 등 여러 요인으로 현재는 야마하 그룹이 소유하고 있습니다.

연주자마다 자신의 손에 익는 악기가 다를 수밖에 없습니다. 괴력의 비르투오소 리스트의 마음에 쏙 들었던 뵈젠도르퍼 사의 피아노. 대체 어떤 제작의 비밀이 숨겨져 있을까요? 이제 그 비기를 알 수 있는 방법은 영영 사라졌습니다. 하지만 전설의 피아니스트 리스트가 사랑한 유일한 피아노라는 사실만큼은 기억될 것입니다.

 펠릭스 멘델스존 Felix Mendelssohn-Bartholdy
1809. 2. 3.~1847. 11. 4.

Felix Mendelssohn-Bartholdy

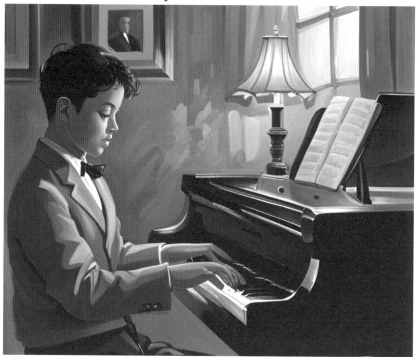

 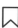

Felix Mendelssohn-Bartholdy 님 외 **322,114**명이 좋아합니다

Felix Mendelssohn-Bartholdy "나는 괴테 선생님 앞에서 2시간 이상 연주했습니다.

바흐의 〈푸가〉와 즉흥 연주도 몇 곡이나 들려드렸어요."

《괴테와 멘델스존: 1821-1831》의 1821년 11월 6일 멘델스존이 그의 부모에게 보낸 편지 중

#괴테 #독일대문호

#부자 #문학

#음악 #브로맨스

나이 차 뛰어넘은 괴테와 멘델스존의 우정

바이마르 극장 총감독 괴테

그가 살아 있던 시대에도, 지금도, 그리고 앞으로도 독일의 대문호로 기억될 요한 볼프강 폰 괴테. 그는 평생 여러 문학 작품을 남기며 독일뿐 아니라 유럽 전체의 문학계를 이끌었습니다. 그는 작가 이외에도 변호사, 철학자, 과학자, 극장 총감독, 고위 관료 등 의외의 분야에서 일한 경력이 있는데요. 그중 괴테가 가장 오래 일했던 곳은 독일의 바이마르 극장입니다. 그는 모차르트가 세상을 떠난 해인 1791년 5월부터 약 27년 동안 이 극장의 총감독으로 일했는데요. 극장의 재정 문제부터 시작해 희곡 이론, 각색, 예술적 지도, 낭송 등 여러 분야의 일을 도맡았습니다.

그가 총감독으로 일하던 기간 동안 바이마르 극장에서 약 600여 편의 공연이 열렸습니다. 그중 가장 많이 열린 무대는 오페라인데요. 모차르트의 〈마술피리〉, 〈돈 조반니〉가 특히 큰 인기를 끌었습니다. 아쉽게도 괴테의 걸작으로 손꼽히는 〈파우스트〉는 정작 두어 번 정도밖에 공연되지 못했습니다.

그는 음악과 문학을 따로 보지 않았습니다. 하나의 언어로 보았고, 음악을 늘 동경했습니다. 음악에 대한 강렬한 믿음과 사랑을 토대로 바이마르 극장에서 오랜 시간 일할 수 있었던 것이 아닐까 싶기도 합니다.

괴테의 가정 음악회

음악을 사랑했던 괴테에게 특별한 음악적 재능은 없었던 모양입니다. 그는 14세에 피아노 레슨을 받았고 몇 년 후에는 첼로도 배웠지만, 피아노도 첼로도 훌륭하게 연주하지는 못했습니다. 어린 시절 꾸준히 음악 교육을 받은 것은 아니라서 연주 실력이 향상되지 못했던 듯합니다. 그러나 그는 자신의 실력에 안주하지 않고, 음악을 놓지 않았습니다. 이러한 그의 마음은 인생 후반부로 갈수록 음악에 대한 사랑을 더욱 깊게 만들었습니다. 음악 연주를 하루에도 2시간씩 즐겨 들을 정도로요.

괴테는 헨델, 바흐, 하이든, 모차르트, 베토벤, 슈베르트, 브람스, 슈만 등 당대 최고의 음악가들과 한 시대를 살았습니다. 1763년 8월 18일에는 7세의 모차르트와 그의 누나의 연주를 듣기도 했습니다. 서양 음악사의 천재들과 동시대를 살면서 음악에 대해 키워온 열정이 폭발하듯 터졌던 걸까요. 그가 음악에 대해 가졌던 열정은 당연한 결과였는지도 모르겠습니다.

그는 1765년부터 문학과 음악 모임에 참여했는데요. 이때 독일 가극의 일종인 징슈필 작곡가 요한 아담 힐러를 알게 됩니다. 그때부터 그는 징슈필에 대해 평생 연구했고요. 1768년에는 그의 작품 중 최초로 음악이 삽입된 〈연인의 변덕〉을 발표하며 자신의 작품에 음악적 요소도 투영하기 시작합니다.

또 괴테의 집에서 열리던 가정 음악회는 당대 음악가들의 성지와도 같은 무대였습니다. 그의 무대에 초대받은 음악가들은 자신의 음악성을 인정받았다고 느끼곤 했는데요. 심지어 괴테는 개인 합창단을 만들기도 했습니

다. 나이가 들수록 괴테가 음악 감상에서 특별한 힘을 얻었다는 것을 짐작해볼 수 있는 일화입니다.

60살의 나이 차 뛰어넘은 우정

펠릭스 멘델스존은 괴테가 가장 사랑한 음악가입니다. 열두 살의 꼬마 피아니스트였던 멘델스존에 대해 괴테가 느낀 감정은 나이를 뛰어넘는 사랑과 존경이었습니다. 그는 내면적으로 기악 음악에 대해서 거부 반응을 가지고 있었지만, 꼬마 멘델스존을 통해서 깊이 있는 음악을 받아들이게 되었습니다.

"나는 괴테 선생님 앞에서 2시간 이상 연주했습니다. 바흐의 〈푸가〉와 즉흥 연주도 몇 곡이나 들려드렸어요."
《괴테와 멘델스존: 1821-1831》 1821년 11월 6일 멘델스존이 그의 부모에게 보낸 편지 중

멘델스존은 괴테의 집에서 종종 아침 연주를 했습니다. 멘델스존이 그의 가족에게 보낸 편지에 '오전에는 작가인 괴테에게 키스를 한 번 했고, 오후에는 내 친구이자 아버지인 괴테에게 두 번 키스했다'며, 괴테와의 돈독한 사이를 자랑하기도 했습니다. 괴테는 멘델스존이 피아노 연주를 할 때면, 늘 바로 옆에 앉았습니다. 자신이 지금까지 알지 못했던 음악의 기쁨을 알려준 젊은이에게 감사의 키스를 주기 위해서였습니다.

멘델스존은 괴테 앞에서 연주뿐만 아니라 강의도 했습니다. 일종의 렉처 콘서트를 열었는데요. 그는 위대한 피아노 작품들을 시대순으로 연주한 후에, 작곡가들의 작품과 의미 등에 대해 이야기했습니다. 멘델스존은 "괴테 선생님은 천둥을 내려치는 주피터처럼 어두운 구석에 앉아 번쩍이는 눈을 하고 경청했습니다"라며 당시를 회상한 기록을 남겼습니다.

괴테는 유독 베토벤을 싫어했습니다. 재미있게도 베토벤은 괴테를 무척 존경했고요. 그래서 괴테를 한 번이라도 뵙기를 여러 차례 청했지만, 그 만남은 쉽게 성사되지 못했습니다. 그러다 어렵게 한 번 괴테와 베토벤이 만났는데요. 그 이후 괴테가 베토벤을 자신의 집으로 초대하려고 했고요. 그러나 베토벤의 특이한 성격에 놀란 괴테가 약속을 취소했다는 일화가 전해집니다. 이러한 와중에도 베토벤은 괴테의 〈파우스트〉의 음악을 자신이 작곡하길 희망했는데요. 단번에 거절당했습니다. 괴테는 모차르트만이 그 음악을 만들 수 있다고 생각했기 때문입니다.

베토벤 입장에서 안타까운 점은 괴테가 멘델스존의 음악에 빠져 있었다는 점인데요. 멘델스존은 베토벤의 음악에서 큰 영향을 받은 음악가였거든요. 그러니 괴테 또한 베토벤의 음악에 매료되어야 하는 것이 이치인데, 그렇지 않았으니 베토벤 입장에서는 억울했을 겁니다.

서로 아껴주는 사이는 웬만한 일로는 금이 가지 않지요. 괴테와 멘델스존이 그랬습니다. 괴테가 세상을 떠날 때까지 둘은 음악적 친구로 또 아버지와 아들로 정말 친하게 지냈습니다. 그러던 1832년의 봄, 파리 여행을 하던 멘델스존은 괴테의 부고를 받았습니다. 나이 차를 잊고 지내던 사이였지만, 사실 괴테는 이미 나이가 많은 노인이었지요.

멘델스존은 "괴테를 잃고서, 이렇게도 할 수 있는 일이 없다니…"라는 편지를 남겼습니다. 그렇게 둘은 이별을 맞이했습니다. 그러나 지금까지도 독일의 거장 괴테와 열두 살 꼬마 피아니스트 멘델스존의 이야기가 회자되고 있습니다. 멘델스존의 첫째 아들이자 훗날 독일 하이델베르크대학교의 역사학 교수로 재직한 카를 멘델스존이 쓴 책《괴테와 멘델스존: 1821-1831》이 그들의 이야기를 지금까지 전하고 있습니다.

주세페 베르디 Giuseppe Verdi
1813. 10. 10.~1901. 1. 27.

Giuseppe Verdi

 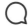

Giuseppe Verdi 님 외 **1,127**명이 좋아합니다

Giuseppe Verdi "나는 예술을 경배합니다. 음악과 함께 혼자 있을 때 내 마음은 두근거립니다. 눈물이 흐르고 크나큰 기쁨을 견딜 수 없습니다."

#슬럼프 #오셀로 #오페라
#셰익스피어 #베니스의무어인오셀로의비극

베르디의 초콜릿 프로젝트

가지 말아야 할 길에 들어선 여자

이탈리아 오페라의 거장이자 2023년 탄생 210주년을 맞은 이탈리아 오페라 작곡가 주세페 베르디. 그는 아버지 친구의 딸로 만나 한눈에 사랑에 빠졌던 첫 번째 아내 마르게리타 바레치를 무척 아꼈는데요. 그들은 아들딸 낳고 행복하게 잘 살던 중 어린 아들을 먼저 떠나보내는 아픔을 겪었습니다. 그 아픔이 채 가시기도 전에 베르디는 아내와 사별했고요. 연이어 사랑하는 가족을 잃은 슬픔에 빠져 있던 베르디는 곧 두 번째 아내가 될 주세피나 스트레포니에게서 깊은 사랑을 느끼기 시작했습니다.

베르디의 두 번째이자 마지막 아내였던 스트레포니는 탁월한 실력으로 이탈리아 전역에서 사랑받는 오페라 가수였습니다. 동시에 수많은 연애 스캔들과 임신, 출산으로 홍역을 치렀는데요. 지금까지 전해지는 그에 대한 사적인 기록들이 모두 사실이라고 확정 지을 수는 없습니다. 몇백 년 전에 일어났던 일들이고, 이야기가 꼬리에 꼬리를 물고 부풀려졌을 가능성도 배제할 수 없으니까요. 그중 사실로 밝혀진 일은 그가 베르디를 만나기 전 적어도 몇 명의 남자와 동거를 했다는 점, 아이를 낳은 적이 있다는 점입니다.

이러한 이유로 당시 이탈리아에서 스트레포니의 사생활은 굉장한 비난을 받았습니다. 특히 종교적 관점에서 결혼도 하지 않은 채 출산을 한 여성을 좋게 볼 리 없었지요. 당시 사람들은 그를 두고 '가지 말아야 할 길에 들어선 여자'라고 불렀을 정도인데요. 결국 그의 사생활에 대한 사람들의 색안경은 그의 무대에도 악영향을 끼쳤습니다. 그가 출연한 오페라 공연장에서 관객들이 야유를 보낼 정도였거든요.

그러다 보니 홀로 살아가던 유명 인사 베르디와 사랑을 시작한 스트레포니는 여러 걱정을 할 수 밖에 없었을 겁니다. 사람들이 자신에 대해 어떻게 생각하는지 잘 알았으니까요. 게다가 자신에 반해 베르디는 이탈리아에서 존경 받는 음악가로 승승장구하고 있었고요. 이러한 이유에서 스트레포니는 사랑하는 남자 베르디를 위해 서류상의 결혼 등을 일절 요구하지 않았습니다. 결혼이라는 형식으로 맺어진 아내라는 관계보다 그저 그의 곁에서 지내고 싶은 진심이 있었기 때문이겠지요. 이렇게 베르디와 스트레포니는 1847년 프랑스 파리에서 동거를 시작했고, 2년 후에는 이탈리아 부세토로 이사했어요. 스트레포니는 그곳에서 죽을 때까지 베르디를 위해 많은 일을 했습니다. 참, 그들은 함께 지낸 지 약 12년 만인 1859년 정식으로 결혼식을 올리고 법적으로 부부가 되었습니다.

당신을 줄 수 없어

베르디와 꿈에 그리던 결혼 생활을 즐기던 스트레포니는 결혼 10년 차에 일생일대의 위기를 겪었습니다. 소프라노로 베르디의 작품에 출연하며

그와 사랑에 빠졌던 자신과 똑같은 과정으로 베르디의 마음을 빼앗은 여자, 테레자 슈톨츠의 존재를 알았거든요. 그때 베르디의 나이는 예순을 바라보고 있었는데요. 베르디는 집에 어린 소프라노 테레자 슈톨츠를 데려오는 일이 잦아졌고, 집을 나가 돌아오지 않는 날도 많아졌습니다. 슬픔과 비통에 잠긴 스트레포니는 온갖 편지와 말로 베르디에게 돌아오라고 호소했어요. 베르디가 있어야 할 자리로요.

아내의 슬픔을 알면서도 베르디는 새로운 관계를 끊어내지 못했습니다. 심지어 베르디는 세 번째 결혼이라도 할 사람처럼 굴었어요. 다행히 그때 테레자 슈톨츠가 먼저 그 만남을 중단했습니다. 베르디는 어쩔 수 없이 다시 집으로 돌아왔고요. 그 시기 베르디는 생활에 무기력한 태도를 보이기 시작했습니다. 음악 활동에도 전념할 수 없었고요. 6~7년간 작곡에 손도 대지 못했거든요. 스트레포니의 바람대로 다시 집으로 돌아왔지만, 베르디의 마음 속 모든 열정은 이미 꺼져버린 상황이었으니까요. 어떻게 하면 이 상황을 극복할 수 있을지 고민하던 스트레포니는 한 가지 아이디어를 생각해냅니다. 그것이 바로 '초콜릿 프로젝트'입니다.

"초콜릿과 코코아를 위해서, 강렬한 희망과 의지를 위해서! 초콜릿 프로젝트!"

1879년 베르디가 친구 리코르디에게 보낸 편지 내용 중

베르디는 문학에 특별한 관심을 갖고 있었습니다. 셰익스피어의 작품을 비롯해서 다른 여러 작가들의 문학 작품을 깊게 사랑했거든요. 자신이

작곡한 수십 편의 오페라도 음악적 드라마로 만들겠다는 확고한 의지가 있었고요. 또한 윌리엄 셰익스피어의 4대 비극 중 하나인《베니스의 무어인 오셀로의 비극》의 내용을 바탕으로 한 오페라를 작곡해보고 싶은 마음도 갖고 있었습니다.

그래서 스트레포니는 슬럼프에 빠진 베르디에게 한 가지 제안을 했습니다. 셰익스피어의 이야기에 오페라를 만들면 어떻겠느냐고요. 하지만 스트레포니는 혼자만의 힘으로는 베르디를 설득할 수 없다는 것을 직감하고, 평소 베르디가 믿고 의지하던 동료 음악가, 친구들에게도 도움을 요청했어요. 결국 스트레포니의 추진력과 친구들의 설득 덕분에 베르디는 무려 74세의 나이에 그의 인생 작품이 된 오페라 〈오셀로〉를 완성했습니다.

바람피우던 여자에게 차인 후 중단했던 작곡을 다시 시작해 인생의 역작 오페라 〈오셀로〉를 쓰게 된 이야기. 이것이 바로 '초콜릿 프로젝트'라 회자되는 일화입니다. 남편을 지키기 위해 애썼던 스트레포니의 마음이 담긴 이야기이기도 하고요. '초콜릿 프로젝트'라는 이름이 붙은 이유는 베르디가 대본으로 선택한 문학 작품《베니스의 무어인 오셀로의 비극》의 주인공이 흑인이기 때문입니다. 당시 스트레포니는 오셀로의 피부색에서 이 프로젝트 이름을 떠올렸습니다. 요즘 세상에서는 있을 수 없는 일이죠. 피부색으로 프로젝트 이름을 정하다니요. 그 시절에는 흔한 정서였다지만, 인종 차별은 앞으로 영원히 사라져야 합니다.

이렇게 탄생한 베르디의 〈오셀로〉. 극 중 인격과 능력을 겸비한 장군 오셀로가 아름다운 아내를 의심해 살해하게 되는 비극적인 이야기는 베

르디의 음악과 함께 관객들을 더 깊은 슬픔으로 이끄는 데 성공했습니다. 그리고 지금까지도 오랜 세월 사랑받는 오페라로 무대에 오르고 있습니다.

 세르게이 프로코피예프 Sergei Prokofiev
1891. 4. 23.~1953. 3. 5

Sergei Prokofiev

Sergei Prokofiev 님 외 **18,910,305**명이 좋아합니다

Sergei Prokofiev "나는 선율을 사랑합니다. 음악을 만들 때 가장 중요하게 생각하는 요소입니다. 수년 동안 나는 작품 속의 선율들을 보다 더 효과적으로 아름답게 만들기 위해 노력해왔습니다."

〈소비에트 프레스〉 1947년 2월 22일 자에 '프로코피예프가 설명하다'라는 주제로 프로코피예프가 기고한 글 중

#스파이 #러시아 #비밀경찰
#모스크바 #메트로폴호텔
#누명 #금서 #20년형 #가족

러시아에 살던 보통 사람들의 비극
프로코피예프의 아내

스파이 누명을 쓰고 구속된 프로코피예프의 아내

러시아의 음악가를 떠올릴 때 가장 먼저 생각나는 이름들이 있습니다. 표트르 차이콥스키, 세르게이 라흐마니노프, 드미트리 쇼스타코비치, 세르게이 프로코피예프 등입니다. 이들을 빼놓고 러시아 음악을 이야기할 수 없습니다. 사실 이분들은 러시아뿐만 아니라 20세기 세계 음악사에서 빠뜨릴 수 없는 훌륭한 음악가이기도 합니다.

러시아를 대표하는 음악가 중 한 사람인 프로코피예프는 뛰어난 피아니스트였습니다. 그는 어린 시절부터 피아노와 음악 공부를 시작했는데요. 음악을 사랑했던 그의 어머니가 아들에게서 특별한 음악적 재능을 발견했기에 가능했던 일이었습니다. 그는 전형적인 영재의 코스를 밟으며 모스크바 음악원의 유명 교수에게 레슨을 받기 시작했습니다. 이후 상트페테르부르크 음악원에 조기 입학했는데요. 이 시기 피아노, 지휘, 작곡 등 음악의 다양한 분야를 배웠습니다. 하지만 그는 학창 시절 교수나 동기들에게 오만한 태도를 자주 보였고, 특히 그의 작곡 스타일에 대해 지적받는 것을 무척 싫어했습니다.

그는 평생 많은 작품을 작곡했습니다. 뉴욕 데뷔 이후에는 미국인이 사랑하는 피아니스트로 여러 무대에 올랐고, 그의 조국 러시아에서 세상을

떠날 때까지 다방면으로 음악 활동을 이어갔습니다. 또 그는 발레라는 장르에 큰 매력을 느껴서, 세르게이 디아길레프의 발레단을 위해서도 많은 음악을 작곡했습니다. 그의 음악 스타일은 불협화음이라 부를 수 있는 형식, 강렬하고 자극적인 요소가 특징입니다.

바람둥이 프로코피예프의 아내라는 슬픔

프로코피예프는 1923년 독일에서 리나 프로코피예바와 결혼했습니다. 둘은 뉴욕에서 처음 만났는데요. 당시 리나는 소프라노의 꿈을 키우던 중이었습니다. 이후 리나가 독일로 공연을 하러 갔을 때 둘은 다시 만나 부부가 되었습니다. 이후 그들은 남편의 고국인 러시아로 돌아가 살림을 시작했는데요. 예술가 남편을 둔 아내들이 모두 그랬던 것은 아니지만, 리나는 바람둥이 남편 때문에 무척 힘든 결혼 생활을 했습니다. 젊은 여자와 바람이 난 프로코피예프에게 "나와 이혼하지 않겠다고 약속한다면 계속 그 여자를 만나도 좋다"는 차마 입에 담기조차 힘든 말을 꺼내기도 했고요. 그러나 프로코피예프는 귀여운 두 아들과 아내와의 약속을 어기고 두 번째 아내와 새 가정을 꾸렸지요. 어쩔 수 없이 이혼한 리나는 두 아들과 함께 살게 되었습니다.

스페인 마드리드에서 태어나 스위스와 프랑스, 미국 뉴욕에서 자라고 남편의 고국 러시아에 정착한 리나. 그는 남편의 외도로 러시아에서 갈 곳을 잃었습니다. 물론 작곡가로 성공한 전 남편이 보내주는 저작권료 등으로 경제적으로 부족함 없이 살았지만요. 리나는 마음 둘 곳이 없어 슬픔에

빠져 지냈습니다. 그는 어린 시절부터 코즈모폴리턴으로 살았기에 러시아를 벗어나고픈 마음도 컸고요. 하지만 당시 러시아는 소비에트 연방 공산당 체제였기에, 여러 제약이 있었습니다.

이혼 후 이러지도 저러지도 못하던 리나는 모스크바를 대표하는 유서 깊은 호텔 메트로폴에서 열린 영국 대사관 파티에 참석했는데요. 그곳에서 대사관 직원인 안나 홀드크로프트와 알게 되었고, 곧 둘은 친한 친구가 되었습니다. 그들의 만남이 리나의 인생을 박살 낼 거라고는 상상도 하지 못한 채로요.

당시 러시아에서 외국어로 된 책과 잡지를 읽거나 외국인과 자주 접촉하는 사람들은 러시아 비밀 경찰국의 감시 대상이었습니다. 감시 목적은 자국의 정보 등을 외국에 넘기는 스파이를 색출하는 것이었는데요. 안타깝게도 그들의 감시망에 리나가 걸려들었습니다. 리나는 프랑스어, 이탈리아어, 독일어, 영어를 능숙하게 구사할 수 있었고, 외국 생활에 익숙한 그가 외국인들과 자유롭게 이야기하고 친하게 지내는 모습은 비밀경찰의 시선을 끌기 충분했거든요.

리나는 자신이 감시 대상이라는 것을 바로 알아채지 못했는데요. 훗날 그가 두 아들에게 들려준 여러 이야기 중에는 러시아 비밀경찰의 전화 도청에 대한 내용도 전해집니다. 리나가 누군가에게 전화를 걸 때 종종 웅성거리는 소리가 들리곤 했다는데요. 처음에는 주의를 기울이지 않았지만 알고 보니 비밀경찰의 도청 장치로 인해 들린 소음이었다고 회고했습니다.

비밀경찰에 체포되어 20년형 선고받은 리나

결국 1948년 2월 19일 리나는 비밀경찰에게 체포되었습니다. 리나는 체포되기 전에도 자신을 미행하는 사람들을 피해 다녔다고 하는데요. 기차역 플랫폼에서 문이 닫히기를 기다릴 때까지 기다리다 문이 닫히는 순간에 뛰어내려 위기를 피한 적도 있었고요. 입고 있던 겉옷을 골목길 모퉁이에서 벗어버려 뒤따라오던 자들을 따돌린 적도 있었습니다. 그러던 어느 밤 리나는 집에 걸려온 전화 한 통을 받고 대문을 열었다가 괴한들의 차에 납치되었고, 모스크바 중앙 경찰국에서 국가 기밀 유출 등 네 가지 죄를 이유로 20년형을 선고받았습니다. 이렇게 허무하게 리나는 스파이라는 누명을 쓴 채 감옥으로 이송되었습니다.

리나의 두 아들은 몇 달째 만나지 못한 아버지 프로코피예프에게 어머니의 납치 소식을 전했는데요. 예상한 대로 프로코피예프는 냉랭한 반응을 보였습니다. 심지어 프로코피예프는 리나의 소식을 듣고 집에 있던 외국어 서적과 그 외 오해받을 수 있는 모든 것들을 오븐에 넣고 태웠습니다. 리나의 집 곳곳을 샅샅이 뒤진 경찰들이 자신마저도 스파이로 트집 잡을 만한 작은 단서 하나도 찾지 못하길 바라면서요.

거짓은 진실을 이길 수 없는 법이죠. 결국 리나는 20년 중 6년만 복역하고 다시 자유의 몸이 될 수 있었습니다. 그리고 그토록 바라던 프랑스로 출국했고, 후일 런던에서 사망한 뒤 프랑스에 묻혔습니다.

리나는 감옥에서 노래를 자주 불렀다고 회고했습니다. 그곳에서 노래를 부르면 아픔을 잊을 수 있었다면서요. 전남편인 프로코피예프의 부고

도 감옥에서 들었는데요. 리나는 그 순간만큼은 펑펑 울었다고 합니다. 훗날 자신의 손자에게 끔찍했겠지만 위대한 음악가인 남편의 이름, 세르게이 프로코피예프 주니어라는 이름을 지어주었고요. 이 손자는 할머니 리나의 억울함을 풀어줄 단서를 찾아 세상에 알리기도 했는데요. 리나가 체포된 후 그의 아파트에 있던 악보들에 비밀 정보가 숨겨져 있었다는 비밀경찰의 거짓 보고서 같은 조작된 증거들을 발견했거든요. 현재 이 자료들은 프로코피예프 재단이 소장 중이고요. 자신의 할머니인 리나가 러시아에서 어떠한 불법적인 행동도 하지 않았음을 할머니의 증언을 통해 알리고 있습니다. 남편의 불륜으로 인한 이혼에 6년간 억울한 감옥 생활까지, 리나는 평생 누구도 겪지 않아도 될 고통을 겪었습니다. 그러나 그의 두 아들과 손자의 사랑이 있었기에 모든 시련을 감당할 수 있었겠지요. 사랑의 힘은 어려울 때 더더욱 진가를 발휘하는 법이니까요.

크시슈토프 펜데레츠키 Krzysztof Penderecki
1933. 11. 23.~2020. 3. 29.

Krzysztof Penderecki

Krzysztof Penderecki 님 외 **3,291,123**명이 좋아합니다

Krzysztof Penderecki "일본은 전쟁을 일으킨 사람들입니다. 진짜 희생자는 따로 있습니다. 일제 치하에서 저항하다가 만주 벌판에서 억울하게 희생당한 우리나라의 의병들입니다. 누명을 쓰고 효수당한 그들이야말로 당신의 진혼곡으로 잠재워야 해요."

《이어령 80년 생각》(김민희 저, 2021) 중 일부 발췌

#한국교향곡 #광복절 #이어령

#폴란드작곡가 #서울대명예철학박사 #1992년

한국 역사에 아파했던 폴란드 작곡가 펜데레츠키

폴란드인 작곡가 펜데레츠키의 〈한국 교향곡〉

한 사람이 세상을 떠나면 그에 얽힌 백 가지의 이야기가 다시 떠오른 다는 말이 있습니다. 우리네 삶이 다채로운 이야기와 함께 영글고, 결국에 는 사라진다는 섭리를 빗댄 이야기가 아닌가 싶은데요. 2020년 코로나 팬 데믹이 선포되고 며칠 후 향년 86세로 세상을 떠난 폴란드의 작곡가 크시 슈토프 펜데레츠키의 삶도 그의 음악처럼 풍성한 이야깃거리를 남겼습니 다. 특히 우리가 기억하면 좋을 사연도 포함해서요.

폴란드를 대표하는 현대 음악가인 펜데레츠키는 남부럽지 않게 큰 성공을 거둔 작곡가입니다. 그는 종종 우리나라를 찾아와 관객을 만났고, 포디엄에 올라 지휘자로서 자신의 작품을 직접 연주했습니다. 지난 2019 년 가을에는 서울국제음악제의 무대에 올라 자신의 작품을 지휘할 예정 이었는데요. 안타깝게도 그는 연주회 며칠 전 건강상의 문제로 내한을 취소했고, 얼마 후 세상을 떠났습니다. 그 이전의 한국 방문은 2017년인데 요. 그때의 연주가 우리나라에서의 마지막 무대가 되어버렸습니다.

보통 '현대 음악' 하면 떠오르는 음악들이 주는 느낌이 있습니다. 세련 된 조성 혹은 낯선 화음들이 안정적인 박자를 불안정하게 느끼게 하거나, 어울리지 않는 듯 어색한 음색이나 삐뚤빼뚤한 느낌이 드는 악기들의 합주

등이요. 이러한 현대 음악을 접한 청중들은 당황하기도 하고요. 바흐나 모차르트, 쇼팽과 라흐마니노프의 선율에 감흥을 느끼는 청중들은 이 시대에 살아 있는 음악가들의 소리가 마냥 편치 않을 수도 있습니다.

하지만 펜데레츠키의 음악 어법은 우리 고유의 정서와 잘 맞는 부분이 있습니다. 실제로 그의 피아노 협주곡을 함께 연주했던 피아니스트 백건우는 "펜데레츠키는 한국을 적당히 아는 사람이 아니다"라는 말을 남겼는데요. 펜데레츠키는 지난 2005년 서울대학교에서 명예 철학 박사 학위를 수여받기도 했습니다.

광복 50주년을 기념하는 진혼곡

지난 1991년 초대 문화부 장관으로 재직 중이던 이어령 이화여대 명예석좌교수는 펜데레츠키 부부를 한국으로 초청했습니다. 그리고 특별한 제안을 했습니다. 바로 우리나라의 광복 50주년을 기념할 수 있는 작품을 의뢰한 것인데요.

그들의 만남이 성사되기 전, 펜데레츠키는 일본 히로시마 원폭 희생자를 추모하는 작품인 〈히로시마 희생자에게 바치는 애가〉를 작곡했습니다. 현악기 52대가 끔찍할 만큼 괴이한 음향을 자아내는 작품인데요. 발표 직후 일본 음악계에서 큰 화제를 일으켰습니다. 이 작품을 통해 펜데레츠키의 작품 세계가 세상에 더 알려지기도 했고요.

그러나 한국인이라면 펜데레츠키에게 분명 한마디하고 싶었을 겁니다. 그의 조국인 폴란드 또한 전쟁 범죄의 피해로 수많은 희생자가 나왔던 나

라잖아요. 그에게 일본의 전쟁 범죄로 인한 진짜 피해자가 결국 누구였는지 아느냐고 따지고 싶은 마음이 들었을 거예요. 물론 창작은 분명 예술가의 고유한 영역이지만, 사회의 바른 가치를 쫓는 것 또한 예술가가 전해야 할 메시지이기도 하니까요.

당시 이 소식을 전해 들은 이어령 교수는 하나의 진실을 바로잡고 싶은 마음이 들었습니다. 이 교수는 일사천리로 펜데레츠키와의 만남을 성사시켰습니다. 그리고 그 자리에서 "당신은 왜 히로시마 원폭 피해자들을 위한 진혼곡을 만들었습니까? 일본은 전쟁을 일으킨 사람들입니다. 진짜 희생자는 따로 있습니다. 일제 치하에서 저항하다가 만주 벌판에서 억울하게 희생당한 우리나라의 의병들입니다. 누명을 쓰고 효수당한 그들이야말로 당신의 진혼곡으로 잠재워야 해요"라며 일본의 침략 전쟁의 진실을 피력했습니다.

그리고 이 교수는 다른 작곡가가 아닌 펜데레츠키에게 우리나라의 광복 50주년을 기념할 레퀴엠을 의뢰했습니다. 펜데레츠키 또한 이러한 상황을 잘 받아들였던 모양입니다. 그렇게 9개월이 흘러 펜데레츠키의 다섯 번째 교향곡 '한국'이 탄생했습니다. 1992년 8월 14일 펜데레츠키의 지휘로 세계 초연되었고요. 이 작품은 단일 악장이지만 네 부분으로 나눌 수 있는데요. 그중 마지막 악장 격인 부분에서는 전래 민요인 〈새야 새야 파랑새야〉의 선율이 등장합니다. 이 작품은 지금까지도 종종 오케스트라 레퍼토리로 무대에 오르고 있습니다.

이 교수의 생각이 아니었다면 아마 펜데레츠키를 포함한 많은 사람이 한국이라는 나라에서 있었던 '광복'의 의미를 끝끝내 몰랐을지도 모릅니

다. 남대문 시장을 신나게 둘러보며 〈한국 교향곡〉의 모습을 그리던 펜데레츠키에게 다시 한 번 고마운 마음을 전하고 싶습니다. 현대를 살아가던 한 사람의 음악가로, 진실을 향하는 동시에 사람들의 마음을 다독이는 일에 최선을 다했던 그의 노력도 함께요.

제2변주

세계사 속
음악사

트론 극장 Theatro Tron
1637~

⋮

Theatro Tron

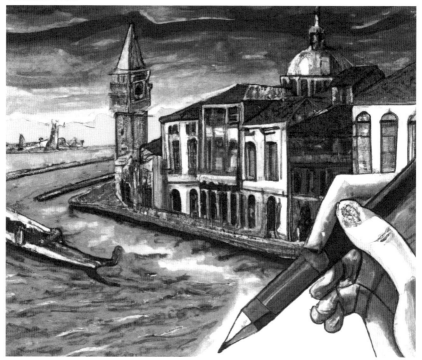

Theatro Tron 님 외 **1,637**명이 좋아합니다

Theatro Tron "그 광경은 완전한 바다였다. 멀리 물과 바위의 경치가 험상궂었는데, 그 자연스러움은 관객들을 감동시켰다. 심지어 그들이 극장에 있는지 진짜 해변에 있는지 헷갈리게 할 정도였다. 여주인공은 때로는 크고 때로는 작게 자라나 무대 위 하늘을 가로질러 돌았다. 그는 실제로 날았으므로, 그것을 부정할 수 없었다."

'산 카시아노 극장 프로젝트' 기록물 중

#1637년 #베네치아 #트론극장
#산카시아노극장 #이탈리아
#오페라강국 #문맹

세계 최초의 공공 오페라 극장

오페라, 귀족의 전유물을 벗어나다

118개의 크고 작은 섬들이 400여 개의 다리로 미로처럼 연결된 물의 도시, 베네치아! 가도 가도 끝없이 펼쳐지는 물길과 좁디좁은 골목길 곳곳에는 기원전 5세기부터 시작된 베네치아의 모든 시간이 잘 보전되어 있습니다. 세상 어디에서도 볼 수 없는 독특하고 진귀한 풍경을 보기 위해 전세계 여행자들의 발걸음이 이곳으로 모입니다. 베네치아는 이탈리아의 대표적인 관광지일 뿐만 아니라, 문화와 예술의 중심 도시로도 유명합니다. 베네치아 비엔날레를 비롯해 베네치아 국제 영화제, 베네치아 카니발 등이 한 세기 가까이 열리며, 전 세계의 관객을 초대하고 있거든요.

이 예술적인 섬은 오페라 역사에서도 빼놓을 수 없는 곳입니다. 바로 최초의 공공 오페라 극장이 문을 연 곳이거든요. 1637년 리알토 다리 근처 산 카시아노 교구에 개관한 산 카시아노 극장이 바로 세계 최초의 공공 오페라 극장입니다. 개관 당시의 극장 이름은 트론 극장이었는데, 훗날 산 카시아노 극장으로 명칭이 바뀌었습니다.

이 극장에서는 귀족과 귀족이 아닌 사람 모두가 오페라를 즐길 수 있었습니다. 그전까지 오페라는 귀족 등 특정 계층이 독점하던 문화였는데

요. 트론 극장이 개관한 이후 베네치아에서는 오페라 공연 티켓을 구입한 모든 관객이 평등하게 오페라를 볼 수 있었습니다. 물론 귀족들은 비싼 가격의 박스석을 구매했고, 그 외의 사람들은 20~50센트(2023년 11월 기준 한화 200~500원 이하)의 티켓을 구입할 수 있었습니다. 이 극장에서 오페라를 접하는 사람이 늘어난 만큼 오페라는 더욱더 영역을 넓힐 수 있었고요.

트론 극장은 오페라의 발전에 촉매제와 같은 역할을 했습니다. 실제로 산 카시아노 극장이 개관한 후 한 세기 동안 유럽 오페라의 중심은 베네치아였습니다. 또 200여 년이 지난 후 이탈리아에는 신분에 관계없이 오페라를 관람하는 보편적인 문화가 자리 잡았고요. 이런 의미에서 트론 극장은 분명 오페라 역사에 중요한 역할을 한 것입니다.

이탈리아가 통일되기 직전까지 이탈리아의 문맹률은 약 80%에 이르렀다는 기록이 전해집니다. 글은 몰라도 오페라를 포기하지 않았던 이탈리아 사람들의 오페라 사랑이 트론 극장을 통해 전해지는 듯합니다.

오페라 역사에 공헌한 베네치아 트론 가문

14~17세기의 베네치아 귀족들은 상당한 부호였습니다. 베네치아의 가장 큰 장점, 바로 바다를 활용한 무역업이 성행했거든요. 당시 베네치아는 유럽에서 가장 많은 재화가 거래되던 곳이었고, 무역업을 했던 베네치아의 귀족 가문은 막대한 자금을 모았습니다. 오늘날까지 베네치아에 남아 있는 호화스러운 성당과 같은 건축물들, 예술 작품들을 통해서 그들의 재력 규모를 상상해볼 수 있습니다. 또 그들은 가문의 소유인 극장을 한두 개씩 운

영하기도 했고요. 주로 연극 공연을 많이 올렸는데, 극장 운영 수입도 꽤 좋았습니다.

당시 막강한 부를 뽐내던 베네치아의 여러 귀족 중 트론 가문이 산 카시아노 극장을 지었습니다. 처음부터 그들이 공공 오페라 극장을 지으려던 것은 아닙니다. 1581년 트론 가문은 베네치아에 공공 연극 극장을 지어 운영 중이었는데요. 1629년 화재로 극장 시설이 사라졌습니다. 다시 공공 연극 극장을 지을 것인지 아니면 다른 종류의 극장을 개발할 것인지 고민을 하다가, 연극 전용 극장 대신 공공 오페라 극장을 짓기로 결정했습니다. 베네치아 사람들이 얼마나 오페라를 좋아했는지 짐작해볼 수 있는 일화입니다.

혁신적인 무대 기술 선보여

1637년 산 카시아노 극장에서 공연된 첫 오페라는 베네데토 페라리, 프란체스코 마넬리가 공동 작업한 오페라 〈란드로메다〉입니다. 이후 페라리의 〈라 마가 풀미나타〉, 마넬리의 〈아도네〉 등이 차례로 무대에 올랐습니다. 특히 클라우디오 몬테베르디는 산 카시아노 극장의 상주 작곡가 자격으로 많은 오페라 작품을 만들었습니다.

"그 광경은 완전한 바다였다. 멀리 물과 바위의 경치가 험상궂었는데, 그 자연스러움은 관객들을 감동시켰다. 심지어 그들이 극장에 있는지 진짜 해변에 있는지 헷갈리게 할 정도였다. 여주인공은 때로는 크고 때로는 작게 자라나 무대 위 하

늘을 가로질러 돌았다. 그는 실제로 날았으므로, 그것을 부정할 수 없었다."

'산 카시아노 극장 프로젝트' 기록물 중

위의 내용은 오래 전 산 카시아노 극장에서 오페라를 본 어느 관객의 공연 후기입니다. '산 카시아노 극장 프로젝트'는 산 카시아노 극장의 재건과 베네치아 오페라의 전성기를 다시 한 번 꿈꾸는 분들이 만든 단체입니다. 고문서로 전해지던 것을 산 카시아노 극장 프로젝트 단체에서 발굴하여 공개한 것인데요. 바다인지 무대인지 헷갈릴 정도였다는 대목에서 산 카시아노 극장에 당대 최고의 정교한 무대 장치가 설치되어 있었다는 사실을 유추할 수 있고요. 또 오페라 무대의 기계와 세트 효과 등도 당시 기술 수준을 앞질렀다는 것을 추측할 수 있습니다. 실제로도 산 카시아노 극장은 오늘날 오페라 극장의 전신으로 간주할 수 있을 만큼 구체적이고 과학적인 설계를 바탕으로 지어졌습니다.

17세기 말 세계 오페라의 수도로

산 카시아노 극장이 성공적으로 개관한 후, 베네치아에 총 10곳의 오페라 극장이 앞다투어 문을 열었습니다. 현재까지 전해지는 기록에 따르면 17세기 말까지 약 22곳의 오페라 극장이 베네치아에서 운영되었습니다. 그 작은 도시에서 오페라 극장의 인기와 수요가 천정부지로 솟았던 겁니다. 자연스레 베네치아는 17세기 말 세계 오페라의 수도로 우뚝 섰고요. 당시 개관했던 오페라 극장 중 라 페니스 극장, 말리브랑 극장, 골도니 극

장 등 7곳의 오페라 극장이 개보수 과정을 거쳐 그 모습을 유지하고 있습니다. 이들 중 실제로 오페라 공연이 열리는 곳도 있습니다.

안타깝게도 최초의 공공 오페라 극장인 산 카시아노 극장은 잦은 화재를 겪은 후 1812년 폐관했습니다. 이후 극장 부지는 트론 가문의 개인 정원으로 꾸며졌는데요. 극장에 대한 가문의 특별한 애정 때문이었을까요. 극장 터 대부분이 지금까지 고스란히 남아 있습니다. 이 땅 위에서 산 카시아노 극장의 흔적을 지우지 않았던 겁니다. 그러나 '산 카시아노 프로젝트' 협회 측에 따르면 이 부지에 다시 산 카시아노 극장을 짓는 일은 불가능하다고 합니다. 오랜 세월이 지나며 대지 소유권자가 바뀌는 등 현실적인 문제 때문이겠지요. 현재 산 카시아노 극장 프로젝트 단체는 새로운 극장 부지를 찾는 작업 중입니다. '오늘날의 그 어떤 극장도 산 카시아노를 대신할 수 없다'는 그들의 믿음과 자부심이 머지않은 미래에 두 번째 산 카시아노 극장 개관 소식으로 들려오기를 희망합니다.

마페이 살롱 Salotto Maffei
1834~1865

Salotto Maffei

Salotto Maffei 님 외 **1,834**명이 좋아합니다

Salotto Maffei "예술의 유일한 목표는 내면 깊은 곳에서 빛나는 진실을 표현하는 것입니다."

1867년 5월 24일 베르디가 클라라 마페이에게 보낸 편지 중

#1834년 #클라라마페이 #부부

#예술가후원 #살롱문화

#이탈리아통일 #리소르지멘토

이탈리아의 역사를 바꾼 마페이 살롱

이탈리아 예술가의 '핫플'

1834년, 이탈리아에서 번역가로 활동했던 안드레아 마페이의 아내 클라라 마페이가 밀라노에 마페이 살롱을 열었습니다. 안드레아 마페이는 영문학·독일 문학 번역가로, 윌리엄 셰익스피어의 〈오셀로〉, 요한 폰 괴테의 〈파우스트〉 등을 번역했습니다. 마페이 살롱은 밀라노 최초의 엘리트 클럽으로, 약 50년간 운영되며 이탈리아 역사의 한 장을 장식했습니다.

당시 이탈리아에서 활동하던 예술가, 문학가, 정치가들은 마페이 살롱에 모여 토론을 즐겼습니다. 이곳에 모인 사람들은 예술이나 학문적인 주제뿐만 아니라 이탈리아 역사를 바꾼 정치적인 대화까지 주고받았습니다. 특히 당대 최고의 문호로 칭송받던 알레산드로 만초니도 마페이 살롱에 참석하는 걸 즐겼는데요. 오늘날까지 전해지는 알레산드로 만초니의 대표작 〈약혼자〉는 세계 문학사에서 손꼽는 이탈리아 소설입니다.

이 살롱에는 '하나의 이탈리아'를 원하던 정치가들도 자주 모였습니다. 1879년 안드레아 마페이가 이탈리아 왕국의 상원의원이 되면서 이 살롱은 본격적인 이탈리아 정치 사랑방의 역할을 맡았습니다. 살롱 회원 중에는 밀라노의 초대 총독 마시모 다제글리오, 통일 이탈리아에서 외무부 장관을

맡았던 에밀리오 베노스타, 교육부 장관 에밀리오 브로글리오를 비롯하여 여러 유명 예술가와 학자들이 있었습니다.

베르디, 리스트와 마리 다구의 방문

마페이 살롱은 음악가들에게도 열린 공간이었습니다. 특히 이탈리아 오페라의 제왕으로 불리는 주세페 베르디에게도 무척 특별한 곳이었는데요. 베르디는 1842년 오페라 〈나부코〉가 성공을 거둔 후, 처음으로 마페이 살롱에 초대받았습니다. 이후 베르디는 자연스레 마페이 살롱에 드나들며 자신을 후원하던 이탈리아 정치, 문화 예술계의 거물 안드레아 마페이와도 친해졌습니다.

마페이 살롱의 소문은 이탈리아를 넘어 유럽 전역으로 퍼졌습니다. 다른 나라에 머물던 예술가들도 이탈리아 밀라노를 방문할 때 마페이 살롱에 초대받길 원했는데요. 이곳을 방문했던 외국 예술가 중에 프란츠 리스트와 마리 다구 부인도 있었습니다. 리스트와 함께 임신부의 몸으로 밀라노를 방문했던 마리 다구 부인은 이탈리아 사람들의 냉담한 시선에서 벗어나 마페이 살롱에서 마음 편히 쉬어 갈 수 있었습니다.

마페이 부부는 19세기에 일어난 이탈리아 국가 통일과 독립 운동인 리소르지멘토를 전폭적으로 지지했는데요. 당시 베르디도 조국 통일을 위해 다양한 활동을 구상했고, 실제로 참여하기도 했습니다. 베르디와 마페이 부부는 친해지기에 좋은 여러 공통점을 가지고 있었던 것입니다. 특히 베르디는 클라라 마페이와도 깊은 우정을 나눴는데요. 이후 마페이 부부가

이혼할 때 베르디가 증인으로 서명할 정도로 가까웠습니다.

베르디는 문학을 참 좋아했습니다. 이탈리아의 대문호 알레산드로 만초니를 존경했고요. 이런 베르디를 위해 클라라 마페이는 만초니를 직접 찾아갔습니다. 베르디라는 음악가가 당신의 팬이라는 말을 전해주기 위해서였죠. 감동한 만초니는 자신보다 서른 살이나 어린 음악가 베르디의 존재를 무척 반가워했습니다. 만초니는 '이탈리아의 영광 주세페 베르디에게, 롬바르디아의 어느 늙은 작가로부터'라는 메모를 적은 자신의 사진 한 장을 베르디에게 보냈습니다. 이때부터 베르디와 만초니는 짧은 편지를 주고받았습니다. 노인이 된 작가와 음악가가 된 청년은 서로 직접 만날 날을 기다렸지요.

오페라로 글을 모르는 사람들까지 울고 웃기던 베르디, 또 베르디와 같은 마음으로 어려운 글에서 쉬운 글로 작품을 썼던 알레산드로 만초니. 두 사람이 살다 간 기록을 살펴보니 어쩌면 둘은 소울메이트로도 손색없는 우정을 나눌 수 있었겠다 싶습니다. 예술의 쓸모와 예술에 진심으로 다가가는 방법을 고민하던 두 사람은 언제 어디에서 만났더라도 친구가 되지 않았을까요. 베르디가 추구하던 예술의 목표는 '마음 가장 깊은 곳에서 진실을 찾아가는 것'이었습니다. 같은 방향을 바라보고 걸어가는 두 사람의 뒷모습을 상상하면 이탈리아의 역사에 두 사람이 남긴 흔적이 그리고 그 시작이 마페이 살롱이었다는 사실이 흥미롭게 다가옵니다.

베르디는 자신을 위해 애쓴 클라라 마페이에게 자주 편지를 썼습니다. 그 편지 내용 중 일부를 소개합니다. 이 편지는 베르디가 예술에 대해 가진 철학을 들여다볼 수 있는 귀한 자료인데요. 여기에는 베르디의 우상 알레

산드로 만초니와의 만남을 주선했던 클라라 마페이에 대한 고마움이 담겼습니다.

"예술의 유일한 목표는 내면 깊은 곳에서 빛나는 진실을 표현하는 것입니다. 예술을 새롭게 창조하는 일은 모든 것에 앞서 가치 있기 때문입니다. 이를 위해 진심을 모방해보는 것도 좋은 방법일 거예요. 그러나 자신만의 진실을 창조하고 발명하는 일은 더욱더 가치 있는 예술일 것입니다."

1867년 5월 24일 베르디가 클라라 마페이에게 보낸 편지 중

조선 사절단
1896. 4. 1.~1896. 10. 21.

조선 사절단

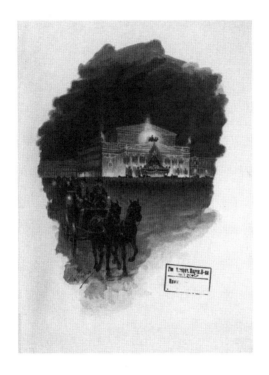

조선 사절단 님 외 **1,896**명이 좋아합니다

조선 사절단 "둥근 집에 수만 명을 수용할 수 있어 황제가 친히 임하여 새벽까지 연극을 즐기네. 옛일을 공연하는데 마치 참모습 같아 순식간에 변하고 홀리니 다채롭고도 새롭구나."
《100년 전의 세계 일주》(김영수 저, 2020) 중 일부 발췌

#을사늑약 #고종 #비밀친서

#러시아 #니콜라이2세 #대관식

#볼쇼이극장 #발레 #오페라 #세계여행

그림 출처: Большой театр. Программа торжественного представления : Программа представления 17-го мая 1896 г. М. 1896. С.1(김영수 제공)

고종의 비밀 친서를 러시아 차르에게 전달하라!

조선 사절단이 니콜라이 2세 대관식에 간 진짜 이유

어느 나라이든 그들의 역사에는 슬픔과 기쁨이 절반씩 존재하는 것 같습니다. 좋은 날이 있었다면, 그렇지 않은 날도 있었고요. 그 순환이 물 흐르듯 이어지며 오늘날의 세상을 만든 건 아닐까 생각합니다. 그런데 저도 한국 사람이기에 그런지 모르겠지만, 유독 우리나라의 역사에는 억울했던 순간이 더 많았던 것처럼 느껴집니다. 1896년 4월 1일 조선 제물포에서 상하이, 요코하마, 밴쿠버, 뉴욕, 리버풀, 런던, 플리싱언, 베를린, 바르샤바, 모스크바로 떠났던 '모스크바 대관식 조선 사절단' 역시 그런 마음이었을까요?

제정 러시아의 마지막 황제, 니콜라이 2세의 대관식에 참석하기 위해 약 56일간 4만 2,900여 리를 다녔던 조선 사절단. 그들은 대관식 참석 외에도 고종이 러시아 황제에게 보내는 친서를 비밀리에 전달하는 것이 목표였습니다. 그러나 여러 사람의 노력에도 불구하고 결국 을사늑약이 강제 체결되었죠. 이후의 일들이야 더 말할 것도 없이 아픈 역사가 펼쳐졌고요. 앞으로 이런 일이 어느 나라에서도 일어나지 말아야 한다는 것을 기억하는 것이 오늘을 사는 사람들의 책임이자 의무가 아닐까 싶습니다.

모스크바 대관식에 참석했던 조선 사절단은 출발부터 귀국까지의 여정을 각자의 일기장이나 편지 등을 통해 자세히 기록했는데요. 그중 제가 흥미롭게 읽은 것은 대관식을 기념해 볼쇼이 극장에서 열렸던 오페라와 발레 공연에 대한 조선 사절단의 후기였습니다. 그들의 감상이 무척 신선하게 다가왔거든요. 아마도 이 기록은 조선 사람 최초로 모스크바에서 오페라와 발레를 본 기록일 테니까요.

조선 사람 최초로 볼쇼이 극장에 가다

니콜라이 2세의 대관식을 기념하여 1896년 5월 29일 오후 8시 볼쇼이 극장에서 특별한 공연이 열렸습니다. 이 공연에는 니콜라이 2세 부부를 포함해 세계 각국의 귀빈들이 참석했는데요. 조선 사절단도 이 귀한 공연에 초청받았지만 윤치호와 김득련만이 참석했고요. 그들은 조선 사람 최초로 볼쇼이 극장에서 공연을 본 기록을 남겼습니다. 당시 민영환도 조선 사절단의 일원으로 모스크바에 체류 중이었는데요. 그는 명성황후의 장례 기간이라는 이유를 들어 볼쇼이 극장에 가지 않았습니다. 이날 볼쇼이 극장의 무대에서 글린카의 오페라 〈이반 수사닌〉과 드리고의 발레 〈진주〉가 공연되었습니다. 윤치호와 김득련이 남긴 공연 후기를 소개합니다. 귀한 당시의 공연 기록은 《100년 전의 세계 일주》(김영수 저, 2020)에서 일부 발췌했습니다.

"혹 혼인하고 시집가는 모양도 있고 혹 전쟁하는 형상도 있었다. 사실적이

고 하나도 틀리거나 한 것이 없으니 기이한 구경거리였다. 둥근 집에 수만 명을 수용할 수 있어 황제가 친히 임하여 새벽까지 연극을 즐기네. 옛일을 공연하는 데 마치 참모습 같아 순식간에 변하고 홀리니 다채롭고도 새롭구나."

　- 김득련

"음악은 아주 훌륭했다. 러시아 역사의 한 장면이 나왔다. 그러고 나서 훌륭한 발레가 이어졌다. 발레는 아름답고 우아한 청춘의 향연이었다. 그러나 귀여운 10대 소녀들이 나체에 가까운 모습으로 춤췄다."

　- 윤치호

　1776년 개관해서 2023년 246번째 시즌을 맞이한 볼쇼이 극장은 러시아뿐만 아니라 세계적으로도 유명한 공연장입니다. 몇 차례의 화재를 겪고 리모델링을 해서 지금도 무척 아름다운 공연장으로 정평이 난 곳이고요. 당시 윤치호과 김득련은 "둥근 지붕이 7층이었고, 매 층의 둘레는 가히 500, 600칸이나 되었다. 매 칸마다 여덟 명이 앉아 모인 사람이 모두 1만여 명에 달했다"라고 당시의 볼쇼이 극장을 묘사했는데요. 그들의 눈에 비친 볼쇼이 극장과 그곳에서 본 오페라와 발레는 일종의 문화 충격으로 다가왔을 것입니다.

　귀국 후 김득련은 조선의 선교사들이 발행하던 영자 신문 〈코리안 리포지터리〉에 볼쇼이 극장에서의 경험을 들려주었는데요. 남성 성악가들의 힘찬 발성을 두고 서양에서 군자 노릇 하려면 저렇게 소리를 질러야 하느냐고 반문했고요. 또 무대 위 발레리나들을 향해서는 벌거벗은 소녀들이

까치발을 하고 뛰어다니는 것이 꼭 학대받는 것처럼 보였다는 의견을 남겼습니다. 조선의 예법으로 보자면 사람들 앞에서는 목소리를 높이지 않아야 하고, 또 발레리나들의 옷은 어린 소녀뿐 아니라 조선 여성 그 누구도 입을 수 없는 차림새였으니까요.

조선 사절단은 니콜라이 2세의 대관식이 열리던 성당에 입장하지 않았는데요. 성당에 들어가려면 모자, 즉 갓을 벗어야 한다는 러시아의 규칙을 지켜야 했거든요. 이러한 이유로 조선 사절단은 대관식을 직접 보지 않고 성당 밖에서 3시간이나 서 있었습니다.

러시아 음악의 자부심 글린카

니콜라이 2세의 대관식을 기념해 열렸던 오페라는 모두 미하일 글린카의 작품이었는데요. 당시 글린카가 러시아 황실과 가까운 사이였다는 것을 보여줍니다. 그는 러시아 음악사에 큰 뿌리를 심은 음악가입니다. 러시아 5인조를 비롯한 러시아의 음악가들은 글린카의 영향을 받아서 각자의 작풍을 완성해 나갔다고 해도 과언이 아닐 정도입니다. 하지만 러시아 외의 나라에서는 큰 사랑을 받지 못했습니다.

니콜라이 2세의 대관식 이후 연주된 글린카의 오페라는 〈이반 수사닌〉과 〈루슬란과 류드밀라〉인데요. 모두 볼쇼이 극장 무대에서 공연되었습니다. 〈이반 수사닌〉은 러시아어로 쓰인 최초의 러시아 오페라로, 초연 후 니콜라이 1세의 극진한 사랑을 받은 작품입니다. 니콜라이 1세가 직접 요청한 제목 '황제를 위한 삶'으로 더 잘 알려졌고요. 실존 인물인 이반 수사닌

은 1613년 로마노프 왕조의 미하일 1세를 차르에 오르게 한 국민 영웅인데요. 이러한 배경으로 니콜라이 2세의 대관식을 기념해 선정된 프로그램이 아닐까 싶습니다. 새로운 차르 역시 로마노프 왕가였으니까요.

또한 함께 공연된 글린카의 오페라 〈루슬란과 류드밀라〉는 러시아의 대문호 알렉산드르 푸시킨이 쓴 동명의 시를 기초로 한 오페라인데요. 원래 푸시킨이 이 오페라의 대본을 직접 각색하려 했지만 갑작스럽게 사망하여 참여하지 못한 작품입니다. 극 중 키예프 대공의 딸 류드밀라는 난쟁이에게 납치를 당하는데요. 자신의 딸을 난쟁이에게서 구해 오는 사람을 사위로 삼겠다는 키예프 대공의 말을 듣고 루슬란이 무사히 딸을 구해 결혼한다는 내용입니다.

조선 사절단은 대관식의 모든 환송연이 끝난 후 조선으로 안전하게 돌아갔습니다. 민영환, 김득련, 김도일은 8월 19일 상트페테르부르크를 출발해 10월 21일 오후 6시 돈의문에서 니콜라이 2세의 회답 친서를 고종에게 올렸고요. 프랑스어를 배워보고자 했던 윤치호는 베를린을 거쳐 파리로 들어간 후 석 달을 지냈습니다. 그는 이 기간 동안 오페라 가르니에에서 샤를 구노의 〈파우스트〉를 보기도 했고요. 그 시절의 해외 출장은 인생을 걸고 떠나는 길이었습니다. 하지만 목숨과 맞바꿀 만큼 값진 경험이 되었겠지요.

 18세기 vs 21세기 음악회 ⋮

18세기 vs 21세기 음악회

18세기 vs 21세기 음악회 님 외 **1,821**명이 좋아합니다

18세기 vs 21세기 음악회 "18세기 사람들의 관심이 쏠리는 곳은 연극, 오페라, 음악회 등이었습니다. 때문에 대중의 반응과 취향에 연주자와 기획자들은 상당히 예민하게 반응해야 했는데요. 가령 이탈리아풍의 오페라가 유행하던 시기에는 빈의 모든 극장에서 이탈리아 오페라가 무대에 올라야 했고요. 쇼팽의 피아노 독주곡이 유행하던 시기에도 파리의 모든 극장에서 쇼팽의 독주곡이 울려 퍼져야 했습니다."

#18세기 #21세기 #샐러리맨음악가 #프리랜서음악가

#전문연주자 #음악회 #청중의취향 #프로그램노트

#어떤곡연주할까 #내마음대로

18세기 음악회 vs 21세기 음악회

내가 연주할 곡은 내가 고른다

무대에 연주자가 등장해서 준비한 곡을 연주하고, 객석에서는 청중이 그 음악을 듣고 감동받는 것. 18세기에도, 21세기에도 변함없는 음악회의 정해진 형식입니다. 하지만 두 시대의 음악회는 본질이 전혀 다릅니다. 18세기 음악회에 출연한 음악가와 21세기 음악회에 출연하는 음악가의 위치가 다르기 때문입니다.

18세기의 연주자는 고용된 직장인이었기에, 가령 요제프 하이든처럼 프리랜서 음악가였다고 해도 청중이 듣고 싶어 하는 양식의 음악을 연주해야 했습니다. 하이든은 궁정 악단의 악장으로 활동하면서 매주 일요일에는 오전 8시까지 성당으로 출근했습니다. 10시에는 오르가니스트로 연주하고, 11시에는 합창단의 단원으로 노래를 부르며 돈을 벌었습니다. 반면 21세기의 연주자는 자신이 좋아하는 작품을 골라 자유롭게 무대를 꾸밀 수 있습니다. 이것이 18세기 음악회와 21세기 음악회의 가장 큰 차이점입니다.

18세기 사람들의 관심이 쏠리는 곳은 연극, 오페라, 음악회 등이었습니다. 때문에 연주자와 기획자들은 대중의 반응과 취향에 예민하게 반응해

야 했는데요. 이탈리아풍의 오페라가 유행하던 시기에는 빈의 모든 극장에서 이탈리아 오페라가 무대에 올라야 했고요. 쇼팽의 피아노 독주곡이 유행하던 시기에는 파리의 모든 극장에서 쇼팽의 독주곡이 울려 퍼졌습니다. 이를 위해 작곡가들은 유행하는 양식의 작품을 최대한 빨리 써내야 했습니다. 당대 최고의 작곡가이던 베토벤마저 흥행에 성공하는 방법을 고민했을 정도니까요. 이에 반해 오늘날의 클래식 음악회는 청중이 어떤 프로그램을 좋아하든지 괘념치 않고 출연하는 연주자가 어떤 곡을 연주할지 직접 정하는 경우가 대부분입니다. 그 당시 연주자들에 비하면 대단한 예술적 자유를 얻은 셈이지요.

21세기의 우리는 듣고 싶은 음악을 클릭 한 번으로 골라 들을 수 있습니다. 마음에 드는 연주회도 앉은자리에서 예매할 수 있고요. 21세기의 클래식 음악회는 지난 400년 동안 발표되어온 작품들이 연주되는 공간이 되었습니다. 물론 현대 작곡가들의 작품을 연주하는 연주회도 열리지만, 서양 음악사 속 거장들의 작품을 연주하는 연주회의 비율이 절대적으로 높은 것이 사실입니다. 아마도 21세기의 청중은 과거의 음악을 더 선호하는 취향을 갖고 있기 때문이겠지요. 18세기 음악과 21세기 음악은 둘 다 모두 소중하지만, 저는 21세기의 청중으로 태어난 것이 더 마음에 듭니다. 여러분은 18세기와 21세기의 음악회 중 어느 시대의 음악회에 가보고 싶으신가요?

헤디 라마 Hedy Lamarr
1914. 11. 9.~2000. 1. 19.

Hedy Lamarr

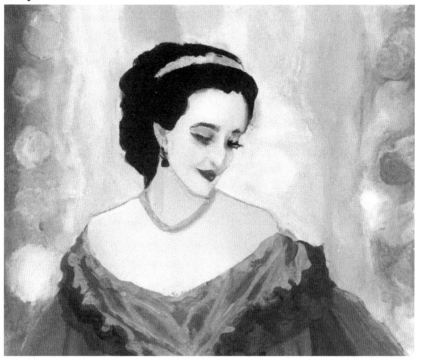

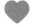 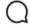

Hedy Lamarr 님 외 **1,914,119**명이 좋아합니다

Hedy Lamarr "헤디 라마가 없었다면 구글도 없었다"

2015년 11월 8일 구글두들 중

#2,292,387번째특허 #와이파이 #피아노건반88개

#디즈니백설공주모델 #아마추어발명가

#미국발명가명예의전당 #할리우드명예의전당

피아노가 없었다면, 와이파이도 없었다

배우 헤디 라마의 발명 이야기

전 세계 사람들이 매일같이 사용하는 와이파이. 이 기술은 오스트리아 출신의 배우 헤디 라마가 피아노 건반에서 아이디어를 떠올려 발명한 기술에서 발전한 것입니다. 지난 2015년 11월 8일 구글은 구글두들을 통해 배우 헤디 라마의 101번째 생일을 기념하는 특별한 영상을 발표했습니다. '헤디가 없었다면, 구글도 없었다(NO HEDY LAMARR, NO GOOGLE)'는 메시지와 함께요. 이 영상에는 오늘날 우리의 삶의 순간들을 와이파이로 이어주는 데 지대한 공을 세운 헤디 라마의 역할을 잊지 말자는 뜻이 담겨 있었습니다.

어깨너머 배운 발명

오스트리아 출신의 배우 헤디 라마는 은행가인 아버지와 피아니스트였던 어머니를 둔 전형적인 중산층 가정에서 성장했습니다. 월트 디즈니의 영원한 고전 〈백설공주〉의 실제 모델이 될 정도로 아름다운 외모를 갖고 있었고요. 자연스레 그는 영화배우로 활동을 시작했습니다. 그러다 어

느 영화에서 감독과 사전에 합의하지 않았던 장면을 촬영하게 되었고, 이를 계기로 그는 영화계를 떠나려 했습니다. 그런데 뜻밖에도 그 작품이 흥행하면서 라마는 하루아침에 신예 스타가 되었고요. 그렇게 인기 배우로 활동하던 중, 그는 갑작스럽게 결혼을 발표했습니다. 그의 첫 번째 남편은 14살 연상의 오스트리아 무기상 프리드리히 만들이었습니다.

보수적이었던 헤디 라마의 남편은 어린 아내가 더 이상 영화배우로 활동하길 원치 않았습니다. 때문에 그는 아내의 관심을 돌리기 위해 자신이 참여하는 회의나 출장 등에 늘 함께 데리고 다녔는데요. 이때부터 라마는 과학과 무기에 대해 어깨너머로 배우기 시작했습니다. 시계를 분해해 재조립하거나 화학 실험 등에 참여해보기도 했고요. 만약 라마의 첫 번째 남편이 그를 이런 곳에 데려가지 않았다면, 그가 피아노 앞에서 와이파이의 아이디어를 떠올려낼 수 없었을지도 모르겠습니다.

헤디 라마가 불행했다고 표현한 첫 남편과의 결혼 생활은 4년 만에 끝났습니다. 그리고 남편 때문에 떠날 수밖에 없었던 영화계로 복귀했습니다. 이후 그는 할리우드에 진출해 약 30편의 영화에 출연했어요. 그동안 여섯 번의 결혼과 이혼을 반복했는데요. 그 사이사이에도 그는 발명에 대한 아이디어를 끊임없이 쏟아냈습니다. 낮에는 연기하고 밤에는 아이디어를 생각하는 시절을 보냈고요. 그러던 어느 날 그는 미국의 작곡가인 조지 앤틸과 인류 역사에 길이 남을 아이디어를 떠올렸습니다. 바로 조지 앤틸의 피아노 앞에서요.

88개의 피아노 건반, 88개의 비밀 신호

2차 세계 대전 중 시민들이 탑승한 선박이 독일군의 어뢰에 맞아 침몰한 사건이 있었습니다. 무고한 사람들이 죽어가는 가운데 할리우드에서 톱스타로 살고 있는 자신의 삶에 라마는 괴리감과 분노를 느꼈어요. 그는 평소 발명에 큰 관심을 갖고 있었고, 첫 남편과의 결혼 생활 중에 익힌 무기류에 대한 지식도 있었기에 그는 무엇이라도 발명해서 도움을 주고 싶어했습니다.

그러던 어느 날 그는 친구 조지 앤틸과 피아노 앞에서 이런저런 이야기를 나누고 있었는데요. 그때 지금의 와이파이를 완성시킨 핵심 아이디어를 생각해냈어요. '비밀 암호가 필요한 주파수가 있다면 어떨까?'라는 아이디어가 떠올랐고, 가까이 있던 피아노 88개의 건반에서 힌트를 얻었습니다. 그들은 피아노 롤이라 불리는 자동 연주기를 실제 모델로 적용해, 88개의 암호가 필요한 주파수에 대한 이론을 확립했어요. 이를 바탕으로 그들은 1942년 8월 11일 미국 특허청에서 보안 주파수 도약 시스템으로 2,292,387번째 특허를 받았습니다. 인류의 역사를 바꾼 이 아이디어가 피아노를 통해 시작된 거예요!

그러나 안타깝게도 당시 미국은 그들이 발명한 시스템을 사용하지 않았어요. 그들의 이론을 실현시킬 수 있는 상황이 안 되었던 것이 가장 큰 이유고요. 또 당대 최고의 여배우와 바람둥이로 소문이 자자했던 작곡가의 아이디어를 신뢰하지 않았던 영향도 있었습니다. 그들의 획기적인 아이디어는 허무하게 묻혔지만, 다행히 20년이 지난 후 그들의 특허 기술이 사용

되기 시작했습니다. 미국에서 쿠바로 가던 전투함에 헤디 라마의 시스템이 설치되었고, 군대 통신 등에서도 쓰이기 시작했어요. 그러나 그들은 특허 사용에 대한 비용은 한 푼도 받지 못했습니다. 그들의 노력은 반세기가 지난 후 다시 세상을 이롭게 했어요. 무선 휴대 장치들이 사회 곳곳에서 상용화되기 시작했거든요. 무선 휴대 장치 기술의 기초가 되는 그들의 개념이 드디어 빛을 보게 된 것입니다.

이러한 공로를 인정받아 지난 1997년 라마와 앤틸은 미국 전자개척재단으로부터 상을 수여받았습니다. 특히 라마는 미국 발명가 명예의 전당, 할리우드 명예의 전당 두 곳에 동시에 이름을 남긴 최초의 기록을 세웠어요. 또 여성 최초로 미국 발명가협회에서 공로상을 받았고요. 은퇴 이후 여러 추문에 휩싸이기도 했지만, 발명에 대한 노력은 멈추지 않았습니다. 누군가의 삶을 이롭게 하고 싶었던 헤디 라마의 순수한 마음이 오늘날의 와이파이로 이어졌다는 점을 기억하면 좋겠습니다.

 세계기록유산 Memory of the World ⋮

Memory of the World

Memory of the World 님 외 **5,414**명이 좋아합니다

Memory of the World "세계기록유산 선정 기준은 해당 유산이 그 시절의 사람들이 사회에서 유용하게 사용하였거나 후대에 알릴 가치가 있는지의 여부입니다. 여러 전문가들의 의견을 통해 정하고, 유산의 내용보다는 유산 자체에 집중합니다."

#1992년 #세계기록유산 #UNESCO

#음악가컬렉션 #세계적인보물

#미래세대 #보전 #귀한자료

머나먼 미래까지 기억될 인류의 보물

바흐, 베토벤, 쇼팽, 브람스, 슈베르트 컬렉션

지난 1992년 유네스코(UNESCO)는 세계기록유산 프로그램을 시작했습니다. 이 프로그램의 목표는 남아 있는 인류의 모든 기록과 지금까지 전해지는 역사의 귀중한 흔적들을 미래 세대에게 전해주는 것입니다. 그동안 전 세계 곳곳에 남아 있던 우리 모두의 소중한 유산들은 약탈, 불법 거래, 전쟁, 이상 기후, 기타 여러 문제로 인해 아예 파괴되거나 훼손되어 왔는데요. 이러한 일을 막기 위해 지구촌의 여러 나라가 힘을 합하기로 한 것입니다.

세계기록유산 선정 기준은 해당 유산이 그 시절의 사람들이 사회에서 유용하게 사용하였거나 후대에 알릴 가치가 있는지의 여부입니다. 여러 전문가들의 의견을 통해 정하고요. 유산의 내용보다는 유산 자체에 집중합니다.

좋은 취지에 걸맞게 세계기록유산 프로그램은 그동안 전 세계 곳곳에서 보호해야 할 유산을 선정해왔는데요. 2023년 현재 최다 등재국은 독일로 총 24건, 그 다음은 영국이 22건, 우리나라가 그 뒤를 이어 총 18건을 등재했습니다. 조선 왕실의 어보와 어책부터 5.18 민주화 운동, 새마을 운

동, 특별 생방송 〈이산가족을 찾습니다〉까지 우리나라의 여러 중요한 순간을 기록한 유산들이 등재되었습니다.

또한 서양 음악사를 빛낸 음악가들의 작품도 세계기록유산에 등재되어 있습니다. 요한 제바스티안 바흐의 〈B단조 미사, BWV232〉, 루트비히 판 베토벤의 〈교향곡 9번 D단조 Op. 125〉, 요하네스 브람스가 소유했던 모차르트의 〈교향곡 G단조, KV550〉 악보와 브람스가 미완성으로 남긴 〈교향곡 5번〉의 악보를 포함한 〈브람스 컬렉션〉, 아르투르 루빈스타인이 사재를 털어 경매에서 수집했던, 쇼팽이 직접 쓴 악보를 포함한 〈쇼팽 컬렉션〉이 있습니다. 바흐부터 쇼팽까지! 미래 세대에게 보여주고, 남겨주어야 할 우리 모두의 유산임이 분명합니다.

이렇게 등재된 음악가들의 악보와 기록 등은 해당 국가에서 특별 관리를 합니다. 도서관 금고에 보관하는 것은 기본이며, 실물은 훼손 방지 등을 이유로 웬만한 기회가 아니면 공개하지 않고요. 유물 관리 전문가들의 세심한 관리를 받으며 보존 중입니다. 코로나 팬데믹 시기에 세계기록유산 선정이 일시적으로 중단되기도 했는데요. 지난 2023년 5월 11일 세계기록유산 측은 총 64개의 새로운 기록유산을 지정했습니다. 그중에는 체코의 국민 음악가 안토닌 드보르자크의 유품과 악보 등을 포함한 드보르자크 컬렉션도 포함되었습니다. 앞으로도 세계기록유산을 통해 서양 음악사 속 값진 자료들이 지켜지길 바라봅니다.

세계기록유산 등재된 서양 음악가 컬렉션 5

1) 요한 제바스티안 바흐의 〈B단조 미사, BWV232〉

등재: 2015년

제출자: 독일

내용: 독일 라이프치히 성 토마스 교회의 선창자 요한 제바스티안 바흐가 1733년부터 1749년까지 작곡한 〈B단조 미사, BWV232〉 총 99페이지 악보다.

2) 루트비히 판 베토벤의 〈교향곡 9번, Op. 125〉

등재: 2001년

제출국: 독일

내용: 베토벤의 〈교향곡 9번 D단조 Op. 125〉 2악장의 트롬본 파트, 4악장의 콘트라바순 파트를 포함하는 악보다. 솔리스트와 합창단이 포함된 최초의 교향곡이다.

3) 요하네스 브람스의 〈브람스 컬렉션〉

등재: 2005년

제출국: 오스트리아

내용: 브람스가 작곡한 〈레퀴엠〉부터 모든 현악 4중주, 실내악, 가곡, 피아노 작품, 오르간 작품, 합창곡, 스케치와 미완성 〈교향곡 5번〉의 악보를 포함한다. 브람스가 소유했을 것으로 추정하는 모차르트의 〈교향곡 G

단조, KV550)도 포함한다. 여기에 브람스가 쓴 다른 작곡가의 작품 사본부터 브람스 작품의 초판 사본, 브람스가 지인들과 주고받은 편지, 생활용품, 초상화와 사진 등이다.

4) 프레데리크 쇼팽의 〈쇼팽 컬렉션〉

등재: 1999년

제출국: 폴란드

내용: 쇼팽의 서명이 있는 악보 86점, 쇼팽의 작품 사본 11점, 쇼팽이 직접 쓴 편지 78통 등이다.

5) 프란츠 슈베르트의 〈슈베르트 컬렉션〉

등재: 2001년

제출국: 오스트리아

내용: 슈베르트가 직접 서명한 약 340점의 악보, 거의 모든 슈베르트 작품의 초판, 카피스트가 쓴 슈베르트 작품 사본, 슈베르트가 직접 쓴 편지, 슈베르트의 친구들이 슈베르트를 언급한 다양한 문서 등이다.

영국 국왕 찰스 3세 King Charles III

1948. 11. 14.~

King Charles III

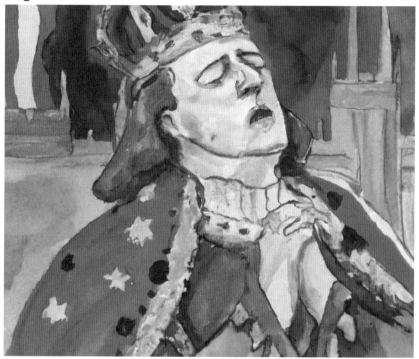

King Charles III 님 외 **5,611,223**명이 좋아합니다

King Charles III "나 찰스 3세는 복음을 바탕으로 모든 사람이 각자의 믿음과 신념에 따라 자유롭게 살도록 도울 것입니다."

영국 국왕 찰스 3세가 자신의 대관식 첫 번째 의례에서 한 서약 중

#2023년 #대관식 #찰스3세 #웨스트민스터사원

#웨일스 #스코틀랜드 #북아일랜드 #그레이트브리튼

#작전명 #골든오브

작전명 골든 오브, 21세기 맞춤형 대관식

영국의 새 국왕 찰스 3세의 플레이리스트

2023년 5월 6일 오전 11시, 런던에 위치한 웨스트민스터 사원에서 캔터베리 대주교 저스틴 웰비의 주관으로 영국의 새 국왕 찰스 3세의 대관식이 열렸습니다. 영국의 대관식은 영국 국교인 영국 성공회의 대관식 의례로 진행됩니다. 이렇게 세계에서 가장 오래 재위한 여왕 엘리자베스 2세의 뒤를 이어 백발이 무성한 여왕의 장남, 찰스 3세가 왕위를 물려받게 되었습니다.

이번 대관식은 지난 1953년 6월 2일 같은 장소에서 열렸던 엘리자베스 2세의 대관식 이후 70년 만이며, 21세기 유럽 최초의 대관식입니다. 새 국왕의 배우자인 커밀라 비는 국왕 대관식 의례가 끝난 후 곧바로 왕비 대관식을 치렀습니다. 이렇게 반세기 넘게 무성한 스캔들을 몰고 다닌 찰스와 커밀라가 결국 영국의 왕과 왕비가 되었습니다.

영국 왕실 측은 이번 대관식 규모를 엘리자베스 2세 여왕의 대관식보다 축소했다고 발표했습니다. 전통적인 대관식 복식을 현대적으로 간소화하고, 군대 행렬과 초청 하객 규모를 줄이는 등 이를테면 불필요한 지출과 대관식 진행 시간을 대폭 줄였다고요. 실제로 영국 왕실 측이 발표한 자료

를 바탕으로 대충 셈을 해보니 초청 하객은 약 1/4이 줄어든 규모인데요. 영국의 귀족뿐만 아니라 전 세계 곳곳에서 초대해야 할 분들의 초대 비용까지 고려하면 경비를 크게 삭감한 것은 분명해 보입니다.

또한 왕실 측은 현대적이고 합리적인 대관식의 변화에 윌리엄 왕세자의 의견이 크게 반영되었다는 점을 따로 발표했습니다. 윌리엄 왕세자는 찰스 3세 서거 이후 왕위 계승 1순위인 다음 왕 후보입니다. 영국 왕실의 바람처럼, 영국 왕가는 지난 세월 그래 왔듯 앞으로의 수 세기를 더 이어갈 수 있을까요. 인스타그램에서 팔로워 수가 가장 많은 계정 중 하나인 영국 왕실이라는 브랜드는 앞으로 어떤 행보를 이어갈까요. 챗GPT가 등장한 요즘 세상에서 대관식, 왕, 군주, 서약, 왕위 계승 순위 등의 단어와 사건이 낯설기만 합니다.

다양한 믿음 존중하는 새 국왕의 메시지

세기의 대관식에서 일어난 여러 변화 중 가장 눈에 띄는 것은 대관식 하이라이트인 왕의 서약 문구입니다. '복음을 바탕으로 모든 사람이 각자의 믿음과 신념에 따라 자유롭게 살도록 돕는다'는 문구를 왕의 서약 첫 구절에 넣었습니다. 수 세기를 이어온 대관식의 서약 구절을 수정한 것은 엄격한 영국 성공회 교회법에서 상당히 이례적인 일입니다. 영국 왕실이 혁신적으로 추가한 이 메시지는 엘리자베스 2세 여왕이 영국 국교가 아닌 다른 종교를 믿는 영국과 영국 연방의 모든 사람의 자유를 보장해야 한다고 했던 말에서 비롯되었습니다. 또한 바티칸의 프란치스코 교황이 강조해온

종교의 참다운 마음이기도 합니다.

대관식 참석을 위해 웨스트민스터 사원으로 향하는 첫 번째 초청객 행렬은 유대교, 이슬람교 수니파와 시아파, 시크교, 불교, 힌두교 등 종교의 지도자들이었습니다. 그들이 영국의 새 왕을 축하하는 장소로 걸어가는 모습이 전 세계에 생중계되었습니다. 대관식 미사의 마지막 순서는 이제 막 대관식을 마친 찰스 3세가 각 종교의 대표들과 인사를 나누는 시간입니다. 다양한 종교의 지도자들이 서로의 신앙과 믿음을 존중하고 공익을 위해 함께 나아가자는 말로 영국의 새 국왕과 인사를 나누었습니다. 찰스 3세 대관식의 시작과 끝에는 세계의 종교 지도자들이 자리했습니다. 새 국왕이 강조하고 싶은 메시지는 이 정도면 충분히 전해지겠지요.

이번 대관식의 작전명은 '골든 오브'였습니다. 골든 오브는 거미의 한 종류로, 몸에서 뽑아내는 가늘디가는 거미줄을 뭉치면 뭉칠수록 그 힘이 강해지는데 그 강도가 제트기를 멈춰 세울 수 있을 정도로 강력하다고 합니다. 백발의 새 국왕이 골든 오브처럼 강한 군주의 자리를 지켜 나가길 바라는 영국 왕실의 바람이 깃든 작전명이 아닌가 싶습니다.

찰스 3세의 대관식은 여러 정황상 꽤 오래 전에 준비를 마쳤던 것으로 보입니다. 고령의 엘리자베스 2세가 갑자기 서거할 경우를 꼼꼼히 대비해 세기의 장례식을 신속하게 치렀던 것처럼요. 영국 왕실 측에 따르면 작전명 골든 오브, 찰스 3세의 대관식 관련 회의는 매년 1회씩 비공개로 이뤄졌다고 합니다. 그 성과로 이번 대관식은 처음 발표되었던 6월보다 약 한 달을 앞당길 수 있었습니다.

찰스 3세가 직접 고른 대관식의 음악들

영국의 새 국왕은 하프 애호가입니다. 왕의 전속 하피스트를 임명해 자주 하프 연주를 청할 정도입니다. 찰스 3세는 하프뿐만 아니라 음악에 대한 애정이 큰데요. 이러한 음악적 취향을 바탕으로 찰스 3세는 자신의 대관식에 연주될 음악들을 몇 해 전부터 직접 구상했습니다. 대관식 미사 의례 음악부터 대관식의 성공적인 개최를 기념하는 콘서트에서 연주될 음악들까지도요. 이를 위해 찰스 3세는 70주년 생일 파티에서 공식적으로 여러 음악가를 초청해 자신의 대관식 음악 작곡을 직접 의뢰했습니다. 또 비공식적으로 인연이 있는 음악가들에게도 대관식에 쓰일 음악을 부탁했습니다. 이렇게 최종적으로 총 12곡의 새로운 대관식 미사 작품이 영국의 저명한 음악가들에 의해 탄생했습니다.

찰스 3세는 어떤 음악과 어떤 음악가들이 자신의 대관식을 빛내길 바랐을까요. 영국 음악 역사의 위인으로 평가받는 윌리엄 버드의 미사곡부터 독일인 게오르크 헨델이 영국에 귀화해 조지 헨델로 살며 만든 노래, 오스트리아의 자부심인 요한 슈트라우스의 흥겨운 춤곡, 그리고 찰스 3세를 위해 새롭게 탄생한 12곡의 대관식 의례 음악까지 굉장히 다양합니다. 또한 찰스 3세는 그리스 왕실 출신인 아버지 필립 마운트배튼 경을 추억하는 의미로, 그리스 정교회의 찬송가도 대관식 의례 음악에 넣었습니다.

또한 대관식 의례의 하이라이트인 성유 의식에서는 헨델의 〈HWV 258〉 '사제 자독'을 선택했습니다. 이 작품은 1727년 조지 2세의 대관식을 위해 작곡되었습니다. 헨델은 총 12개의 대관식용 음악을 작곡했는데, 이

를 한데 묶어 '대관식 찬가' 등으로 부릅니다. 성경의 열왕기 상 1:34-45을 바탕으로 하는 '사제 자독'의 가사는 헨델이 직접 골랐으며, 1727년부터 지금까지 영국의 모든 대관식에서 연주되었습니다.

제사장 자독과 예언자 나단은 솔로몬을 왕으로 기름 부었습니다.
그리고 모든 사람들은 기뻐하며 말했습니다.
신이시여 왕을 구원하소서! 폐하, 만수무강하시옵소서! 신이시여 왕을 구하소서!
왕이 영원하길. 아멘. 할렐루야.

영국의 스타 음악가들 한자리에

찰스 3세가 관여한 대관식 음악을 연주하는 연주자들도 물론 쟁쟁했습니다. 그들의 공통점은 현시대 영국 음악 역사의 한 페이지를 채우고 있는 음악가라는 점입니다. 하지만 영국 왕실과 뜻을 같이하지 않거나 기타 다른 이유로 대관식 음악에 참여하지 않은 영국 음악가들도 적지 않습니다. 이러한 이유로 대관식 다음 날 크게 열리는 대관식 콘서트 출연자들의 섭외 작업이 상당히 어려웠다는 소식이 영국 언론을 통해 알려지기도 했습니다. 이번 무대를 사양한 음악가들은 아마 전 세계의 이목이 집중된 찰스 3세의 대관식에 참여하는 일이 부담스러웠을 수도 있었겠다 싶습니다.

찰스 3세의 대관식 음악에 직간접적으로 참여한 오케스트라, 합창단, 솔리스트, 작곡가, 음악 감독 등은 영국 음악계를 대표하는 스타 음악가들입니다. 우선 가장 중요한 대관식 의례 음악은 웨스트민스터 사원 합창단

의 음악 감독이자 오르가니스트인 앤드루 네싱하가 맡아 진행했습니다. 또 로열 오페라 하우스의 음악 감독인 안토니오 파파노 경은 로열 필하모닉 오케스트라를 포함, 대관식 오케스트라로 모인 수많은 음악가들을 직접 지휘했고요. 이밖에도 영국 뮤지컬의 신화를 쓴 앤드루 로이드 웨버 경 등 영국을 대표하는 작곡가들이 찰스 3세의 대관식을 위해 새 작품을 발표했습니다. 또 대관식 의례 음악은 웨스트민스터 사원 합창단, 왕실 합창단, 세인트 제임스 궁전 합창단, 벨파스트 감리교 대학 채플 합창단 등이 함께 불렀습니다.

영국 왕실 측이 발표한 공식 자료와 웨스트민스터 사원이 공개한 대관식 의례 해설 가이드를 정리해, 찰스 3세 대관식의 음악 일부를 소개합니다. 이 음악들이 대관식 의례에 어우러진 울림이 어땠을지 무척 궁금합니다. 참, 찰스 3세가 이번 대관식에서 쓴 왕관은 '성 에드워드 왕관'입니다. 이 왕관은 오직 대관식 의례에서만 쓸 수 있고요, 지난 70년 동안 런던탑에서 새로운 왕을 기다렸습니다. 오랜 기다림 끝에 새 영국 국왕의 대관식을 장식하고, 런던탑으로 돌아갔습니다. 언제가 될지 모르지만, 다음 영국의 새 국왕이 탄생할 때 다시 한 번 세상에 그 자태를 드러내겠지요!

찰스 3세 대관식 의례 음악 소개

· 왕과 왕비의 대관식 미사 첫 입장 - 휴버트 페리 경 〈나는 기뻤다〉
1626년부터 영국에서 열렸던 대관식 미사에서 왕이 첫 입장할 때 연주된 합창곡 〈나는 기뻤다〉가 연주됐습니다. 가사는 시편 122편의 구절이며,

영국 작곡가 헨리 퍼셀, 윌리엄 보이스 등 여러 음악가가 작곡했습니다. 찰스 3세는 1902년 휴버트 페리 경이 에드워드 7세 대관식을 위해 작곡한 버전을 선택했는데, 이 버전의 특징은 '장군 만세' 외침이 포함된다는 것입니다.

· 성찬 – 폴 밀로우 〈주여 우리를 불쌍히 여기소서〉

대관식 미사의 첫 의례에서 웨일스 출신의 작곡가 폴 밀로우가 웨일스어로 작곡한 〈주여 우리를 불쌍히 여기소서〉가 울려 퍼졌습니다. 영어가 아닌 웨일스어로 대관식 미사의 첫 의례를 열었는데요. 〈주여 우리를 불쌍히 여기소서〉는 교회 의례 역사에서 약 1,600년 동안 미사의 시작을 알리는 역할을 했습니다.

· 서약 – 윌리엄 버드 〈주여 우리를 인도하여 주옵소서〉

윌리엄 버드는 교회 음악, 세속적 합창곡, 비올(바이올린의 전신이 되는 현악기)을 위한 합주 음악, 건반 악기 음악 등 다양한 분야의 작품을 남긴 영국 음악사의 위인 중 한 명입니다. 그는 왕실의 궁정 예배당에서 일했으며, 영국에서 음악의 아버지라 불렸습니다. 그는 가톨릭 신자였지만 영국 성공회를 위한 의례 음악을 많이 남겼습니다. 또한 초기 영국 마드리갈 양식을 확립해 영어로 부르는 노래의 독특한 기법을 만들었습니다. 〈주여 우리를 인도하여 주옵소서〉는 대관식의 첫 순서인 서약이 끝난 후 연주되었습니다.

· 대영광송 - 윌리엄 버드 〈네 성부를 위한 미사〉

대영광송은 교회의 고대 찬송 가운데 하나로, 축하와 찬양의 노래입니다. 〈네 성부를 위한 미사〉는 윌리엄 버드가 작곡한 화성 미사곡인데요. 이 작품은 엘리자베스 1세 시절에 영국 시민권을 받을 수 없었던 가톨릭 신자들을 위해서 작곡되었습니다. 지금은 영국 성공회 성가대부터 합창단까지 많은 곳에서 연주되는, 영국 교회의 오랜 역사를 증명하는 곡이기도 합니다.

· 알렐루야 - 데비 와이즈먼 〈알렐루야〉

여성 지휘자이자 작곡가로, 음악 활동은 물론 영화계까지 영역을 넓히며 다방면에서 활동 중인 데비 와이즈먼. 그는 음악과 영화에 대한 공로를 인정받아 대영제국 훈장이 수여된, 영국이 자랑하는 예술가입니다. 데비 와이즈먼은 이번 대관식을 위해 찰스 3세로부터 직접 요청받아 미사곡 〈알렐루야〉를 새로 작곡했습니다.

· 성유 의식 - 게오르크 헨델 〈사제 자독, HWV258〉

영국으로 귀화한 음악가 헨델이 1727년 조지 2세의 대관식을 위해 작곡한 작품입니다. 헨델의 대표 작품으로도 유명하며, 수 세기 동안 영국 왕의 대관식에서 대주교가 왕에게 기름 붓는 의식을 할 때 연주되었습니다. 유럽 축구 챔피언스 리그에서 연주되어 대중적으로도 널리 알려진 선율입니다.

· 팡파레 – 리하르트 슈트라우스 〈빈 필 팡파레〉

찰스 3세 대관식의 모든 의례가 끝난 후 모든 사람이 '신이여 왕을 구하소서'를 외칩니다. 이때부터 2분 동안 웨스트민스터 사원의 종이 울리고, 영국과 영연방 곳곳에서 축포가 터지고, 박진감과 우아함이 넘치는 슈트라우스의 〈빈 필 팡파레〉가 연주됩니다. 팡파레는 영국 왕실 기병대의 트럼펫 연주자들과 왕립 공군의 팡파레 트럼펫 연주자들이 함께 연주했습니다.

· 왕비 대관식

앤드루 로이드 웨버의 〈기쁜 소리로 노래하라〉, 윌리엄 보이스의 〈만유의 주 앞에〉, 윌리엄 월튼 경의 〈대관식 테 데움〉이 각 의례에 연주되었습니다.

· 왕의 외출 행렬

모든 대관식 의례가 끝난 후 왕과 왕비는 외출 행렬을 시작합니다. 이때 영국이 자랑하는 에드워드 엘가 경의 〈위풍당당 행진곡 4번〉(편곡 이아인 패링턴), 휴버트 페리 경의 〈새들의 행진곡〉(편곡 존 루터)이 웨스트민스터 사원의 오르간을 통해 울려 퍼집니다.

 챗GPT와 클래식 음악 ⋮

ChatGPT

ChatGPT 님 외 **20,221,114**명이 좋아합니다

ChatGPT 저는 음악을 좋아합니다! 클래식 음악 역시 다양한 장르 중 하나이며, 그중 일부 작곡가들의 작품들은 매우 아름다운 음악적 경험을 제공합니다. 그러나 음악적 취향은 사람마다 다르기 때문에, 저는 모든 종류의 음악에 대해 개인적으로 평가를 내리지 않습니다.

2023년 3월경 챗GPT에게 필자가 건넨 클래식 음악에 대한 질문 답변 중

#2023년 #챗GPT
#페이스북 #인스타그램
#클래식음악 #믿지마챗GPT

챗GPT에게 클래식 음악을 물었습니다

모차르트가 비빔밥을 좋아했나요?

2022년 11월 30일 미국의 오픈에이아이 사는 인공지능을 기반으로 한 프로그램 챗GPT를 출시했습니다. 론칭 5일 후 오픈에이아이 사는 흥미로운 소식을 발표했는데요. 챗GPT가 사용자 100만 명을 모으는 데 단 5일밖에 걸리지 않았다는 것입니다. 메타 사의 페이스북과 인스타그램이 최초 론칭 후 사용자 100만 명을 유치하기까지 걸렸던 기간도 함께 공개했습니다. 물론 메타 사의 프로그램이 사용자 100만 명을 모은 기간은 5일보다 길었고요. 이렇게 말도 많고 우려도 많았던 챗GPT에 대한 전 세계의 열광적인 반응을 보여줌으로써 이제 챗GPT가 필요한 시대가 되었다는 것을 홍보했습니다. 앞으로 챗GPT가 보여줄 활약에 대한 기대는 점점 더 부풀어가고 있습니다.

챗GPT 출시 이후, 발 빠른 스타트업들은 챗GPT를 이용한 프로그램을 개발해 수익화 구조를 만들고 있습니다. 동시에 개인 사용자들도 자신의 업무나 활동 분야에 챗GPT를 활용하려는 노력을 벌이고 있고요. 하지만 많은 사람의 기대에도 불구하고 챗GPT의 최초 출시 버전 GPT-3.5와 2023년 3월 14일 출시한 업그레이드 버전 GPT-4는 여전히 치명적인 단점을 갖

고 있습니다. 명확한 단점 중 하나는 부정확한 정보를 마치 사실처럼 제공한다는 점인데요. 사람으로 치면 눈 하나 깜짝 안 하고 거짓말을 하는 형국입니다. 따라서 반드시 사용자의 주의가 필요합니다. 이러한 이유로 현재 미국, 프랑스, 인도는 학교에서 학생들의 챗GPT 사용을 권장하지 않습니다. 어린 학생들이 학습을 위해 챗GPT를 활용하는 것이 오히려 안 좋은 영향을 끼칠까 우려하기 때문입니다.

화제의 챗GPT 소식에 귀가 솔깃해진 저도 챗GPT에 가입했습니다. 재미 삼아 한글이나 영어로 이런저런 질문을 입력했는데요. 챗GPT의 답변을 읽으며 박수를 치고 또 웃기도 했습니다. 제가 느끼기에 챗GPT는 마치 요술 방망이 같았습니다. "금 나와라 뚝딱!" 하면 금을 내놓는 시늉을 하고 있으니까요. 진짜 금이었다면 얼마나 좋았겠습니까마는 아직은 믿을 수 있는 존재는 아니라고 느꼈습니다. 그러다 늘 클래식 음악사의 에피소드를 찾아다니는 제게 챗GPT는 어떤 도구가 될 수 있을까 하는 진지한 고민도 들었습니다. 에피소드를 찾는 일에 마치 보조 작가처럼 도움을 줄 수 있을지 모른다는 생각에서요. 혹시 18세기 이탈리아어로 쓰인 로시니 이야기를 찾을 수 있지 않을까, 아니면 쇼팽의 유서 원문을 출처까지 완벽하게 보여주지 않을까 하는 기대를 안고요.

결론부터 말씀드리자면 제가 희망한 정보는 2023년 3월 버전의 챗GPT에게서 구할 수 없었습니다. 아직은 서양 음악사의 데이터베이스가 부족한 듯했습니다. 하지만 클래식 음악사에 대한 지식을 알고 싶다면 한 번쯤 재미로 질문을 입력해봐도 좋을 것 같습니다. 현재 서비스 중인 두 번째 버전 GPT-4는 대중적으로 인지도 높은 음악가들의 정보는 꽤 자세히 알

고 있고요. 그에 비해 덜 대중적인 음악가들의 정보량은 적습니다.

이번 편에서는 저와 챗GPT가 나눈 클래식 음악사에 대한 이야기를 준비했습니다. 제 질문과 챗GPT의 답을 소개하고요. 얼마나 정확한지에 대해서는 제가 짧게 덧붙였습니다. 언젠가 저는 인류의 문화유산으로 이어져 내려온 클래식 음악이 결국 박물관의 전시품이 될지도 모른다는 생각을 한 적이 있습니다. 세계적으로 클래식 음악을 전공하려는 음악학도들이 매년 줄어들고 있으니까요. 결국 그 빈자리를 AI 음악가가 차지해 클래식의 전통을 이어갈지 모르겠다는 결론이 나왔던 기억이 납니다. 과연 챗GPT라는 신기한 발명품도 한 사람의 몫을 해낼 수 있을까요. 수백 년 세월 인류와 함께한 클래식 음악은 챗GPT와 어떤 역사를 써 나갈 수 있을까요. 한 치 앞도 모르는 삶에 AI와의 관계를 점쳐보는 지금 이 순간이 신기하기만 합니다.

2023년 3월 22일 제가 챗GPT에게 서양 음악사에 대해 질문한 내용과 답변을 정리했습니다. 챗GPT의 답변은 같은 질문을 해도 질문 횟수에 따라 다르게 나왔습니다. 때문에 최초의 답변을 소개하며, 답변 내용은 사실과 다를 수 있습니다. 답변 내용에 대한 평가는 정확도에 따라 A, B, C로 표기했습니다. 어디까지나 재미로 읽어주시길 바랍니다.

정은주: 당신은 클래식 음악을 좋아합니까?

GPT-4: 저는 음악을 좋아합니다! 클래식 음악 역시 다양한 장르 중 하나이며, 그중 일부 작곡가들의 작품들은 매우 아름다운 음악적 경험을 제공합니다. 그러나 음악적 취향은 사람마다 다르기 때문에, 저는 모든 종류

의 음악에 대해 개인적으로 평가를 내리지 않습니다.

답변 평가: A

이 정도면 썩 괜찮은 답변이 아닐까요. 모든 사람의 취향은 다를 수밖에 없고, 다른 사람의 취향을 존중해야 한다는 것을 알고 있으니까요.

정은주: 모차르트가 비빔밥을 좋아했나요?

GPT-4: 모차르트는 18세기 말부터 19세기 초반에 활동한 오스트리아의 작곡가입니다. 그 당시에는 한국의 비빔밥과 같은 음식을 접할 기회가 거의 없었기 때문에, 모차르트가 비빔밥을 좋아했는지에 대한 기록은 없습니다. 하지만 모차르트는 다양한 종류의 음식을 좋아했으며, 특히 그 당시 유행하던 프랑스 요리를 즐겼다는 기록이 있습니다.

답변 평가: A

완벽한 답변입니다. 거꾸로 제가 이런 질문을 받았다면, 저 또한 위의 답변과 비슷한 내용으로 말했을 것입니다.

정은주: 이탈리아의 오페라 작곡가 로시니는 요리를 좋아했습니까?

GPT-4: 이탈리아의 오페라 작곡가 로시니가 요리를 좋아했는지에 대해서는 제가 알고 있는 정보가 없습니다. 로시니는 음악가로서 주로 활동했으며, 그의 취향과 관심사가 요리였는지에 대한 기록은 없습니다. 하지만 이탈리아는 요리가 세계적으로 유명한 나라이기 때문에, 로시니가 이탈

리아 문화와 요리에 대해 관심이 있었을 가능성은 높습니다.

답변 평가: C

이탈리아의 오페라 작곡가 조아키노 로시니는 당대 최고의 인기를 누리며 활동하던 중에 돌연 은퇴를 선언했습니다. 이후 그는 요리에 대한 애정을 바탕으로 요리 연구를 시작하여 자신만의 레시피를 한 권의 책으로 엮기도 했습니다. 심지어 유럽에는 지금까지도 로시니의 레시피로 요리를 하는 식당들이 있을 정도로 그의 요리 연구는 전문적이었습니다. 이러한 정보를 모른다는 것은 챗GPT가 아직 배워야 할 것이 많다는 것을 알려줍니다.

정은주: 쇼팽의 유서 내용이 궁금합니다.

GPT-4: 쇼팽의 유서는 다음과 같습니다.

쇼팽은 1849년 10월 17일 파리에서 세상을 떠났습니다. 그가 죽은 후, 그의 유서는 파리대학교 의과대학의 교수인 저명한 의사이자 쇼팽의 친구에게 맡겨졌습니다. 유서는 다음과 같이 기록되어 있습니다.

"내가 살아 있는 동안, 내가 가진 모든 것은 부모님의 것입니다. 그리고 나의 죽음 후, 제 음악 작품의 수익 중 적어도 3분의 2는 나의 조국 폴란드의 가난한 사람들에게 기부되어야 합니다."

쇼팽은 폴란드 출신으로 자신의 작품에서 폴란드의 전통 음악을 많이 차용했으며, 폴란드의 독립을 위한 운동을 지지했습니다. 그의 유서는 그의 조국 폴란드에 대한 애정과 그의 작품의 수익을 가난한 폴란드 사람들

에게 기부하고자 하는 의지를 보여줍니다.

답변 평가: C

쇼팽의 공식적인 유서는 존재하지 않습니다. 다만 그가 평소 친한 친구들에게 했던 말과 편지들을 누군가 기록한 것이 일종의 유언, 유서처럼 전해지고 있는데요. 챗GPT는 이러한 사실을 소개하지 않은 채 마치 진짜 쇼팽의 유서 내용이 위의 내용과 같다고 느끼도록 만드는 답변을 내놓았습니다. 또 쇼팽이 폴란드 독립 운동을 위해 연주회를 열고 그 수익을 기부했던 일 등의 사실을 언급하는 대신, 존재한 적 없는 유서와 폴란드에 대한 쇼팽의 열정을 엮어 결론을 냈습니다. 얼핏 보면 그럴싸해 보이는 답변이지만 분명 잘못된 정보를 사실처럼 답변했습니다. 또 현재 쇼팽과 로시니의 대중적 인지도에 따른 영향인지, 쇼팽의 경우 더 자세한 내용을 답변했습니다.

정은주: 차이콥스키는 남자를 사랑했습니까?

GPT-4: 차이콥스키의 성적 지향에 대한 문제는 여러 가지 이론과 추측이 있어 논란이 되고 있습니다. 그는 결혼을 했으며, 그의 가족이나 친구들은 그가 여성을 좋아하였다는 이야기를 전해 왔습니다. 그러나 그의 일부 편지에서는 남성에 대한 애정을 표현한 내용이 있어, 일부 연구자들은 그가 양성애자였을 가능성이 있다고 주장하고 있습니다.

하지만 차이콥스키의 개인적인 취향에 대해서는 그가 이미 죽은 상태이기 때문에 확실한 답변을 내리기 어렵습니다. 또한 그의 음악은 세기를

초월한 아름다움과 감동을 전달하고 있으며, 그의 개인적인 취향과는 별개의 문제입니다.

답변 평가: C

차이콥스키의 가족들은 그의 성적 취향을 잘 알고 있었습니다. 수백 통의 편지를 남긴 차이콥스키는 자신이 사랑하는 남자들에 대한 이야기를 거침없이 표현했고요. 아내와 남매 같은 사이로 지내는 조건으로 결혼한 일 등도 상세한 기록이 전해지고 있습니다. 그러나 당시 러시아 국교와 정부는 동성애를 금지했기 때문에 차이콥스키의 가족들은 동성애를 부인할 수밖에 없는 상황이었습니다. 이런 사실에 대한 언급이 없어 이 답변 또한 잘못된 정보를 진짜처럼 믿게 유도하는 답변이라 느껴집니다.

제3변주

알아두면
의미 있는
클래식 음악가들

프리드리히 대왕 Frederick the Great
1712. 1. 24.~1786. 8. 17.

Frederick the Great

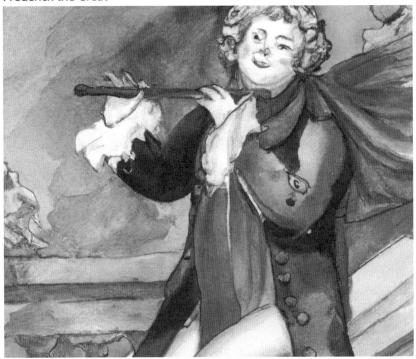

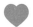

Frederick the Great 님 외 **414**명이 좋아합니다

Frederick the Great "22~24명의 손님을 초청해, 우리의 전통 음악을 만들어 연주했습니다. 이것이 저의 큰 기쁨입니다. 예술의 즐거움은 결코 잊히지 않겠지요. 내 행복의 비결은 오직 예술뿐입니다."

1737년 2월 2일 프리드리히 대왕이 누나인 프로이센의 프리데리케 소피 빌헬미네 공주에게 쓴 편지 중

#플루티스트 #승전왕 #프리드리히대왕

#7년전쟁 #슐레지엔전쟁

#프로이센 #후베르투스부르크조약

음악을 사랑했던 승리의 왕

비르투오소 플루티스트

18세기 유럽에서 가장 강력한 군대를 만들었던 프로이센의 프리드리히 대왕. 그는 당대 최고의 음악가인 요한 제바스티안 바흐가 인정할 정도의 실력을 가진 음악가였습니다. 프로이센의 프리드리히 빌헬름 왕세자와 그의 아내 하노버의 소피아 도로테아의 아들로 태어난 그는 어린 시절부터 음악에 큰 흥미를 느끼며 성장했고요. 여러 형제가 있었지만 결국 끝까지 홀로 살아남아 왕이 되었습니다.

그의 업적 중에서 기억해둘 만한 사건은 슐레지엔 전쟁입니다. 총 3번에 걸쳐 7년간 일어난 오스트리아 왕위 계승 전쟁으로 1차는 1740~1742년, 2차는 1744~1745년, 3차는 1756~1763년에 일어났습니다. 길고 길었던 전쟁은 1763년 프로이센과 오스트리아가 전쟁을 종결하며 맺은 후베르투스부르크 조약으로 막을 내렸습니다. 이후 그는 프로이센의 황제에 즉위, 죽을 때까지 프로이센을 통치했는데요. 그가 이토록 탄탄한 왕정을 이끈 비결은 오늘날 독일의 초석을 다진 슐레지엔 전쟁에서 승리했기 때문이었습니다.

프리드리히 대왕은 당시 왕자들이 그랬듯 어린 시절부터 왕실 소속 음

악 교사에게 음악을 배웠습니다. 음악에 흥미를 느낀 그는 악기 연주 및 작곡에도 소질을 보였는데요. 특히 그는 누나이자 프로이센의 공주였던 프리데리케 소피 빌헬미네와 음악에 대한 의견을 주고받길 좋아했습니다. 빌헬미네 공주도 동생 프리드리히 대왕처럼 음악을 무척 사랑했기에 가능했던 일이었습니다. 특히 빌헬미네 공주는 류트 연주자로 상당한 실력도 가졌고, 또 작곡에도 재능을 나타냈습니다. 오늘날까지 전해지는 그의 작품으로 〈건반 협주곡 G단조〉, 〈플루트 소나타〉 등이 있습니다.

프리드리히 대왕은 무려 15대의 피아노포르테를 소유했고요. 당대 최고의 음악가들을 후원했습니다. 당시 왕실과 귀족들은 요리사나 집사를 고용하듯 전속 음악가를 고용하는 것이 일반적인 관행이었습니다. 왕정이나 가문에 소속된 음악가들은 소속된 왕실과 가문의 관혼상제 음악을 작곡하고, 크고 작은 연주회를 기획하거나 연주자로 무대에 서기도 했습니다. 종종 그들은 왕실 가문을 이끌 후손들의 음악 교육을 맡기도 했습니다.

또한 프리드리히 대왕은 음악가의 처우와 여러 음악 행사에도 깊은 관심을 드러냈습니다. 아마도 그가 가진 음악에 대한 열정이 특별했기에 가능했던 일이겠지요. 그가 실제로 후원, 고용했던 음악가는 요한 제바스티안 바흐의 셋째 아들이자 '함부르크의 바흐'로 불리던 C. P. E. 바흐, 작곡가이자 테너 가수였던 카를 하인리히 그라운, 프리드리히 대왕을 위해 평생 일했던 작곡가이자 바이올리니스트인 프란츠 벤다 등이 있습니다.

자신의 왕국에 예술을 심다

1747년 5월, 프리드리히 대왕은 프랑스어로 '번민이 없다'는 뜻의 상수 시 궁전에 요한 제바스티안 바흐를 초대했습니다. 당시 바흐의 셋째 아들인 C. P. E. 바흐가 프리드리히 대왕의 궁정에서 음악가로 일하고 있었는데요. C. P. E. 바흐는 겸사겸사 음악 애호가인 대왕과 당대 최고의 음악가인 자신의 아버지 바흐가 만나는 자리를 마련했습니다. 모두의 예상대로 이날 분위기는 좋았습니다. 라이프치히로 돌아간 바흐는 프리드리히 대왕이 즉석에서 지어낸 선율을 주제로 한 〈음악의 헌정〉을 작곡했습니다. 현재까지 밝혀진 바흐의 작품 중 유작으로 꼽을 수 있는 작품입니다. 바흐는 이 작품을 프리드리히 대왕에게 헌정했고요. 하지만 바흐의 바람과 달리 프리드리히 대왕은 끝내 이 작품을 따로 들어보지 않았습니다.

매일 2~4시간씩 음악을 연습했다는 프리드리히 대왕은 실제로 여러 편의 작품을 남겼습니다. 〈플루트와 콘티누오를 위한 소나타〉, 〈플루트와 현을 위한 4개의 협주곡〉, 3곡의 〈군대 행진곡〉, 7편의 아리아 등인데요. 그중 〈호엔프라이드베르거 행진곡〉은 그가 2차 슐레지엔 전투에서 승리한 것을 기념하기 위해 만든 작품입니다.

프리드리히 대왕은 음악, 문학, 철학이 함축되어 있다는 까닭으로 오페라를 무척 중요하게 여겼습니다. 그래서 기악 작품뿐만 아니라 오페라의 줄거리와 등장인물의 대본 등도 썼습니다. 그가 참여한 오페라는 〈코리올라누스〉, 〈실라〉, 〈몬테주마〉 등이 있습니다. 그는 계몽 철학에 오페라만큼 중요한 역할을 하는 것이 없다고 판단하고, 당시 프로이센을 지배하고 있

던 미신을 오페라 내용을 통해 비난했습니다. 또한 오페라 무료 입장 제도를 시행하여 더 많은 사람에게 오페라를 알리고자 했습니다.

오늘날의 독일이 있기까지 가장 중요했던 역사 속의 한 나라 프로이센. 그곳은 예술을 통해 세상을 이롭게 만들 수 있다 굳게 믿었던 프리드리히 대왕의 희망이 서린 나라였습니다. 음악과 철학에서 태어난 바른 삶의 가치가 선율과 함께 어우러져 보다 더 많은 사람, 그의 왕국에서 살았던 모든 이를 행복하게 만들 수 있을 것이라 믿었던 왕이 있었기에 가능했겠지요.

이그나치 얀 파데레프스키 Ignacy Jan Paderewski

1860. 11. 18.~1941. 6. 29.

Ignacy Jan Paderewski

Ignacy Jan Paderewski 님 외 **1,919**명이 좋아합니다

Ignacy Jan Paderewski "음악은 실제로 살아 숨을 쉽니다. 음악의 성분인 진동과 두근거림은 생명 그 자체입니다. 생명이 있는 곳에는 언제나 음악이 있습니다."

1910년 10월 23일 폴란드에서 열린 쇼팽 탄생 100주년 페스티벌에서 이그나치 얀 파데레프스키의 연설문 중 일부

#세계최초국가연맹 #폴란드독립 #베르사유조약
#폴란드 #초대총리
#본캐 #부캐 #피아니스트 #정치가

선을 넘나들던 폴란드 초대 총리

폴란드 독립부터 정부 수립까지

1919년 폴란드 초대 총리이자 외무 장관을 지낸 이그나치 얀 파데레프스키. 그는 피아니스트이자 작곡가인 동시에 정치가로 살았습니다. 그의 인생에 정치가 들어간 사연은 꽤 단순합니다. 조국을 사랑하는 순수한 마음에서 정치에 입문했거든요. 세계적인 비르투오소 피아니스트로 활동했던 그는 위기에 빠진 조국 폴란드를 위해 깊이 고민했습니다.

그는 본능적으로 자신이 폴란드 독립에 도움이 될 수 있는 부분이 있다고 판단했습니다. 자신의 인지도를 발판 삼아 폴란드의 독립에 유리한 입장을 세계에 전달하고자 노력했고요. 당시 그가 어느 정도로 유명한 음악가였는지를 짐작할 수 있는 기록을 소개합니다. 그가 출연하는 연주회는 약 2만 석의 청중이 입장할 수 있는 공연장임에도 앉을 자리가 없었고, 미국 연주 투어를 다닐 때는 개인용 기차를 빌려 타고 다녔다고 합니다. 요즘으로 치면 BTS의 인기가 부럽지 않을 정도였죠.

이렇게 널리 알려지고 사랑받던 피아니스트 파데레프스키가 폴란드를 대표하는 정치가로 변신해서 전 세계를 향해 폴란드의 억울함을 호소했습니다. 이전까지 그가 세상과 소통하던 방식인 음악이 아니라 말과 연설을

통해서입니다. 그는 정치가들이 모이는 곳에 찾아가 마이크 앞에 서서 폴란드의 억울함을 호소했습니다. 연설 이외에도 모금 행사와 각종 회의에 참석했는데요. 점차 정치인으로서의 행보를 나아가면서 연주자 활동을 중단했습니다.

이러한 공로를 인정받아 파데레프스키는 폴란드의 초대 총리가 되었습니다. 1919년 폴란드 정부가 수립된 날부터 약 10개월간 재임했는데요. 짧다면 짧았던 그 기간 동안 그는 여러 업적을 쌓았습니다. 총리 퇴임 이후에도 2년 정도 더 정치 활동을 이어갔고요. 그중 주목할 만한 것은 1차 세계 대전 종전 선언을 이끈 베르사유 조약에 서명한 점, 폴란드의 억울한 입장을 전 세계에 꾸준히 알린 점 등입니다.

뛰어난 음악성, N잡러 음악가

어린 시절부터 음악적 재능이 뛰어났던 파데레프스키는 1872년 겨우 열두 살 나이에 폴란드 바르샤바 음악원 피아노 전공으로 입학했습니다. "내가 세 살 때 한 손가락으로 소리를 냈고, 네 살 때는 두 손가락으로 건반을 짚을 수 있었습니다. 그렇게 열네 살이 되었을 때 비로소 나는 음악을 즐길 수 있게 되었습니다"라는 일기를 남겼을 정도로, 그는 어린 시절부터 음악 영재성이 돋보이던 아이였습니다. 대학 졸업 후에는 독일로 자리를 옮겨 작곡의 기술과 이론을 익혔습니다. 하지만 그는 이에 만족하지 않고, 유럽 여러 곳에서 끊임없이 음악을 배웠습니다. 이후 프랑스 스트라스부르 음악원 교수로 임용되었고, 1887년 오스트리아 빈에서 피아니스트 정

식 데뷔 무대도 열었습니다. 이 무대를 시작으로 그는 세계적인 피아니스트로 첫걸음을 떼었습니다. 그의 연주회는 늘 만석이었을 정도로 사랑받는 피아니스트의 삶을 살았습니다. 1891년에 시작한 그의 첫 미국 투어는 총 117일간 진행되었는데요. 그 기간 동안 무려 107회의 콘서트를 열었고, 매번 매진 행렬을 이어 화제를 모았습니다. 1909년에는 모교인 폴란드 바르샤바 음악원 원장으로 임명되었습니다.

그는 작곡도 좋아했습니다. 평생 70여 편의 기악, 성악 작품을 남겼습니다. 정치가로 활동하며 피아니스트로 무대에 오르지 않았던 대신 작곡을 했던 것이죠. 그는 분명 성실한 음악가이자 정치가였습니다. 그중 오페라 〈만루〉는 미국 메트로폴리탄 오페라 극장에서 135년 만에 처음으로 공연된 폴란드 작곡가의 작품으로 기록되었습니다. 〈교향곡 B단조〉, 〈피아노와 오케스트라를 위한 작품〉, 〈피아노 소품곡〉, 〈폴로니아 교향곡〉, 〈미뉴에트〉 등이 대표 작품입니다.

다시 정치판으로

파데레프스키는 폴란드 총리로서 약 10개월간의 임기와 추가로 2년간의 정치인 생활을 마친 후에야 다시 연주자로 복귀했습니다. 정치라는 어색한 세계에서 일하느라 바빴던 그가 얼마나 무대와 청중을 그리워했을까요. 그의 간절한 바람대로 다시 피아니스트의 활동을 시작했습니다. 원래 유명 피아니스트였던 데다 정치인으로 큰 인기를 얻으면서, 오랜만에 돌아온 음악계에서도 사람들의 많은 사랑을 받았습니다. 미국 맨해튼의 카네기

홀을 시작으로 세계 곳곳을 누비며 다시 청중을 만났고요. 이렇게 모은 그의 재산은 미국, 폴란드, 유럽 등지에서 그의 이름을 딴 장학금이나 기부금으로 사용되었습니다. 시대의 큰 음악가 파데레프스키의 마음 덕분에 크고 작은 선물을 받은 예비 음악가들은 무척 행복했을 것입니다.

이렇게 그는 정계 은퇴 후 미국 캘리포니아에서 지내며 음악 활동을 이어가고 있었습니다. 그러나 1939년 폴란드의 정치적 상황이 급속도로 나빠지자 다시 연주를 중단했고요. 그는 마이크를 잡고 미국, 캐나다를 포함한 세계 100개국의 라디오 방송을 통해 폴란드가 처한 위험에 대해 간절히 외쳤습니다. 그리고 이후 나치가 패배하며 그의 노력은 좋은 성과로 이어졌습니다.

노장 피아니스트로 돌아온 파데레프스키는 예전처럼 기금을 모으고 어려운 음악가와 소외 계층을 위한 자선 활동을 벌이려고 했는데요. 안타깝게도 두 번째로 불려갔던 정치판에서 돌아온 후 병을 앓아 세상을 떠나고 말았습니다.

참으로 부지런히 살았던 폴란드 독립의 일등 공신이자 비르투오소 피아니스트, 작곡가였던 이그나치 얀 파데레프스키. 그의 정치는 예술에서 우러나온 아름다운 마음에서 피어났습니다. 조국에 위기가 닥칠 때마다 정치가로 변신했던 그의 기지는 예술에서 피어난 예쁜 터전이 없었다면 불가능했을 것입니다.

'폴란드 음악가' 하면 대부분은 쇼팽을 떠올릴 것입니다. 하지만 이제 우리는 쇼팽과 함께 그의 이름을 기억해야겠지요. 끝으로 1910년 10월 23일 폴란드 렘버그에서 열렸던 쇼팽 탄생 100주년 페스티벌에서 파데레프

스키가 한 연설 중 일부를 소개합니다.

"음악이 모든 예술 중에서 가장 접근이 쉬운 이유가 있습니다. 그저 음악은 있는 그대로, 우주의 성격을 가지고 있기 때문입니다. 음악은 실제로 살아 숨 쉽니다. 음악의 성분인 진동과 두근거림은 생명 그 자체입니다. 생명이 있는 곳에는 언제나 음악이 있습니다. 은밀하게, 들리지 않게, 인식되지 않게 존재하지만 강력합니다. 음악은 급류가 흐르는 물과 바람의 숨결, 숲의 속삭임과 어우러져 살아 있습니다. 또 음악은 행성의 웅장한 움직임에서, 강력한 원자들의 숨겨진 충돌에서도 살아 있습니다. 우리 눈을 놀라게 하거나 달래는 모든 빛과 모든 색 속에 존재합니다. 또 음악은 우리 동맥의 피 속에, 우리 마음을 뒤흔드는 모든 고통, 열정, 혹은 황홀함 속에 존재합니다. 음악은 어디에나 있으며, 인간의 언어의 한계를 넘어 초월적인 감정의 영역에 함께합니다."

마르셀 메예르 Marcelle Meyer
1897. 5. 22.~1958. 11. 17.

Marcelle Meyer

Marcelle Meyer 님 외 **1,897,522**명이 좋아합니다

Marcelle Meyer "마르셀 메예르가 진정한 음악가라는 점을 의심 없이 보여준 무대였습니다. 그의 피아노 연주는 굉장한 감동을 전해주었습니다."

1923년 11월 20일 에릭 사티가 프랑스의 배우이자 가수였던 폴레트 다티에게 쓴 편지 중

#20세기여성음악가 #프랑스6인조

#파리의피아니스트 #여성피아니스트

#에릭사티 #피카소모델거절

20세기 초 프랑스의 여성 음악가

20세기 여성 음악가의 슬픔

'세계 최초로 뉴욕 필을 지휘한 여성 지휘자'라는 기록을 남긴 안토니아 브리코. 그가 지휘자의 꿈을 꾸던 20세기 초반, 클래식 음악계의 분위기는 지금과 많이 달랐습니다. 직업으로서의 여성 지휘자는 존재할 수 없었거든요. 요즘으로 치면 4대 보험 적용받는 정규직이나 최소한 시즌제 계약을 통해 월급을 받는 그런 안정적인 여성 지휘자는 있을 수 없는 분위기였습니다. 물론 19세기 후반부터 지휘를 공부한 여성들이 있었고, 그들이 연주회 중에 짧게 지휘를 한 기록도 있습니다. 하지만 오늘날의 성시연, 여자경, 김은선 같은 여성 지휘자는 존재할 수 없었던 거죠. 여성이 남성을 지휘하는 것은 있을 수 없는 일이라는 것이 당시의 정서였으니까요. 반면 20세기 초 유럽의 여성 작곡가들은 상대적으로 원활하게 작품 활동을 할 수 있었는데요. 이마저도 대중 앞에 직접 나서지 않고 완성한 작품을 남성 연주자들이 선보이는 형식이라 가능했던 일입니다.

20세기 중반에 이르러서야 여성 음악가들의 권리에 관심을 갖기 시작한 것이 서양 음악사의 한 부분입니다. 그렇다고 해서 유난히 클래식 음악계에서 여성 차별이 심했다고 말할 수도 없는데요. 클래식 음악계뿐만 아

나라 그 외의 여러 분야에서도 여성의 활약을 지지하는 분야는 극히 드물었으니까요. 어느 나라든 역사를 읽다 보면 여성의 이야기가 남성에 비해 현저하게 적은데요. 이 또한 인류의 역사이기도 하고요. 다행히 요즘은 대부분의 나라에서 성별 구분 없이 열린 기회를 찾을 수 있습니다. 이것은 수 세기 동안 여성들이 세상의 차별과 맞서 거둔 성과이기도 합니다. 앞으로 우리의 지구별에서는 그 누구도 성별로, 피부색으로 또 그 어떤 이유로도 차별당하는 일이 없기를 바랍니다.

드뷔시, 사티의 최애 피아니스트

피아니스트 마르셀 메예르는 20세기 프랑스 파리에 살던 여성 피아니스트였습니다. 그는 에릭 사티가 가장 좋아하는 피아니스트였고, 드뷔시 말년의 작풍에 영향을 끼쳤으며, 프랑스 6인조의 뮤즈였습니다. 그는 항상 프랑스 6인조를 비롯한 여러 남성 음악가들과 활발하게 음악회를 열었고요. 음반 녹음 작업에도 무척 성실했습니다. 프랑스 이외의 지역에서도 사랑받는 피아니스트로 활동했습니다.

메예르는 1897년 5월 22일 프랑스의 릴에서 태어났습니다. 그는 5세 때부터 피아노를 배웠고, 14세에는 파리 음악원에 입학해서 알프레드 코르토에게 피아노와 음악을 배웠습니다. 이 시기부터 그는 음악 엘리트 코스를 차곡차곡 밟았는데요. 자연스레 동료 음악가들과 교류하며 프랑스 및 유럽 전역에서 피아니스트로 활동을 시작했습니다.

그는 졸업 후 수많은 작곡가들이 활약하던 당대 분위기에 발맞춰 초연

전문 연주자로 러브콜을 많이 받았습니다. 물론 그가 뛰어난 실력을 가진 연주자이기에 누릴 수 있었던 기회였습니다. 하지만 그의 첫 남편인 배우 피에르 베르탱이 당시 프랑스 예술계에 가지고 있던 영향력도 무시할 수는 없을 것 같습니다.

실제로 프랑스에서 메예르의 연주를 사랑했던 작곡가들이 참 많았습니다. 대표적으로 에릭 사티는 메예르를 가장 좋아하는 피아니스트로 꼽았는데요. 1923년 11월 20일 에릭 사티는 프랑스의 배우이자 가수였던 폴레트 다티에게 "마르셀 메예르가 진정한 음악가의 면모를 보여준 무대였습니다. 그의 피아노 연주는 굉장히 감동적이었습니다"라는 편지를 보냈습니다. 에릭 사티의 편지는 그가 얼마나 메예르의 음악을 좋아했는지를 증명하고 있지요.

자연스레 메예르는 에릭 사티가 주도한 프랑스 6인조와도 가까워졌고요. 6인조 중 한 명인 프랑시스 풀랑크는 자신이 작곡한 〈네 손을 위한 소나타〉의 초연에 연주 파트너로 메예르를 초대해 함께 연주했습니다. 또한 말년의 클로드 드뷔시는 자신의 〈전주곡〉을 만들 때 메예르를 떠올렸다고 전해집니다. 이외에도 메예르는 세르게이 디아길레프, 이고르 스트라빈스키 등 여러 작곡가의 초연 무대에 섰고요. 스트라빈스키는 자신의 작품 〈세레나데〉를 메예르에게 헌정하기도 했습니다.

메예르는 피아노 연주 이외에도 장 세바스티안 바흐, 장 필리프 라모, 프랑수아 쿠프랭, 도메니코 스카를라티의 피아노 음악을 재발견해 알리는 역할에도 열심이었습니다. 피아니스트로서 본연의 연주자 역할에 충실했을 뿐만 아니라, 건반 악기의 고음악 발굴에도 관심이 많았거든요.

피카소의 모델을 거부하다

프랑스의 유명 화가 자크 에밀 블랑슈가 그린 〈6인조〉를 보면 마르셀 메예르가 한눈에 들어옵니다. 그림의 정중앙에 메예르가 서 있고, 그를 중심으로 5인의 작곡가와 2명의 예술가가 등장하거든요. 그림의 왼쪽 아래부터 6인조의 홍일점 작곡가인 제르맨 타유페르, 다리우스 미요, 아르튀르 오네게르가 있고요. 피아니스트이자 지휘자였던 장 베네가 그림 상단 중앙에 자리합니다. 그림의 오른쪽 아래부터 조르주 오리크, 프랑시스 풀랑크와 작가이자 영화감독이던 장 콕토가 보입니다. 당시 메예르가 프랑스 6인조와 파리의 예술가들에게 얼마나 큰 사랑을 받는 피아니스트였는지 가늠해볼 수 있는 증거가 아닌가 싶습니다. 실제로 프랑스 6인조의 작곡가들은 자신들의 작품 초연 등을 메예르에게 자주 부탁했어요. 피아니스트로서 그를 신뢰했다는 증거겠지요.

프랑스 6인조와 마르셀 메예르는 1920년 3월 12일 프랑스 파리의 보에티 미술관에서 연주회를 열었는데요. 요즘에는 갤러리에서 열리는 음악회가 전혀 이상할 것 없지만, 당시에는 획기적인 공연이었습니다. 당시 그 자리에 참석했던 파리의 많은 예술가가 메예르의 매력에 빠졌는데요. 공연 이후 명성이 자자했던 파블로 피카소가 메예르에게 자신의 작품 모델이 되어줄 것을 부탁했어요. 메예르는 피카소 작품의 모델이 된다는 영광스러운 추억을 만들 수 있었음에도 불구하고 그 제안을 거절했는데요. 그의 속마음은 알 길이 없겠지만, 같은 포즈로 오랫동안 있기 불편할 것 같다는 것이 형식상의 거절 사유였어요. 당대 최고의 셀러브리티 중 한 명이

던 코코 샤넬도 그를 위해 수차례 직접 만든 옷 등을 선물했습니다.

이렇게 마르셀 메예르는 파리의 성공한 예술가로 살았습니다. 그러나 그에게도 인생의 굴곡은 있었습니다. 첫 남편과 이혼했고, 이탈리아 출신의 변호사와 재혼했거든요. 이후 메예르는 로마로 거처를 옮겼습니다. 이 시기부터 그는 음반 작업에도 열심이었는데요. 음반 제작 산업이 발전하면서 음반 녹음을 할 기회가 많아졌던 거죠. 그는 약 30년간 78회에 걸쳐 녹음 작업을 했는데요. 녹음실에서 연주한 음반도 있고 실황을 녹음한 음반도 있습니다. 그가 주로 작업한 레퍼토리는 라모, 스카를라티, 샤브리에, 라벨 등 프랑스 6인조를 포함, 그와 가깝게 지냈던 작곡가나 그가 관심을 갖고 연구했던 작품들이 대부분인데요. 상업적인 이유로 발매되지 못한 음반들도 적지 않습니다.

마르셀 메예르가 여동생의 아파트에서 안타깝게 세상을 떠난 이후, 한동안 그의 음반들은 조용히 자취를 감췄는데요. 반세기가 지난 후, 한 시대를 이끈 여성 피아니스트로 그의 음반에 큰 관심을 갖게 된 대형 음반 회사들은 앞다투어 그가 남긴 음반들을 재출시했습니다. 이렇게 메예르의 음악 세계가 다시 세상에 알려지게 되었고요. 그가 남긴 선율들은 20세기 유럽에서 활동했던 여성 연주자들의 삶을 한 번 더 들여다보는 소중한 계기가 되었습니다. 남성 연주자만큼 활발한 활동을 할 수 없었지만 그 누구보다 음악에 대한 사랑을 깊이 키웠던 그 시절의 여성 음악가들이 있었기에 지금 우리 곁의 음악이 존재한다는 사실도 기억하면 좋겠습니다.

 비타우타스 란츠베르기스 Vytautas Landsbergis

1932. 10. 18.~

Vytautas Landsbergis

Vytautas Landsbergis 님 외 **1,932**명이 좋아합니다

Vytautas Landsbergis "좋은 음악과 나쁜 음악을 심판하는 소련의 행태에 큰 거부감을 느꼈습니다."

- 비타우타스 란츠베르기스

#리투아니아독립 #피아니스트

#평화주의자 #발트3국 #자유의날

#미하일고르바초프 #투쟁 #영웅 #연설

고르바초프에 승리한 리투아니아 영웅

발트 3국 '자유의 날', 리투아니아 독립

1991년의 봄, 리투아니아는 소련에게 강탈당했던 주권을 되찾고 50년 만에 진짜 자유를 얻었습니다. 수많은 리투아니아 사람의 눈물과 희생이 없었다면 불가능했을 일입니다. 특히 리투아니아의 독립에 인생을 걸었던 한 남자, 비타우타스 란츠베르기스가 없었다면 리투아니아의 독립은 조금 더 미뤄졌을지도 모르겠습니다. 콘서트 피아니스트이자 음대 교수였던 그는 정치가 처음이었지만 그 누구보다도 열정적으로 조국의 독립을 위해 일했거든요.

그는 리투아니아의 제2도시 카우나스에서 건축가인 아버지, 안과 의사인 어머니 사이에서 태어났습니다. 어린 시절 일찍이 음악적 재능을 발견했고요. 이후 리투아니아 음악원에서 피아노를 전공, 박사 과정까지 마쳤습니다. 1978년에는 모교의 교수로 임용되었고, 이후 콘서트 피아니스트, 교수, 다양한 분야를 다루며 20여 권의 책을 쓴 작가로 활동했습니다.

란츠베르기스의 가족은 예술적, 정치적 DNA가 풍부했습니다. 그의 아내는 유명 피아니스트이자 리투아니아 음악원 부교수였고요. 딸들은 음악가로 활동 중이며, 그와 이름이 같은 아들 비타우타스는 작가, 영화감독으

로 유명합니다. 손자 중 한 명은 리투아니아 보수당 의원을 거쳐 외무 장관으로 재임 중이고요. 평생 음악을 사랑했던 그가 인생 후반부를 나라의 독립을 위해 살았으니, 자연스레 그의 가족들에게도 이런 영향이 전해지지 않았을까 싶습니다.

전형적인 음악가였던 그가 정치에 입문하게 된 것은 1988년, 소련으로부터 독립하고자 열망하는 친독립 정치 모임에 참여하면서였습니다. 그는 "좋은 음악과 나쁜 음악을 심판하는 소련의 행태에 큰 거부감을 느꼈다"고 음악가가 처음 정치에 마음을 쓰게 된 사연을 밝혔는데요. 이 시기부터 그는 조국의 자유를 위해서 적극적으로 활동하기 시작했습니다. 리투아니아에서 널리 성공한 음악가로 쌓아온 그의 명성이 초보 정치가에게 날개를 달아주었습니다. 물론 이전과 비교할 수 없지만 피아노 연주도 계속 이어갔습니다.

조국 위해 음악 대신 정치

란츠베르기스의 첫 정치 행보는 1989년 소비에트 연방 인민대표대회에서 정해졌습니다. 그는 이 대회에서 리투아니아 인민 대표로 선출되었고요. 다음 해 리투아니아 최고 위원회 의장까지 올랐습니다. 그를 기록한 사진 중에 최고 위원회 의장 출마 연설을 마친 후 결과를 기다리면서 피아노를 연주하는 모습이 있는데요. 사무실에 작은 피아노를 가져다 둔 것을 보면, 틈이 날 때마다 피아노 연주를 했던 모양입니다. 또 그는 1990년 3월부터 리투아니아 의회의 초대 의장을 맡아 약 2년간 일했습니다. 리투아니아

독립의 상징이자 험난했던 이 시기를 주도적으로 맡아 이끈 정치가가 바로 란츠베르기스였습니다.

그는 미하일 고르바초프에게 소련에게서 리투아니아의 주권과 자유를 되찾겠다고 강력하게 요구했습니다. 결국 수많은 잡음과 싸움 끝에 리투아니아는 처음부터 자신들의 것이었던 모든 권리를 되찾았습니다. 이를 통해 리투아니아는 발트 3국 중 최초로 소련에게서 독립한 나라로 기록되었고요. 첫 번째 목적을 달성한 그는 만족하지 않았습니다. 조국 독립에 온 삶을 바쳤던 그 마음을 더 키워, 초대 대통령에 도전했거든요. 하지만 아쉽게도 그는 고배를 마셨습니다. 이후 그는 백의종군의 자세로 조용히 정치가로 활동했습니다. 리투아니아가 주권을 잃었던 시기의 어려움들을 이겨낼 수 있도록 다방면으로 뛰어다녔고요. 조국뿐만 아니라 유럽 의회에서도 역량을 펼쳤습니다.

그동안 란츠베르기스는 리투아니아 독립에 대한 여러 생각을 밝혔습니다. "자유는 공휴일뿐만 아니라 매일 생각해야 합니다. 휴일에 우리는 우리의 자유를 위해 싸웠고 이기고 죽은 사람들을 기억해야 합니다. 우리는 폭력, 침략으로부터 자유를 보호해야 합니다." 그는 89세의 나이에도 불구하고, 자국민들에게 끊임없이 자유의 가치를 강조했습니다. 음악가에서 정치가로 인생 항로를 변경하면서까지 그가 진심으로 지키고 싶어 했던 것을 위해서겠지요.

평화와 예술을 추앙

리투아니아 독립에 지대한 공을 세웠다고 평가받는 정치인이자 음악가 란츠베르기스의 사연은 마치 한 편의 영화 같습니다. 실제로 그의 정치 인생을 그린 다큐멘터리 영화인 세르히 로즈니차 감독의 〈미스터 란즈베르기스〉가 2022년 4월 전주국제영화제에서 상영되기도 했거든요. 란츠베르기스는 평소 음악적 능력과 정치적 능력에 대해 다음과 같은 의견을 남겼습니다. "음악에 대해 이야기할 때 우리는 일반적으로 기술적인 영역과 그 이상의 영역을 염두에 두곤 합니다. 하지만 머릿속의 음표들은 매 순간 손끝에서 시작되는 음악을 따라가고요. 부지런히 매일 연습하지 않고도 연주회 준비를 할 수 있는 것은 머릿속의 예술적 흐름 덕분입니다." 그에게 연주는 기계적인 반복 연습으로 채운 공간이 아닌, 그 이상의 자리라고 말했죠.

또 란츠베르기스는 예술가들이 창조와 표현의 조건에 대한 후원을 요청하는 것을 간섭이라 여기면 안 된다고 생각했습니다. 소련의 지배를 받는 동안 리투아니아의 예술가들은 자신의 활동에 대해 당의 결정을 통보받곤 했는데, 그 모든 것이 시간 낭비였다는 의견을 밝혔습니다. 또 정치가들이 예술에 이런저런 잔소리와 규제를 늘어놓는 순간 예술은 길을 잃을 수 있다는 자신의 뜻을 강조했습니다.

1989년 8월 23일은 발트 3국에서 '자유의 사슬'로 불리는 날입니다. 소련에게서 독립하고자 했던 발트 3국 전체 인구의 약 1/4이 참석했던 평화 시위가 열린 기념비적인 날이거든요. 역사상 기록된 가장 긴, 600km에 달

하는 인간 사슬이 만들어진 이날은 지금까지도 기억되는 아픈 역사입니다. 평화와 자유는 인간으로서 절대 포기할 수 없는 가치인 것이죠. 어린 시절 최고의 음악가를 꿈꾸던 피아니스트가 정치판에 뛰어들어 조국을 위해 헌신했던 란츠베르기스 이야기의 결말이 영원한 평화로 이어지길 바랍니다. 그리고 예술과 인간의 자유와 평화를 바랐던 그의 마음이 오래도록 전해지길 기원합니다.

잉그리드 후지코 폰 게오르기-헤밍 Ingrid Fujiko von Georgii-Hemming ⋮
1932. 12. 5.~

Ingrid Fujiko von Georgii-Hemming

Ingrid Fujiko von Georgii-Hemming 님 외 **1,251,932**명이 좋아합니다

Ingrid Fujiko von Georgii-Hemming "다른 사람들은 언젠가 내가 반드시 피아니스트가 될 거라고들 했습니다. 하지만 난 그런 일이 일어날 거라 생각할 수조차 없었어요. 그저 내가 할 수 있던 일은 매일 피아노 앞에 앉는 것뿐이었으니까요."
영화 〈파리의 피아니스트: 후지코 헤밍의 시간들〉 인터뷰 중

#2차세계대전 #베를린출생

#일본 #스웨덴 #피아니스트 #냥집사

#피아노치는할머니 #고령화시대 #인생은60부터

90세 현역 피아니스트의 꿈

노인으로 가는 길

지금 당장은 먼 미래의 일만 같지만, 누구나 노인이 됩니다. 저도, 지금 이 글을 읽고 있는 독자분들도 할아버지, 할머니가 될 것입니다. 현대 사회의 혜택을 받고 사는 우리는 대부분이 노인이 되는 세상에 살고 있습니다. 태어나 살다 죽는다. 참 간단한 지구별의 규칙이지만, 요즘 전 그날이 천천히 다가왔으면 하는 상상을 종종 합니다. 각자의 시간표대로 흐르다 보면 결국 지금 제 곁에 있는 사랑하는 사람들과도 헤어질 테니, 그 이별의 시간을 조금이라도 더 늦추고 싶은 마음에서 비롯된 바람이겠지요.

이렇게 삶에 끝이 있다는 걸 떠올릴 때마다 지금 이 순간을 어제보다 더 열심히 살고픈 마음이 불끈 솟아납니다. 끝날 때까지 끝난 것이 아니다, 그러니까 더 열심히 살아보자 하는 마음을 먹게 되더라고요. 물론 '결국 끝날 인생, 그리 열심히 살아 무얼 할까?' 하는 마음도 존중합니다. 다만 저는 무언가를 위해 노력하는 순간들은 분명 스스로를 단단하게 채워준다 믿고 사는 사람이거든요. 그래서 더 자주 웃고 바지런히 살아보려 노력 중입니다.

2024년 구순을 맞는 피아니스트 잉그리드 후지코 폰 게오르기-헤밍

도 삶에 대한 에너지가 넘치는 분입니다. 이름이 참 길지요. 줄여서 후지코 헤밍이라 부릅니다. 클래식 연주자들은 보통 10~20대 사이에 데뷔하는데, 후지코 헤밍은 무려 60대 후반에 피아니스트로 데뷔한 연주자입니다. 그리고 지금까지도 전 세계를 무대로 연주 여행을 다니고 있는 현역 할머니 피아니스트입니다.

그가 선택한 노인으로 가는 길은 어린 시절부터 꿈꿨던 피아니스트의 길이었습니다. 그의 삶을 들여다보면, 마치 파울로 코엘료의《연금술사》속 이야기처럼 온 우주가 그의 꿈이 이뤄지길 도와준 것만 같습니다. 그의 삶은 정말 순탄치 않았거든요. 한 편의 성장 영화라고 해도 될 정도로 많은 역경과 고난을 이겨낸 분입니다. 아직 국내에서 익숙지 않은 후지코 헤밍의 삶을 소개하고자, 그의 홈페이지나 인터넷에 올라온 영문 기사까지 검색할 수 있는 정보를 찾아 읽고 또 읽었습니다. 그 과정에서 우리가 살면서 한 번쯤 생각해볼 만한 분이라는 생각이 더욱더 확고해졌고요.

60대에 데뷔해 현재는 90대 현역 피아니스트로 살고 있는 후지코 헤밍의 이야기를 통해 각자의 입맛에 맞춰 노인으로 가는 자신만의 길을 잘 찾아가시길 바랍니다. 사실 저도 노후에 대해서 촘촘하게 계획을 세워둔 사람은 아니지만, 확실히 해가 갈수록 진지하게 생각해봐야겠다는 마음은 커지고 있습니다. 앞길이 막연할 때 다른 사람의 이야기를 통해서 배울 수 있는 점이 분명 있잖아요. 그의 눈물과 땀방울이 이룬 기적이 지금 여러분의 삶에 잠시라도 함께하길 바라봅니다.

귀족과 부자의 자녀임에도 불구하고

후지코 헤밍의 부모는 독일 베를린의 예술대학에서 유학하던 중 서로를 만나 사랑에 빠졌고, 헤밍은 1932년 12월 베를린에서 태어났습니다. 앞서 소개했던 그의 긴 이름에서 눈치채셨겠지만, 그는 유럽 귀족의 후손입니다. 유럽인의 이름 표기 방식을 살펴보면 이름 자체가 한 권의 족보인 경우가 많습니다. 후지코 헤밍은 스웨덴의 귀족이자 스웨덴 왕의 법률 고문으로 활동하다 건축가가 된 프리츠 게오르기 헤밍과 당시 일본에서 최초의 산업용 잉크를 생산, 판매하던 공기업 사장의 딸이자 피아니스트였던 오츠키 토아코 사이에서 태어났습니다. 아버지는 스웨덴 귀족이고 어머니는 일본의 부잣집 딸이었던 거죠. 한마디로 유복한 양가에서 태어난 아이였습니다.

하지만 그와 2살 아래의 남동생 오츠키 요시오는 안타깝게도 화목한 가정에서 성장하지 못했습니다. 그들의 부모가 이혼했거든요. 후지코 헤밍이 태어난 직후, 특히 독일은 사회적으로 불안한 상황이었습니다. 히틀러가 수상 자리에 오른 지 7주 후에 유대인 탄압 정책이 실시되었거든요. 유대인은 기업을 운영할 수 없었고, 공무원으로 재직할 수도 없게 되었습니다. 이때부터 악명 높은 히틀러의 전쟁 범죄가 행해지지요.

1939년, 2차 세계 대전이 발발하기 직전의 상황이 그려지시나요. 헤밍의 어머니가 일본인이라는 이유만으로 그들 가족은 독일 베를린을 떠나 교외의 작은 마을에 숨어 살아야 했습니다. 제아무리 스웨덴의 귀족이고 스웨덴 왕가와 친분이 있는 사람이라 할지라도 히틀러의 탄압을 피할 수 없었거든요. 그나마 후지코 헤밍의 아버지가 큰돈을 주고 고용한 비밀경

찰들이 준 정보 덕분에 그의 가족은 안전하게 일본 도쿄로 이사 갈 수 있었습니다.

그곳에서 그의 남동생이 태어났는데요. 이 짧은 기간에 그의 아버지는 일본에서 만난 여성과 불륜을 저질렀고, 가정 폭력을 일삼았습니다. 당시 그의 가까운 가족이 묘사한 바에 따르면 "단 한순간이라도 아버지의 폭력이 아이들의 눈에 띄지 않게 해야 했다"고 합니다. 아직 말도 못 하는 아이들보다 그들의 어머니가 더욱 고통스러웠겠지요. 이런 일들로 인해 그는 성인이 된 후에도 아버지를 끝내 용서하지 않았습니다.

요즘도 이혼 후 아이를 양육하는 문제는 쉽지 않습니다. 매달 양육비를 받아도, 혼자 자녀를 맡은 쪽은 힘들 수밖에 없으니까요. 다행히 후지코 헤밍의 외가에서 어린 두 아이를 위해 경제적으로 지원해주었지만, 언제까지 지원에 의존할 수 없는 노릇이었겠지요.

당시 일본에서도 독일 유학파 피아니스트로 유명했던 그의 어머니는 이런 장점을 활용했습니다. 도쿄의 중산층 자녀들을 대상으로 피아노 교습소를 열었는데요. 예상한 것처럼 개원 직후에는 상당한 인기를 누렸습니다. 하지만 이 기쁨도 오래가지 못했습니다. 1939년 2차 세계 대전의 발발로 인해 당시 도쿄 사람들 대부분이 생사의 갈림길에 놓였으니까요.

이때부터 헤밍은 경제적으로 어려워진 가정을 지키려는 어머니의 엄한 가르침 속에서 성장했습니다. 전쟁의 한복판에서 어떻게든 자식을 강하게 키우려 했던 어머니를 따라야만 했지요.

일본의 압구정동, 아오야마에서 어렵게 키운 꿈

그는 일본 도쿄의 아오야마에서 초중고를 졸업했습니다. 그 시절부터 부촌이던 아오야마는 현재 우리나라의 압구정동과 비슷한 동네입니다. 경제적으로 넉넉지 않았지만 후지코 헤밍의 어머니는 이 동네에 자리를 잡고 두 아이를 길렀습니다.

특히 헤밍이 가진 재능을 펼쳐주려 부단한 노력을 했는데요. 매일 4시간씩 직접 그와 피아노 연습을 하는 등 피아니스트 어머니로서 할 수 있는 모든 노력을 기울였습니다. 그러나 얼마 지나지 않아 그의 어머니는 피아노를 가르치는 데 한계를 느꼈고요. 결국 자기 딸이 가진 재능이 만개할 수 있도록 도와줄 또 다른 피아노 선생을 찾아 나섰습니다. 그러던 중 그의 어머니는 당시 도쿄에서 가장 유명한 피아니스트로 이름을 떨치던 도쿄 예술대학의 교수 레오니트 크로이처를 알게 되었고, 곧바로 그에게 지도를 부탁했습니다. 러시아계 유대인이었던 크로이처는 당시 독일 나치에 저항하는 피아노 작품을 발표해 생명의 위협을 받았고, 일본 도쿄로 건너와 대학 교수로 재직하며 지내고 있었습니다.

그는 처음엔 후지코 헤밍의 지도를 맡지 않겠다고 거절했는데요. 헤밍이 아직 어리고, 특히 왼쪽 청력에 문제가 있다는 이야기를 들었기 때문이었습니다. 헤밍은 심한 감기를 앓은 후 왼쪽 청력이 보통 이하로 떨어져 있던 상황이었지만, 그 당시에는 아무런 문제가 되지 않을 정도였습니다.

하지만 첫 거절에 굴하지 않고 헤밍의 어머니는 자신의 연주자 친구들 인맥까지 총동원해서 중학생이던 헤밍을 크로이처 교수의 레슨실로 데려

가는 데 성공했습니다. 그리고 딸의 청력은 베토벤처럼 심각한 것이 아니며, 피아니스트로 활동하는 데 전혀 문제가 없다고 강하게 주장했습니다. 이런 상황을 못마땅해하던 크로이처 교수는 "어디 한 번 들어나 봅시다"라고 했고요. 헤밍이 피아노 연주를 시작한 지 채 5분도 되지 않아 크로이처 교수는 연주를 중단시켰습니다. 그리고 헤밍에게 천부적인 재능이 있다고 말했어요.

이때부터 후지코 헤밍은 이후 그의 인생에서 가장 중요한 사람 중 한 명이 된 크로이처 교수에게 피아노를 배우기 시작했습니다. 크로이처 교수는 헤밍의 가정 형편을 알고, 무료로 레슨을 해주었고요. 후지코 헤밍의 부모와 비슷한 시기 독일 베를린 예술대학에서 유학했던 크로이처 교수는 헤밍의 아버지와 친분이 있었습니다. 이런 이유 때문인지 몰라도, 그는 생을 마감할 때까지 헤밍에 대한 전폭적인 지지를 아끼지 않았습니다.

이후 그는 도쿄 예술대학에 입학하고 졸업하는 동안 피아니스트가 되기 위한 역량을 키워 나갔습니다. 참, 그의 회고에 따르면 처음 크로이처 교수에게 레슨을 다니기 시작했을 무렵 크로이처 교수의 저택에는 하인이 여럿 상주하고 있었다고 합니다. 홍차와 과자를 내어주는 하인도 있었다고요. 당시 도쿄에서 크로이처 교수가 얼마나 인기 있는 피아노 선생이었는지 짐작할 수 있는 대목입니다.

18세에 무국적자가 되다

후지코 헤밍이 크로이처 교수에게 가르침을 받는 동안 많은 일이 있었

습니다. 크로이처 교수는 자신의 어린 제자가 일본을 넘어 세계에서 이름을 떨칠 만큼 강력한 재능이 있다는 것을 알리려고 노력했는데요. 그중 결정적인 사건은 헤밍이 NHK가 주최한 음악 콩쿠르에 참가하여 우승을 거머쥔 것이었습니다. 콩쿠르 우승을 통해 연주회에 참가할 기회가 생겼거든요.

당시 17세의 후지코 헤밍은 일본 전역에 방송된 콩쿠르 우승자 연주회에서 쇼팽과 라흐마니노프를 연주했습니다. 이 연주회로 헤밍은 일본에서 처음 이름을 알리기 시작했습니다. 또한 이를 계기로 그는 대학 졸업 후에 반드시 유럽으로 유학을 가겠다는 계획도 세웠습니다.

그런데 헤밍에게 또 다른 시련이 찾아왔습니다. 주일 스웨덴 대사관에서 헤밍이 더 이상 스웨덴 국적을 유지할 수 없다는 통보를 보내온 것입니다. 심지어 일본도 헤밍에게 일본 국적을 줄 수 없다고 했고요. 이렇게 후지코 헤밍은 18세에 무국적자가 되었습니다.

어떠한 시련에도 피아노 곁에서

1950년 18세의 후지코 헤밍은 일본에 사는 무국적자가 되었습니다. 스웨덴에서 태어나 스웨덴 국적을 갖고 있던 그가 어머니를 따라 몇 년간 일본에 살면서 스웨덴을 방문하지 못한 기간이 길어지자, 스웨덴 법률에 따라 국적을 유지할 수 없게 된 것입니다. 당황한 그는 곧바로 일본 국적을 받고자 신청했지만, 이마저도 거부당했어요. 어머니가 일본 국적을 갖고 있긴 하지만, 그는 일본에서 출생하지 않았다는 것이 이유였지요.

어린 시절 겪은 부모의 이혼, 2차 세계 대전으로 어렵게 살아야 했던

날들, 혼혈이라는 이유만으로 차별받았던 학창 시절을 모두 견뎌내고 오직 피아니스트가 되기 위해 열심히 살았던 헤밍에게 또 한 번 크나큰 시련이 닥친 겁니다. 하지만 그는 피아니스트가 되겠다는 의지 하나만으로 이 모든 시련을 이겨내려 애썼습니다. 그 누구보다 헌신적이었던 그의 어머니와 그의 재능을 단 5분 만에 알아봤던 크로이처 교수를 포함한 주변 사람들의 도움을 받으면서요. 국적 없는 사람으로, 어쩌면 한 치 앞도 내다보기 어려운 상황에서도 그는 도쿄 예술대학에 입학했습니다.

헤밍은 도쿄 예술대학 재학 중 크고 작은 무대에서 열심히 연주했는데요. 여러 콩쿠르에 참가해 실력을 인정받기도 했고요. 또 일본을 방문한 해외 오케스트라와 협연하며 자신의 이름을 세계에 알리고자 했습니다. 이렇게 피아니스트가 되기 위한 경력을 하나둘 쌓아가고 있었는데요. 그의 연주를 본 사람들은 하나같이 그의 팬이 되었습니다. 이렇게 차츰 그는 일본 안에서 유명해졌습니다. 물론 이 시기에도 그는 무국적자이기 때문에 국가가 제공하는 국민의 권리는 일절 받지 못했지요.

그러던 어느 날 그는 자신이 출연했던 연주회의 리셉션에 참석했다가 일생일대의 운명 같은 사람을 만났습니다. "온 유럽이 당신의 음악을 들어야 할 것"이라며 그의 연주에 극찬을 보낸 한 사람, 바로 주일 독일 대사였습니다. 대사는 무국적자인 후지코 헤밍의 사연을 알게 되었고, 그를 돕기로 결심했어요.

이후 주일 독일 대사는 헤밍이 적십자로부터 난민 지위를 받게 도왔습니다. 자신의 권한으로 임시 독일 여권을 발급해주었고요. 그 덕에 베를린 예술대학에 특별 장학생으로 입학할 수 있게 되었습니다. 헤밍은 그렇게 기적

처럼, 운명처럼 베를린에서 꿈같은 유학 생활을 시작했습니다. 또한 자신의 부모가 만나 사랑에 빠졌던 도시에서 살아보는 오랜 소망을 이뤘습니다.

하지만 그 시기 후지코 헤밍과 그의 어머니는 무척 가난했습니다. 그의 외가도 2차 세계 대전을 겪으며 결국 파산했거든요. 그 때문에 그의 어머니는 피아노 레슨을 하며 생활비와 딸의 유학 자금까지 벌어야 했습니다.

후지코 헤밍의 회고에 따르면 당시 돈으로 큰 금액인 100달러를 매달 어머니께 받았다고 해요. 그의 어머니는 딸이 베를린에서 돈을 펑펑 쓰는 동안 자신은 도쿄에서 무척 어렵게 지낸다는 말을 자주 했어요. 사실 헤밍이 힘겹게 돈을 버는 어머니의 사정을 모를 리 없었겠지요. 그 또한 베를린에서 난방 시설도 안 되는 작은 원룸에서 어렵게 살았습니다. 도쿄의 어머니는 사랑하는 딸의 꿈을 위해 고군분투했고, 베를린의 헤밍은 자신을 위해 희생하는 어머니를 향해 고마운 마음을 키워갔습니다.

헤밍은 베를린 예술대학 재학 때 일본식 억양이 섞인 독일어를 사용하던 것, 허름한 옷을 입고 다닌 것 등을 이유로 동창들에게 놀림을 받기도 했습니다. 심지어 부푼 가슴을 안고 찾아간 베를린에서 그를 응원해주고 지지해주는 스승도 만나지 못했고요. 오히려 이런 시간이 그의 음악을 성장시키는 동력이 되었는지도 모르겠어요. 그는 어렵게 입학하고 힘들게 다녔던 이 학교를 수석으로 졸업했거든요.

번스타인과 빈 데뷔를 앞두고

후지코 헤밍은 베를린 예술대학을 졸업한 후 오스트리아 빈으로 떠났

습니다. 당대 최고의 피아니스트 중 한 명이었던 파울 바두라스코다에게 피아노를 더 배우기 위해서였는데요. 도쿄에서 크로이처 교수가 단 5분 만에 헤밍의 재능을 알아봤던 것처럼, 파울도 헤밍의 천재성에 감탄했습니다. 이렇게 후지코 헤밍은 파울의 도움으로 독일에서 연주회를 열었고, 독일의 한 언론이 그를 "쇼팽과 리스트를 연주하기 위해 태어난 일본인 피아니스트"라고 소개할 정도로 호평을 받았습니다. 이를 시작으로 후지코 헤밍은 피아니스트로서 본격적인 활동을 시작하려 했습니다.

하지만 헤밍은 여전히 가난했습니다. 빈에서도 침대, 석탄 난로, 탁자 이외에는 아무것도 없는 작은 방에서 살았습니다. 그렇다고 해서 도쿄로 돌아갈 생각은 할 수 없었어요. 더 큰 성공을 거둔 후에 돌아가야 한다고 믿었으니까요. 그러던 중 그는 레너드 번스타인이 바흐의 〈마태 수난곡〉을 지휘하러 온다는 소식을 들었습니다. 놓칠 수 없는 기회라는 어떤 믿음을 가졌던 걸까요. 그는 어렵게 용기를 내어 번스타인에게 '진심으로 연주자로 활동하고 싶지만, 너무나도 절박한 상황 때문에 어렵다'는 내용을 담은 편지를 전했습니다.

레너드 번스타인은 헤밍이 보낸 편지를 읽고, 즉시 그에게 피아노 실력을 보여줄 것을 요청했습니다. 영화 속 한 장면 같은 그 순간, 헤밍은 자신의 연주 실력을 그대로 보여주었습니다. 예상했던 결과대로 레너드 번스타인은 헤밍에게 반했습니다. 그리고 빈 데뷔 연주회를 열 수 있도록 도왔습니다.

두 번 다시 없을 빈 데뷔를 위해 후지코 헤밍은 밤낮없이 열심히 연습했습니다. 하지만 리사이틀을 일주일 앞두고 그는 갑작스레 심한 감기에

걸렸어요. 심지어 이 감기는 그가 어린 시절 제대로 치료받지 못했던 청력 장애를 악화시켰습니다. 당시 그는 아무 소리도 들을 수 없었을 뿐 아니라, 환청 등 복잡하고 괴로운 증상까지 쏟아졌습니다.

결국 혜밍은 어쩔 수 없이 번스타인의 호의로 개최될 예정이었던 빈 데뷔 연주회를 포기할 수밖에 없었습니다. 얼마나 슬프고 고통스러웠을까요. 그간의 모든 노력이 한순간 물거품으로 바뀌는 듯한 기분이 들었겠지요. 지금까지 인생의 고비를 잘 버텨왔던 그였지만 이 시련만큼은 이겨내지 못했고, 결국 도망치듯 빈을 떠났습니다.

마흔에 다시 한 번

건강을 회복한 후지코 혜밍은 다시 한 번 일어서야겠다는 마음을 먹었습니다. 가장 먼저 한 일은 오래 전 헤어진 스웨덴의 아버지를 찾아간 것인데요. 이때 그의 아버지를 만나지는 못했지만, 친척들의 도움으로 스웨덴 국적을 다시 취득했습니다. 국적을 회복하자마자 바로 일본의 어머니에게 갔고요. 그간 유럽에서 쌓인 피로와 슬픔을 풀고 싶었겠지요.

이 시절 혜밍의 청력은 40% 정도 회복되었고, 이젠 고국에서 피아니스트로 활동을 시작해보려 했습니다. 그런데 그의 어머니가 이런 딸의 희망에 찬물을 끼얹었어요. 일본에는 이미 화려한 경력을 가진 젊은 피아니스트들이 많다며, 다시 유럽으로 돌아가라고 했거든요.

그러나 여기서 포기할 혜밍이 아니었습니다. 그는 일본의 여러 공연 기획사와 방송국 등을 찾아다니면서 자신이 유럽에서 인기 있었던 피아니스

트이며, 일본에서 공연을 열고 싶다고 적극적으로 피력했습니다. 하지만 그 누구도 혜밍에게 연주회를 열자는 제안을 하지 않았습니다.

어쩔 수 없이 혜밍은 차가운 어머니의 반응을 뒤로한 채 다시 스웨덴으로 떠났습니다. 이곳에서 피아니스트가 아닌 음악 교사가 되기 위한 과정을 더 공부했어요. 안정적인 월급을 받을 수 있는 직업을 택하는 것밖에 할 수 있는 것이 없다고 생각했으니까요.

이렇게 혜밍은 교사 자격증을 취득한 후 몇 년간 음악 교사로 활동했습니다. 하지만 이러한 교사 생활도 그를 충족시킬 수 없었어요. 다시 독일로 돌아간 그는 사랑하던 연인들을 따라 자주 이사를 다니며 불안한 생활을 이어갔습니다. 그러다 결국 누구와도 결혼하지 않고, 한 학교에서 15년간 음악 교사로 일했습니다.

한 번 더 피아노 앞으로
- - - - - - - - - - - - -

혜밍이 독일의 작은 시골 마을의 학교에서 음악 교사로 일하던 1996년의 어느 날, 어머니의 부고가 전해졌습니다. 어머니의 죽음은 그가 도쿄를 떠나 유럽으로 온 지 약 30년 만에 다시 도쿄로 돌아갈 결심을 한 계기가 되었고요.

그동안 그의 어머니는 도쿄에서 작은 건물의 주인이 되어 있었는데요. 어머니가 살던 곳에서 무언가를 다시 시작해보고 싶은 마음이 들었던 걸까요. 혜밍은 그의 어머니가 학생들을 가르치던 피아노 앞에 앉아 연주하기 시작했습니다. 처음부터 언제나 늘 꿈꾸던 그 자리에 온 것처럼, 정말 멀고

먼 길을 돌아왔지만 이제부터 이 길을 걸어가면 되는 것처럼 그렇게 헤밍은 한 번 더 피아노 앞으로 향했습니다. 혼자서 연주를 하던 헤밍은 동네에서 마주치는 이웃들을 한 분, 두 분 초대하기 시작했어요. 얼마 지나지 않아 이 작은 연주회는 입소문을 타고 앉을 자리조차 없을 정도로 인기를 누리게 되었습니다.

그러던 어느 날, NHK의 다큐멘터리 작가가 이 연주회에 참석했는데요. 주일 독일 대사가 헤밍의 연주에 반해 여러 도움을 주었던 것처럼, 다큐멘터리 작가도 그에게 좋은 기회를 선물했어요. 바로 후지코 헤밍의 이야기를 다룬 다큐멘터리를 제작해, 일본 전역으로 방송할 수 있도록 도운 것입니다. 우연처럼 일어난 일 같지만, 어쩌면 헤밍을 위해 기다려온 운명일지도 모르겠다는 느낌도 듭니다. 방송 이후 그의 삶과 음악에 감동받은 사람들은 생각보다 많았고, 헤밍에 대한 관심도 점점 늘어갔습니다. 좋은 신호가 켜진 거죠!

그리고 방송이 나간 지 정확히 3개월 후, 후지코 헤밍은 첫 음반 〈라 캄파넬라〉를 녹음했습니다. 이 음반은 일본에서 90만 장 이상의 판매고를 올리며 대단한 화제를 모았는데요. 일본에서 발매된 클래식 음반 중에서도 판매량이 꽤 높은 편이었습니다. 또한 그의 인생 다큐멘터리를 보며 눈물을 흘렸던 수많은 시청자들이 방송국에 직접 전화를 걸어 재방송을 요청하기도 했습니다.

이렇게 그의 음악과 그동안의 눈물겨운 시간이 모여 사람들의 마음을 움직였고, 그때부터 헤밍은 지금까지 30년 가까이 콘서트 피아니스트로 전 세계를 누비며 연주를 다니고 있습니다. 코로나 팬데믹 전에는 연간 60회의

연주회를 열었는데요. 티켓 예매가 시작되면 전 회차가 금세 매진되었죠.

또한 그의 삶을 다룬 책과 영화 등도 제작되었는데요. 〈파리의 피아니스트: 후지코 헤밍의 시간들〉은 구순이 다 된 할머니 피아니스트가 하루에 4시간씩 피아노 연습을 하는 모습부터 고양이들과 보내는 시간, 그저 음악을 사랑해 피아니스트가 되고 싶었던 그의 진솔한 마음을 보여줍니다.

물론 후지코 헤밍처럼 살면서 단 하나의 꿈을 이루려 노력하고 또 이루어내는 것만이 성공한 삶은 아니지요. 저마다의 시간에서, 각자의 길에서 적당한 희망과 기쁨과 꿈을 위해 조용히 책임감을 가지고 살아가는 셀 수 없이 많은 삶이 모여 지금 우리가 사는 세상을 만들었고, 만들고 있고, 만들어 나갈 테니까요.

그럼에도 지금 우리가 그의 삶을 한 번 더 들여다보고 그의 음악에 귀기울여야 하는 것은, 노인으로 살아갈 날이 이전 세대보다 길어졌기 때문이라 생각합니다. 특히 우리나라는 고령화가 빠른 속도로 전개 중이지요. 예전 같으면 자식들과 함께 지내야 할 연세의 어르신들이 혼자 사시면서 식사도 차려 드시고 한다는 소식을 들을 때마다 더 실감이 나더라고요. 그리고 어쩌면 1982년생인 저는 노인으로 가장 긴 세월을 살아야 하는 첫 세대가 될지도 모르겠다는 생각도 들고요.

아무쪼록 후지코 헤밍이라는 현역 할머니 피아니스트의 연주 소식이 가능한 오래 들려오길 바라봅니다. 그의 굵고 굵은 손마디가 하얀 건반과 검은 건반을 넘나드는 모습을 오래오래 보고 싶어요. 분명 그의 음악은 길고 긴 노인의 삶을 살아야 할 수많은 우리들에게 예쁜 희망으로 흐를 테니까요!

제시 노먼 Jessye Norman
1945. 9. 15.~2019. 9. 30.

Jessye Norman

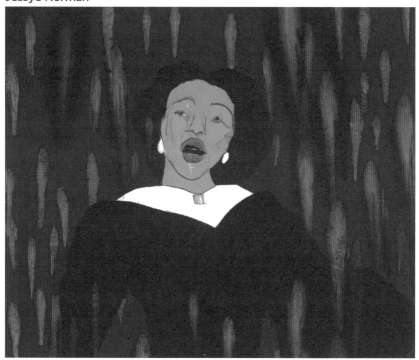

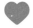 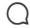

Jessye Norman 님 외 **1,945,915**명이 좋아합니다

Jessye Norman "클래식 음악가로 활동하는 유색 인종인 후배들에게 하고 싶은 조언은 그저 성실히 무대를 준비하라는 것뿐입니다. 연주를 준비하는 모든 과정 자체를 기쁘게 받아들이면 다른 행복들도 모두 따라올 것입니다."

2019년 제12회 글렌 굴드 어워드 수상 후 〈루트비히 판 토론토〉 제시 노먼 인터뷰 중에서

#아프리카계미국여성 #흑인소프라노

#청소년예술교육 #검은진주

언제나 당당했던 오페라 스타

피부색 따라 오페라 배역 바뀌던 시절

지난 2019년 9월의 마지막 날, 소프라노 제시 노먼이 향년 74세로 세상을 떠났습니다. 2015년부터 앓아 온 척수 손상의 합병증으로 뉴욕의 한 병원에서 생을 마감했는데요. 지난 40년간 무대 안팎에서 성실했던 그의 삶을 떠올리면, 어떤 따듯함이 느껴집니다. 그는 미국의 오피니언 리더 중 한 사람으로서 스스로 쌓은 사회적 지위를 선용할 줄 알았고, 자신을 둘러싼 편견에 맞서 싸우는 대신 서로 다름에 대한 이해를 조용히 들려주던 사람이었거든요. 세계에서 가장 유명한 오페라 스타 중 한 명이자, '검은 진주' '여자 파바로티'라고 불렸던 제시 노먼. 그는 노래뿐만 아니라 사람을 사랑했습니다.

노먼의 목소리는 흔히 소프라노 하면 연상되는 얇고 예민하며 뾰족한 음색이 아닙니다. 그의 노랫소리는 어딘가 묵직해요. 그렇다고 무겁다는 느낌은 아니고요. 오히려 메조소프라노에 어울릴 법도 한 음성인데요. 20세기 후반 오페라 스타로 종횡무진하던 그는 소프라노 중에서도 기교적으로 가장 어려운 콜로라투라 소프라노도 거뜬히 소화하는 역할을 많이 맡았습니다.

성악가들은 종종 자신의 몸이 악기라는 말을 합니다. 제시 노먼도 그의 음색과 신체 조건이 무관하지 않았던 경우예요. 그는 신장이 180cm, 몸무게가 130kg 정도 되었는데요. 폭넓고 깊은 음량 표현을 하기에 결코 나쁜 신체 조건은 아니었지요. 단, 몸무게가 적게 나간다고 해서 음량이나 음색이 약한 것은 아니고요. 성악가와 그들의 악기인 몸, 참 알쏭달쏭한 관계입니다.

여하튼 노먼은 소프라노로 표현할 수 있는 영역이 방대했던 연주자예요. 때문에 그가 소화할 수 있었던 장르도 많았고요. 어느 무대에서는 오페라를 부르고, 또 다른 무대에서는 재즈나 찬송가도 불렀어요. 노래하는 것이 그의 가장 큰 기쁨이었으니까요. 여러 음역과 특성을 잘 표현한 그가 오페라 스타의 전설로 남은 것은 예정된 결론이었는지도 모르겠어요. 어떤 분야에서든 하나만 잘하기도 어려운데 말이죠!

노래를 사랑하는 소녀, 소프라노 세계의 스타로

제시 노먼은 1945년 미국 조지아주의 오거스타에서 태어났습니다. 당시 미국은 흑백 분리 정책인 '짐 크로 법'이 당연시되던 시기였어요. 그가 어릴 때는 지금과는 상상할 수도 없을 정도의 차별이 존재했는데요. 사실 이러한 문제는 지금까지도 온전히 해결되지 못한 인류사의 아픔 중 하나고요. 아무쪼록 세계 곳곳에 만연한 인종 차별의 벽이 하루빨리 허물어지기를 간절히 바랄 뿐입니다.

보험 중개인으로 일하던 제시 노먼의 아버지는 사랑하는 딸의 아홉 번

째 생일 선물로 라디오를 사주었습니다. 이때부터 노먼은 음악과 사랑에
빠졌고 매일같이 라디오를 들으면서 자연스럽게 음악을 배웠어요. 특히
그는 노래에 관심이 많은 어린이였어요. 동네 교회의 성가대원 활동을
시작으로, 피바디 음악 학교와 미시간대학교에서 전문적으로 음악을 배
웠습니다.

노먼의 음악 인생은 스물넷에 콩쿠르 스타가 되면서 본격적으로 시작
되었습니다. 그는 1969년 뮌헨 ARD 국제음악콩쿠르의 성악 부문에서 우승
을 차지했습니다. 그리고 콩쿠르 우승자에게 주어지는 데뷔 공연 무대에서
지금껏 쌓아온 모든 실력과 매력을 발산했습니다. 당시 그가 맡았던 역할
은 바그너의 오페라 〈탄호이저〉의 '엘리자베트'였는데요. 이 무대 이후 그
는 단번에 오페라 스타가 되었습니다.

이때부터 그는 전설의 행보를 이어갔습니다. 바흐, 모차르트, 슈베르
트, 바그너 등 시대를 넘나드는 레퍼토리를 무대에서 선보였고요. 오페라,
독일 가곡, 프랑스 가곡 등 다양한 작품을 부지런히 노래했어요. 세계적인
오페라 극장인 이탈리아의 라스칼라, 뉴욕의 메트로폴리탄 등에서 〈카르
멘〉, 〈아이다〉를 비롯한 가장 인기 있는 오페라들의 주요 역할을 맡았고요.
평생 단 한 번도 서기 어렵다고 알려진 미국 맨해튼의 카네기 홀에서 40회
공연을 하는 기록을 세웠습니다.

53세가 되던 1997년에는 미국 케네디 센터가 수여하는 공로상을 수상
했습니다. 당시 역대 최연소 수상자라는 기록도 세웠고요. 또 노먼은 음반
활동에도 무척 열심이었습니다. 평생 90장에 가까운 음반 작업을 했거든
요. 덕분에 무려 15회나 그래미상 후보에 올랐고, 큰 상도 4회나 받았습니

다. 이러한 평생의 노력을 인정받아 지난 2010년에는 미국 오바마 대통령에게 국가예술훈장도 받았습니다.

똑바로 서서, 노래하며 나가자!

백인 연주자가 중심이던 1960년대의 오페라 무대에 당당하게 입성했던 검은 피부의 소프라노 제시 노먼. 그는 오직 실력 하나로 청중을 사로잡았고, 다채로운 음악 활동을 이어갔습니다. 그는 자신을 둘러싼 편견을 깨려고 하지 않았던 것이 이 모든 기적을 만들었다고 했죠.

그는 2019년 4월 오페라 가수이자 여성 최초로 제12회 글렌 굴드 상을 수상했는데요. 당시 캐나다 인터넷 매체 〈루트비히 판 토론토〉와 가진 인터뷰의 내용을 소개합니다.

"내 연주 추억 중 가장 인상 깊었던 공연은 프랑스 혁명 200주년 기념 무대에서 프랑스 국가를 부른 일입니다. 예전 같았으면 상상할 수도 없었던 일이지요. 검은 피부의 미국인이 프랑스 혁명 기념식이라는 의미 있는 행사에서 국가를 불렀으니까요. 클래식 음악가로 활동하는 유색 인종 후배들에게 하고 싶은 조언은 그저 성실히 무대를 준비하라는 것뿐입니다. 연주를 준비하는 모든 과정 자체를 기쁘게 받아들이면 다른 것은 다 따라올 것입니다."

그는 피부색이 다르다는 이유만으로 받아야 했던 차별에 크게 개의치 말라고 조언했습니다. 성실한 음악가로 성장하는 태도가 가장 중요하다면서요. 이것이 진짜 음악가의 마음 아닐까 싶습니다.

또한 제시 노먼은 자신과 같은 환경에서 태어나 자랄 청소년을 위해 통 크게 마음을 쓰기도 했는데요. '제시 노먼 예술학교'에서 형편상 예술 공부를 할 수 없는 청소년들이 무료로 마음껏 꿈을 펼칠 수 있는 공간을 만들어주었거든요. 이 또한 차별과 편견을 잊게 만드는 손길이 아니었을까 헤아려봅니다.

"똑바로 서서, 노래하며 나가자!" 이 말은 제시 노먼이 힘든 시기마다 외쳤던 말입니다. 누구나 살면서 힘든 날이 있잖아요. 그때마다 이 말을 떠올려보는 건 어떨까요. 저는 노래를 잘하지 못하지만, 왠지 신나는 노래라도 흥얼거려야 할 것 같아요. 그리고 씩씩하게 걷는 겁니다. 어디에 가든 나와 다른 사람들만 있었던 곳에서 당당하게, 꼿꼿하게 자신만의 노래를 불러왔던 제시 노먼처럼요!

앙드레 와츠 André Watts
1946. 6. 20.~2023. 7. 12.

André Watts

André Watts 님 외 **1,946,620**명이 좋아합니다

André Watts "누구나 실수를 할 때마다 조금씩 하나씩 더 배울 수 있습니다. 피아노 앞으로 천천히 다가가서 부드럽고 다정하게 피아노 선율을 다시 연주해보세요. 모든 것이 좋아지는 것을 곧 느낄 수 있을 거예요."

1987년 앙드레 와츠가 〈미스터 로저스의 이웃〉에 출연해 어린이들에게 들려준 이야기 중

#흑인피아니스트 #글렌굴드
#예술가의한평생 #미국의피아니스트
#미국의아프리카계음악가

검은 피부의 피아니스트, 세계를 뒤흔들다

인종 차별 딛고 정상 지킨 피아니스트

한 사람이 평생 한 직장에서 근무하거나 하나의 길을 고집하는 일은 결코 쉬운 일이 아닙니다. 특히 음악가는 정말 어려운 일이라고 생각하고요. 예술이라는 것이 손에 잡히고, 숫자로 남는 것이 아니기에 오랫동안 한길을 걸어온 노장 연주자들의 삶에 더더욱 감탄할 수밖에 없습니다. 평생 연주자로 무대에 오르는 일은 스스로의 강력한 의지가 없으면 불가능한 일이기 때문입니다. 언젠가 있을 무대를 위해 연습을 쉬지 않는 연주자들의 마음은 어떨까요. 모든 연주자는 연주라는 한 순간을 위해 매일같이 땀 흘리며 지냅니다. 잠깐의 경기를 위해 매일 체력을 단련하는 운동선수들을 떠올리시면 됩니다. 이러한 이유로 평생 예술가로 살아오신 분들의 이야기를 살펴볼 때면 언제나 흥미롭고, 존경스럽습니다. 그들의 예술 세계를 이해하는 밑거름이 될 뿐만 아니라, 나의 삶에 적용시켜볼 만한 작은 울림까지 발견할 수 있거든요.

앙드레 와츠는 평생 피아노만 바라고 살았던 피아니스트입니다. 일생 동안 피아니스트라는 한길만 고집해 걸어왔거든요. 그가 미국 클래식 음악계에 데뷔했던 때는 백인과 흑인을 차별하는 짐 크로 법이 사회 곳곳에 남

아 있는 시기였는데요. 클래식 음악을 연주하는 흑인에 대한 편견과 차별이 상상할 수 없을 정도로 많았지요. 때문에 그의 피부가 검은색이라는 점도 미국 클래식 음악계의 주목을 끌었습니다.

하지만 그는 이런 시선에 아랑곳하지 않고 자신의 길을 묵묵히 걸었습니다. 분명 억울한 부분도 많았을 거예요. 당시 미국에서 활동하던 흑인 클래식 음악가들이 모두 그처럼 화려한 커리어를 쌓지는 못하고 있었으니까요. 그도 이러한 분위기를 누구보다 더 잘 알고 있었을 거고요. 그러나 그는 오직 피아니스트의 역할에만 집중한 채 그 길을 걸어갔습니다.

긴긴 세월을 열심히 살아온 와츠는 미국을 대표하는 노장 피아니스트로 손꼽혔지만, 몇 해 전부터 건강상의 이유로 연주를 줄여 왔습니다. 코로나 팬데믹 시기에도 건강 상태가 양호할 때는 무대에 올라 관객을 만났는데요. 안타깝게도 2023년 7월 그는 지병악화로 결국 세상을 떠났습니다. 우리는 그의 아름답던 연주를 기억할 것입니다.

글렌 굴드의 대타 연주자로 화려한 데뷔

앙드레 와츠는 독일 뉘른베르크에서 태어났습니다. 그의 아버지는 미군의 흑인 병사였고, 어머니는 헝가리계의 피아니스트였어요. 그의 어머니는 소중한 아들에게 바이올린을 가르쳤는데요. 당시 4살이던 와츠는 바이올린에 영 관심이 없었다고 해요. 그래서 피아노를 배웠는데, 재미있게도 피아노에는 소질을 나타냈습니다. 어린 시절의 그는 연습을 무척 싫어해

서, 피아니스트였던 어머니가 프란츠 리스트는 얼마나 규칙적으로 연습했는지를 잘 알려주었다고 해요. 콘서트 피아니스트로 성장할 운명을 타고나서였을까요. 그때부터 어린 와츠는 피아노 연습을 열심히 했습니다. 그 후 8세에 아버지의 나라인 미국으로 건너가 성장했습니다.

그가 세계 무대에 데뷔하게 된 이야기는 굉장히 흥미롭습니다. 한마디로 '행운의 소년'이었다고 설명하면 좋을 것 같은데요. 음악을 공부하는 모든 사람이 한 번쯤은 꿈꿔봤을 이야기이기도 하거든요. 가령 어느 날 스타 연주자가 갑자기 무대에 설 수 없게 됩니다. 그때 운명처럼 그 무대의 대타 연주자로 올라갈 수 있겠느냐는 연락을 받고요. 그 제안을 즉시 수락해 무대에 오르고, 예정된 수순처럼 새로운 스타 연주자의 대열에 오르는 것이죠! 드라마나 영화 속 이야기 같지만 실제로 수많은 음악가들이 이러한 방식으로 데뷔를 했습니다. 앙드레 와츠도 그랬고요.

그는 당시 세계에서 가장 인기 있던 캐나다 피아니스트인 글렌 굴드의 대타로 뉴욕 필의 무대에 올랐습니다. 협연을 앞두었던 글렌 굴드가 갑자기 복통을 일으켰거든요. 도저히 무대에 오를 수 없는 상황이 영화처럼 펼쳐졌습니다. 마치 앙드레 와츠를 위해 쓰인 시나리오 같지요? 이렇게 그는 글렌 굴드라는 대스타를 위해 준비되었던 무대에 올랐습니다. 그리고 기다렸다는 듯 뉴욕 청중을 단번에 사로잡았습니다. 당시 그는 리스트의 〈피아노 협주곡 1번〉을 연주했는데요. 공연장에 있던 청중뿐 아니라 평론가들까지 새로운 피아니스트의 등장에 대단한 환호를 보냈습니다. 그때 그는 16살이었고, 글렌 굴드의 대타 연주 이후 미국을 넘어 국제적인 스타 연주자로 이름을 알리기 시작했습니다.

그는 이 대단했던 데뷔 무대에 오르기 2주 전, 뉴욕 필하모닉 오케스트라의 '청소년 콘서트'에 출연해 리스트의 〈피아노 협주곡 1번〉을 연주했어요. 당시 '청소년 콘서트'는 미국 전역에 방송될 만큼 인기 있는 연주회였는데요. 이 무대에 선 것은 그가 재학 중이던 음악 학교 선생님의 추천 덕분이었고요. 이 무대에 섰기 때문에, 글렌 굴드의 대타로 무대에 설 수 있었던 겁니다.

'대타 연주자'라는 초기의 편견도 있었지만 그 와중에도 와츠는 영광스러운 기록들을 남겼습니다. 1976년 맨해튼의 링컨 센터에서 열었던 그의 독주회가 미국 전역에 생중계된 것입니다. 독주회 생중계는 미국 방송 역사상 처음이었다고 하고요. 26세 때는 예일대학교 측으로부터 명예박사 학위를 수여받았는데요. 이 또한 당시 기준으로 최연소 기록이었습니다. 또 지난 2020년에는 미국에서 가장 오랜 역사를 가진 학회인 미국 철학 협회의 회원으로 추대되었습니다. 이 밖에도 그는 세계 곳곳의 음악 축제에 단골로 초청되며 피아니스트로 꾸준히 무대에 올랐습니다. 그를 세상에 소개해준 리스트의 〈피아노 협주곡 1번〉 음반을 비롯해 수십 장의 음반을 발매하며 성실한 연주자의 행보를 이었고요.

어린 시절 연습보다 연주하는 일을 즐겼던 그이지만, 이토록 많은 연주를 하려면 그는 분명 수많은 시간을 악보와 싸움하며 보내야 했을 것입니다. 1987년 그는 미국의 어린이 방송 프로그램 〈미스터 로저스의 이웃〉에 출연해, "누구나 실수를 할 때마다 조금씩 하나씩 더 배울 수 있습니다. 피아노 앞으로 천천히 다가가서 부드럽고 다정하게 피아노 선율을 다시 연주해보세요. 모든 것이 좋아지는 것을 곧 느낄 수 있을 거예요"라고 말했습니

다. 그가 어린이들에게 들려준 아름다운 이야기로 피아노에 대한 그의 마음을 대신 전합니다.

콘돌리자 라이스 Condoleezza Rice
1954. 11. 14.~

Condoleezza Rice

Condoleezza Rice "정말 훌륭하고 위대한 것은 음악은 당신의 모든 삶을 사랑하게 만들어준다는 점입니다. 당신은 점차 음악의 힘을 느끼게 될 것입니다."

2005년 콘돌리자 라이스가 출연한 〈뉴욕 공영 라디오〉 방송 인터뷰 중

#아프리카계미국여성최초 #미국국무장관

#아마추어피아니스트 #콘디 #condolcezza

피아노도 잘 치는 '콘디'

아프리카계 미국인 여성 최초의 국무장관

이탈리아어로 '달콤하게, 부드럽게 연주할 것'을 뜻하는 음악 용어 콘 돌체짜con dolcezza에서 아이디어를 얻어 지은 이름 콘돌리자 라이스. 그의 부모가 얼마나 음악을 사랑했는지를, 또 그의 삶이 음악과 함께 성장했음을 짐작할 수 있게 하는 일화인데요. 콘서트 피아니스트가 되어 세계를 무대로 연주 여행을 다니는 꿈을 키웠던 그는 그 바람을 실제로 이뤘습니다. 정치가로 활동한 덕분에 피아니스트로 무대에 설 기회가 더 많아진 경우거든요.

음악을 전공하고 음악가로 활동했다가 정치에 입문한 정치가들의 이야기는 많습니다. 하지만 콘돌리자 라이스처럼 음악 활동이 정치의 한 영역으로서 나타나는 경우는 드문데요. 미국을 대표하는 정치가로, 외교 사절로 세계를 돌아다니며 종종 그는 피아노 앞에 앉습니다. 몇 해 전 그는 영국 왕립 오케스트라 단원들과 즉위 70주년을 맞은 영국의 엘리자베스 2세 여왕 앞에서 브람스의 실내악 작품의 피아노를 맡아 연주한 적도 있는데요. 이 밖에도 그는 다양한 행사에서 실내악단의 피아니스트로 연주합니다. 하지만 그는 연주비를 받지 않는다는 점에서 프로 연주자와 자신의 정

체성을 구분합니다. 세계에서 가장 유명한 아마추어 피아니스트라 불리길 좋아한다네요.

라이스는 조지 W. 부시 행정부에서 국가안보 보좌관, 국무장관을 지냈습니다. 아프리카계 미국인이자 여성으로 발탁되어 더 많은 관심을 받았고요. 그는 인종 차별의 굴레를 벗어나 당당하게 자신의 꿈을 펼치며 살아가는 여성 정치가이자 실내악과 피아노를 사랑하는 피아니스트로 살고 있습니다. 마치 그의 이름에 담긴 의미처럼, 그의 정치와 음악 인생은 부드럽게 각자의 존재를 감싸 안은 채 순항 중입니다.

장난감 피아노에서 발현된 음악 재능

콘돌리자 라이스는 미국 남부의 앨라배마주 버밍햄에서 목사 아버지와 교사 어머니 사이에 태어났습니다. 그는 자신의 가족 중에서 최초로 박사 학위를 받았다는 사실을 미국 방송에서 고백한 적이 있는데요. 그가 성장했던 시절은 아프리카계 미국인들에게 결코 쉬운 날들이 아니었기 때문입니다. 그는 대학에 입학해 박사 과정까지 공부할 수 있는 아프리카계 미국인이 많을 수 없었던 시절의 산증인이기도 합니다.

인종 차별이 특히 심했던 미국 남부에 살던 라이스의 가족은 서부의 콜로라도주 덴버로 이주했습니다. 그는 바쁜 그의 부모를 대신해 외할머니와 어린 시절을 보냈는데, 이때 외할머니가 그의 음악 재능을 알아보았습니다. 라이스는 악보의 음표와 음악 기호들을 배운 적이 없었지만, 공백과 선이 전부인 악보가 어린아이에게 중요한 것은 아니었다고 회고했고요. 장

난감 피아노를 가지고 놀면서 발견된 그의 음악적 재능은 어머니가 선물해 준 베르디의 〈아이다〉 음반을 통해 더욱 빛나기 시작했습니다. 이 음반 속 아리아를 들으면서 그는 음악에 대한 열정과 사랑을 느꼈습니다.

이후 라이스는 더 열심히 피아노를 배웠습니다. 그때까지만 해도 그는 자신이 전문 피아니스트로 성장하게 될 것을 전혀 의심하지 않았는데요. 이렇게 갈고 닦은 그의 실력은 15세에 처음 인정받았습니다. 덴버 학생 콩쿠르에서 우승을 차지하고, 덴버 심포니 오케스트라와 모차르트 〈피아노 협주곡 D단조〉를 협연했죠. 17세에는 콜로라도 아스펜 뮤직 페스티벌에 참가했는데, 이때 처음 자신이 피아니스트로 재능이 크지 않다고 느꼈다고 합니다. 이전까지 음악 신동으로 칭찬받으며 성장했지만, 그는 보이지 않는 무엇, 잡을 수 없는 하나의 탁월한 재능이 자신에게 없음을 인정해야만 했습니다. 이 일을 계기로 그는 국제 관계를 배우는 학문을 공부하기로 방향을 바꿨습니다.

세계에서 가장 유명한 아마추어 피아니스트

정치학을 공부한 콘돌리자 라이스는 덴버대학교, 스탠퍼드대학교에서 교수로 활동을 시작했습니다. 특히 1993년 스탠퍼드대학교 역사상 최연소 총장이 되었을 때 그는 다시 한 번 감춰두었던 피아니스트의 삶을 꿈꿨는데요. 이런 그의 마음은 같은 대학에서 근무하던 교수인 피아니스트 조지 바스에게 정식으로 피아노 레슨을 받으며 점점 커졌습니다. 바스 교수는 그가 다시 피아노 연주를 시작할 수 있게 격려하고, 현실적인 방법을 제시

해주었습니다. 10대에 꿈꾸던 콘서트 피아니스트, 솔리스트는 아니지만 실내악단에서 다른 악기 연주자와 함께 연주하는 피아니스트로 성장할 수 있도록 도운 것이죠.

이후 그는 프로 음악가뿐만 아니라 자신처럼 음악가의 꿈을 놓지 않고 살아가는 아마추어 음악가들과 실내악을 시작했습니다. 공개 무대에서 연주하는 것을 목표로 하지 않고 각자 시간을 맞춰서 연습하는 과정에 몰두했고요. 그와 함께 연주하는 실내악 단원들도 이 과정에 큰 흥미를 느꼈습니다. '콘돌리자 라이스'라는 유명 정치가와 한 팀이 되어 연습하는 일이 조금 불편하게 느껴질 수도 있었지만, 그들은 함께 만드는 음악을 통해 서로를 음악가로 받아들이며 쇼스타코비치, 브람스, 베토벤과 모차르트의 실내악곡을 연습했습니다.

이렇게 실내악단 연습을 하며 피아니스트로 피아노 앞에 앉아 누군가와 연주하는 일에 빠져버린 라이스는 현재 실내악에 대한 만족감이 무척 크다고 합니다. 솔로 피아노 작품을 하고 싶은 마음은 없지만, 죽기 전에 브람스의 〈피아노 협주곡 2번〉을 배워보는 것이 목표이고요. 그는 이 작품을 가장 아름다운 음악을 만날 수 있는 작품이라 소개합니다. 또 바이올리니스트 제니 오크스와 두 장의 음반도 작업했습니다. 그가 실내악 피아니스트로 가진 역량을 마음껏 발휘한 작품입니다.

길고 가느다란 라이스의 손가락은 매우 날렵합니다. 연습할 시간이 많지 않은 피아니스트에게 이것은 무척 특별한 장점인데요. 그의 피아노 음색은 선명하고 맑다는 평을 듣습니다. 그는 지난 2002년 첼리스트 요요마와 함께 미국의 한 문화 포럼에서 브람스의 〈바이올린 소나타 D단조〉

를 연주했습니다. 바이올린을 첼로로 편곡한 버전인데요. 이날 요요마와의 공개 연주를 통해 그는 본격적으로 피아노도 잘 치는 '콘디'로 이름을 알렸습니다.

2003년에는 자신의 아파트에서 연주회를 열었는데요. 그의 부모가 피아니스트가 되길 꿈꾸던 10대의 라이스에게 선물해준 치커링 사의 그랜드 피아노에 앉아 아름다운 음악을 연주했습니다. 당시 같은 당에 속한 정치가들은 물론, 당적을 뛰어넘어 여러 정치가들이 그의 거실에 모였습니다. 음악, 예술을 통해 평화를 전달하고자 하는 그의 깊은 마음이 울려 퍼진 날입니다.

그는 미국뿐만 아니라 세계 곳곳에서 초청받는 강연이나 정치 행사에서도 종종 피아노를 연주합니다. '아프리카계 미국인 여성 최초'라는 수식어만큼이나 세계에서 가장 유명한 아마추어 피아니스트라는 말이 그의 인생에 오래 함께하길 바랍니다.

펠릭스 클리저 Felix Klieser

1991. 1. 3.~

Felix Klieser

Felix Klieser 님 외 **1,911,313**명이 좋아합니다

Felix Klieser "내 연주를 과대평가하지 말아주세요. 하루에 8시간씩 연습하고 있으니까요."

〈독일의 소리〉 방송에서 펠릭스 클리저 인터뷰 중

#호르니스트 #99%노력형

#신체장애극복 #맨발의호르니스트

#독일음악가

1%의 장애와 99%의 노력

음악으로 선천성 신체장애 극복

루트비히 베토벤은 연주자로 활발히 활동하던 중 발병한 귓병으로 점점 청력을 잃어갔습니다. 그러나 소리를 들을 수 없는 절박한 상황에서도 음악을 포기하지 않고 불후의 명작들을 남겼지요. 베토벤에게 음악이 세상 그 어떤 것보다 소중했다는 것만으로는 설명할 수 없는 일입니다. 평생 베토벤을 존경했던 리하르트 바그너는 "앞을 볼 수 없는 화가를 상상할 수 있는가? 하지만 베토벤이 귀머거리였다는 사실은 큰 문제가 되지 않았다"라는 생각을 글로 남겼는데요. 베토벤의 음악이라는 위대한 공간에 청각 장애는 중요한 일이 아니었다는 이야기를 전하려 한 것이지요. 작곡가가 경험할 수 있는 최악의 상황에서도 수없이 쏟아진 베토벤의 음악을 기적이라 부를 수밖에 없는 이유이기도 하고요.

독일 괴팅겐 출신의 호르니스트 펠릭스 클리저는 '맨발의 호르니스트'로 불립니다. 그가 구두를 벗고 맨발로 호른을 연주하기 때문인데요. 그는 태어날 때부터 두 팔이 없었습니다. 호른 연주가 불가능한 조건에서 태어난 것이죠. 하지만 그는 지금 세계 최정상의 호르니스트 중 한 명으로 손꼽힙니다. 그는 호른을 배우기 위해 팔 대신 다리를 사용했습니다. 두 손이

하던 일을 두 발이 하면 그뿐이라 여긴 그의 선생님과 부모님 덕분에 가능한 일이었습니다. 왼손이 하던 일은 왼발이 하고, 오른손이 하던 일은 특별 제작한 스탠드와 오른발이 대신합니다. 베토벤의 청각 장애처럼 그에게도 두 팔이 없는 것은 별 문제가 아니었습니다.

5살 때 처음 들은 호른의 소리가 좋았던 클리저는 부모를 졸랐습니다. 두 팔이 없는 어린아이가 어떻게 호른을 배울 수 있느냐는 말 대신 그의 부모는 방법을 찾았습니다. 마치 소중한 아들이 훗날 세계적인 호르니스트가 될 것을 알고 있었던 사람들처럼 말이지요.

그러나 그저 호른을 배우고 싶었던 아이에게 세상의 벽은 무척 높았습니다. 차라리 호른 대신 실로폰을 배우라는 주변의 훈수도 참 많이 들었는데요. 심지어 동네의 음악 학교에서는 그의 입학을 꺼렸습니다. 하지만 독일에서도 명망 있는 예술대학으로 손꼽히는 하노버 예술대학은 어린 소년의 음악성을 알아보고 반겼습니다. 그는 이 학교에서 17세가 될 때까지 그 누구보다 열심히 공부할 수 있었습니다.

클리저는 독일 국립 청소년 오케스트라 활동(2008~2011), 독일의 젊은 음악가를 위한 콩쿠르 우승(2014), 레너드 번스타인 상 수상(2016) 등 차근차근 자신의 이름을 알렸습니다. 데뷔 앨범 〈몽상〉(2013)에 이어 여러 음반을 발표했고요. 에세이 〈풋 노츠〉(2014)를 출간하는 등 세상과 소통하려 부지런히 걷고 있습니다. 2023년 상반기 기준으로 2주에 한 번꼴로 유럽의 크고 작은 도시에서 협연과 독주 무대에 올랐고요. 그의 인스타그램에는 그의 호른이 귀여운 인형으로 분장한 캐릭터인 '알렉스'로 변신한 피드도 많습니다. 호른에 동그란 인형 눈을 장식하고, 시기에 따라 산타클로스나 유

령 혹은 토끼 등으로 꾸며 보는 이를 웃음 짓게 합니다.

불가능을 이겨내고 어린 시절의 꿈인 호르니스트가 된 비결을 궁금해하는 사람들, 음악을 좀 안다고 생각하는 사람들은 아마 그의 타고난 음악성이 기적을 만들었다 말할 것입니다. 이러한 시선에 대해 그는 〈독일의 소리〉 방송과의 인터뷰에서 솔직한 마음을 드러냈습니다. "내 재능을 과대평가하지 말아주세요. 난 하루에 8시간씩 연습하고 있습니다." 하루의 절반 가까이 악기를 연습하는 일은 전문 연주자들의 평범한 일상이 결코 아닌데요. 말 그대로 피나는 노력, 성실한 마음과 결심이 있기에 가능한 일입니다. 또 그는 한 방송과의 인터뷰에서 "내가 이루지 못할 일은 없다고 믿습니다. 내가 어떤 모습으로 태어났는지 중요하지 않은 것처럼요"라고도 했습니다. 이제 펠릭스 클리저라는 이름은 1%의 장애와 99%의 노력이 만든 결과로 기억해야 할 것입니다.

클리저는 영국 기반의 단체인 '한 손의 악기 재단'의 홍보 대사로도 활동 중입니다. 이 단체는 두 팔을 모두 사용할 수 없지만 음악가가 되고 싶은 사람들을 돕는데요. 그저 자신의 음악을 듣는 사람들이 한순간일지라도 긍정적인 마음을 느낄 수 있다면 더없이 행복하다는 그의 말이 참 아름답게 느껴집니다.

제4변주

클래식
시네마

 영화 ＜카핑 베토벤＞

Copying Beethoven

Copying Beethoven 님 외 **1,911,313**명이 좋아합니다

Copying Beethoven "음악은 신의 언어야. 우리 음악가들은 최대한 가까이에서 신의 음성을 듣고 신의 입술을 읽지. 그게 음악가라는 존재야. 그게 아니라면 우린 아무도 아니라네."

〈카핑 베토벤〉에서 베토벤과 안나 홀츠의 대화 중

#카피스트 #18세기인쇄술

#베토벤 #필사

베토벤의 마지막 교향곡을 만든 두 사람

정 작가의 진심+가상 인터뷰 베토벤, 안나 홀츠 편

정은주: 베토벤 선생님의 악보를 옮겨 적는 일은 아무나 할 수 없었다고 들었습니다. 선생님께서는 평생 총 다섯 분의 카피스트와 함께 일하셨다고 들었어요.

베토벤: 내 악보는 내 영혼이 만든 세계니까요. 아쉽게도 내 악보를 그린 모든 사람이 내 음악을 정확히 바라보지는 못했어요. 오직 벤젤 쉴레머만이 내 마음을 읽는 카피스트였지요. 악보를 그릴 수 있다고 해서 누구나 내 악보를 옮길 수는 없다고 생각했어요. 악보에 있는 모든 것을 하나하나 이해하고 받아들이고 올바르게 옮길 수 있는 사람만이 내 악보를 볼 자격이 있다고도 생각했어요.

정은주: 베토벤 선생님의 악보를 손으로 옮겨 적는 일이라! 정말 작품에 대한 이해와 애정이 있어야 할 수 있었던 작업이 아닐까 싶습니다. 그런데 처음에 안나 홀츠가 카피스트로 일하는 것을 왜 반대하셨나요?

안나 홀츠: 아무래도 평생 남성 카피스트들과 일하셨으니 당황스러우셨던 것 같습니다. 하지만 이내 제가 선생님의 오류를 찾아낸 걸 듣고 바로제게 일을 시키셨잖아요. 여성 음악가가 아닌 한 음악가로 저를 바라본 결

정이었죠. 오직 음악만을 생각하는 분이었으니까요.

베토벤: 난 위대한 여성을 믿는 사람입니다. 평생 오페라를 미뤄두다 결국 〈피델리오〉에게 마음을 빼앗겼잖아요. 그냥 놀랐던 것 같습니다. 다른 뜻은 없었어요. 내가 만났던 카피스트 중 최고는 안나 홀츠입니다. 안나는 재능이 있어요. 내면의 속삭이는 소리를 들을 줄 알고, 침묵을 찾아 음악을 따라갈 줄 아는 음악가입니다.

안나 홀츠: 감사합니다, 선생님. 그 어떤 사람보다 제가 행운이 크다고 느꼈던 건 선생님을 직접 만났고 선생님의 악보를 그렸고 또 초연 무대에 함께 오를 수 있었던 시간 덕분입니다. 감사합니다.

베토벤: 내 마지막 교향곡은 내 삶의 새로운 악장을 시작하게 한 작품입니다. 그래서 더 의미가 깊은 초연이었고요. 그날 안나 홀츠의 활약이 대단했지요. 그의 도움 없이는 성공적인 연주가 될 수 없었을 테고. 내 눈과 귀가 되어준 안나 홀츠에게 영원한 행복이 함께하기를!

정은주: 음악에 대한 두 분의 사랑이 최상의 결과를 만들었다 생각합니다. 〈교향곡 9번〉은 초연 후 지금까지도 클래식 음악을 사랑하는 사람들의 열렬한 지지를 받고 있으니까요. 사람이 사람을 사랑하는 마음, 평화에 대한 선생님의 메시지가 오래도록 이어지길 바랍니다.

인류가 기억해야 할 예술

베토벤의 〈교향곡 제9번 D단조, Op. 125〉는 세계기록유산에 가장 먼저 등재된 서양 음악 작품입니다. 4악장의 콘트라바순 파트, 2악장과 4악

장의 트롬본 파트 악보의 소유권 문제로 독일 본의 베토벤 하우스와 베를린 국립 도서관이 세계기록유산 측에 공동 신청했고, 결국 쾌거를 이뤘습니다. 당대에도 유명했던 이 작품의 자필 악보는 베토벤 사망 이후 행방이 묘연해졌는데요. 1827년 베토벤의 비서로 일하다 쫓겨난 안톤 쉰들러가 악보의 일부를 훔쳐갔기 때문입니다. 이후 약 20년 후인 1846년 안톤 쉰들러는 독일 작곡가 이그나츠 모셸레스에게 이 악보를 판매했습니다. 흩어졌던 나머지 악보 중 트롬본 파트는 누군가에 의해 영국으로 향했다가 다시 오스트리아로 돌아와 프란츠 슈베르트의 소유가 되었고요. 슈베르트가 소장했던 부분 악보는 훗날 베토벤 전기에 평생을 바쳤던 알렉산더 세이어가 수집했습니다.

1817년 영국의 런던 필하모닉 소사이어티가 베토벤에게 교향곡 작곡을 위촉해 탄생한 작품 〈교향곡 9번〉. 이 명작은 프로이센의 프리드리히 3세에게 헌정되었습니다. 베토벤의 마지막 교향곡은 완전히 청력을 상실한 시기에 어렵게 완성된 작품입니다. 아무 소리도 듣지 못하는 상황에서 베토벤은 수백 수천 가지의 소리를 상상하고 그것들을 차곡차곡 악보에 담아냈습니다.

〈교향곡 9번〉이 가진 특별한 점은 마지막 악장에 합창을 구성한 점입니다. 이 작품 이전에는 기악 교향곡에 사람의 목소리가 들어가는 부분을 넣은 적이 없었습니다. 우리 귀에 익숙한 합창 '환희의 송가'는 독일의 문호 프리드리히 폰 실러가 쓴 동명의 시에 베토벤이 선율과 일부 가사를 붙인 합창인데요. 당시에는 파격적인 교향곡 구성이라는 비평과 함께 관심을 끌었습니다. 프랑스에서 교향곡에 합창을 구성했다는 기록이 전

해지지만, 그 작품의 악보는 전해지지 않습니다. 따라서 〈교향곡 9번〉은 합창 부분을 포함한 전체 악보가 전해지는 최초의 교향곡이라 할 수 있습니다.

위태로웠던 초연, 다섯 번의 커튼콜

1824년 5월 7일 오스트리아 빈의 케른트너토르 극장에서 '합창' 교향곡이 초연되었습니다. 공연료 등 기타 재정 문제로 베토벤은 한 달가량 초연 날짜를 미룬 상황이었는데요. 당시 이 작품을 연주해야 했던 오케스트라 연주자들과 성악가, 합창단은 초연 날짜가 미뤄지자 한숨을 돌렸습니다. 베토벤의 난해한 악보는 연습하기조차 어렵다는 의견이 많았기 때문입니다. 그럼에도 베토벤은 여러 어려움을 극복하고 결국 초연을 무사히 마쳤고, 다섯 번의 커튼콜을 받으며 관객에게 열광적인 반응을 얻었습니다.

당시 베토벤은 청력 문제로 무대에 올라 지휘할 형편이 아니었습니다. 소리를 들을 수 없는 최악의 상황에도 열심히 만든 작품을 처음으로 선보이는 자리에서, 베토벤은 얼마나 직접 지휘를 하고 싶었을까요. 선뜻 용기를 내지 못하던 그에게 두 명의 친구가 손을 내밀었습니다. 당시 오스트리아에서 지휘자, 바이올리니스트, 작곡가로 활동하던 미하엘 움라우프와 베토벤에게 바이올린을 가르쳐준 스승이자 평생 그의 친구로 지냈던 이그나츠 슈판치히입니다.

1814년 베토벤의 유일한 오페라 〈피델리오〉 초연 지휘를 맡았던 미하엘 움라우프는 〈교향곡 9번〉 무대에 오를 오케스트라 단원들에게 한 가지

를 지켜달라고 부탁했는데요. 그것은 바로 무대 위에서 베토벤의 지휘가 박자에 어긋날지라도 모두 베토벤을 계속 바라보며 연주하라는 일종의 단체 행동이었습니다. 이렇게 베토벤과 함께 무대에 오른 그들은 각자의 자리에서 베토벤을 바라보았고, 베토벤은 포즈와 눈빛으로 오케스트라 지휘를 이끌었습니다. 어쩌면 두 친구는 베토벤 인생의 가장 위대한 작품을 지휘하는 순간을 베토벤에게 선물하고 싶었는지도 모르겠습니다. 정말 눈물겨운 우정의 모습이 아닐까요. 이렇게 '합창' 교향곡 초연 무대는 총 세 명의 지휘자가 의기투합해 만든 걸작으로 역사에 남았습니다.

베토벤이 사랑한 카피스트

베토벤의 활동 기간 동안 유럽의 악보 인쇄 기술은 발전을 거듭했습니다. 그럼에도 불구하고 그 시절에는 작곡가가 직접 악보에 음악을 그려 넣고, '카피스트'라 부르는 필사가들이 작곡가가 그려놓은 악보를 누구나 알아보기 쉽게 옮겨 적는 것이 일반적이었습니다. 그러나 이러한 과정 중에 작곡가가 그린 음표나 음악적 의미 진행 등이 잘못 기입되는 경우도 많았습니다. 때문에 작곡가들은 자신의 의도를 정확히 옮겨 적는 카피스트를 선호했고요. 베토벤도 평생 여러 명의 카피스트에게 자신의 작품을 맡겼는데요. 총 5명의 카피스트와 함께 작업했던 것으로 추정합니다. 그중 베토벤이 가장 마음에 들어 했던 사람은 오스트리아 빈 콜마르트가에 살던 벤젤 쉴레머입니다.

베토벤이 남긴 대화 수첩에는 쉴레머에 대한 믿음을 강조한 부분이 여

러 번 등장합니다. 베토벤은 1812년 3월 요제프 폰 바레나에게 쉴레머에 대한 마음을 털어놓았는데요. 작곡가로 일할 때의 어려운 점으로 카피스트인 벤젤 쉴레머가 자주 아파 작업을 서두를 수 없는 것이라고 했고, 벤젤 쉴레머가 아닌 다른 카피스트에게는 절대로 자신의 악보를 맡길 수 없다고 했습니다. 물론 베토벤은 쉴레머 외에 다른 카피스트를 알아보기도 했지만, 그의 마음에 드는 사람을 발견하지 못했습니다. 이러한 이유로 베토벤은 쉴레머를 자신의 전속 카피스트로 고용하고 싶어 했습니다. 하지만 필사 기술이 좋았던 쉴레머는 다른 작곡가들의 작업도 맡고 있던 상황이었습니다. 영리했던 쉴레머는 악보 필사 능력을 가족에게 전수했고, 그가 세상을 떠난 이후에 그의 아내가 베토벤을 위해 악보 필사를 할수 있을 정도의 실력을 남겼습니다. 지금까지 전해지는 베토벤의 정확한 악보 표기는 쉴레머를 포함한 여러 카피스트가 있었기에 가능했던 일입니다.

베토벤의 악보를 옮겨 적는 여인

지난 2007년 개봉한 아그니에슈카 홀란트 감독의 〈카핑 베토벤〉. 이영화는 베토벤이 세상을 떠나기 전 4년간의 시간을 촘촘하게 보여주는 작품으로 그가 어떻게 마지막 교향곡을 작곡하고 무사히 발표했는지, 적당한 상상과 분명한 사실을 섞어 만든 음악 영화입니다. 실존했던 베토벤의 주변 인물들이 등장해 베토벤의 마지막 시간을 더욱 실감나게 보여줍니다. 특별하게 재미있는 장면도 없고, 유독 베토벤을 괴팍한 성격의 늙은이로

그런 장면이 많지만 베토벤의 마지막 생애와 〈교향곡 9번〉에 대한 따뜻한 시선이 녹아 있다는 점만큼은 부인할 수 없는 작품이기도 합니다.

영화는 베토벤이 세상을 떠나기 4년 전인 1824년 오스트리아 빈을 배경으로 합니다. 17세에 고향인 독일 본을 떠나 빈으로 유학 간 베토벤은 죽을 때까지 고향으로 돌아가지 않았습니다. 그만큼 빈이라는 도시는 베토벤에게 평생 영감을 주고, 살아가는 목적이 되어준 곳이었습니다. 당시 여성 작곡가라고는 찾아볼 수 없는 이 도시에 여성 작곡가의 꿈을 갖고 공부 중인 안나 홀츠^(다이앤 크루거 분)는 친척 어른이 원장으로 있는 수녀원에서 어렵게 생활하고 있었는데요. 어느 날 그는 건강 문제로 더 이상 베토벤 악보 필사 작업을 할 수 없게 된 유명 카피스트 벤젤 쉴레머를 찾아갑니다. 쉴레머는 눈이 침침해 초연을 4일 남겨둔 베토벤 〈교향곡 9번〉의 필사를 하지 못하는 상황이었는데요. 자신의 일을 도울 작곡가를 수소문하다가 안나가 그 자리에 추천 받아 가게 되었던 것입니다. 쉴레머는 안나가 여성이라는 이유로 무턱대고 반대하지만, 안나는 쉴레머를 끈질기게 설득한 끝에 그에게서 베토벤의 악보를 건네받습니다. 이렇게 안나 홀츠는 기쁜 마음으로 베토벤^(에드 해리스 분)의 집으로 찾아갑니다.

내면의 음악을 들을 수 있다면

집에서 작업 중이던 베토벤은 벤젤 쉴레머가 아닌 낯선 여인의 등장에 당황합니다. 심지어 안나 홀츠가 작곡을 배운다는 이야기를 듣고 대놓고 무시합니다. 대체 여자가 어떻게 카피스트 일을 할 수 있냐며 호통을 지르

고, 쉴레머를 데려오라고 난리를 칩니다. 하지만 안나는 이에 굴하지 않고 당당하게 베토벤에게 말합니다. 자신이 베토벤의 악보를 필사할 테니, 그것을 본 후 자신을 채용할지 말지를 정하라고요. 괴팍한 성미를 부리던 베토벤은 안나가 필사한 악보를 보자마자 아무 말 없이 즉시 채용합니다. 지금 베토벤에게는 벤젤 쉴레머보다 안나 홀츠가 더 필요한 사람이었던 것이죠. 〈교향곡 9번〉 초연을 성공적으로 마치기 위해서 두 사람은 힘을 합치기로 합니다.

밤낮으로 악보를 완성한 두 사람은 점점 가까워지고, 음악으로 우정을 쌓아갑니다. 인간적인 베토벤의 마음에 안나도 마음을 열고요. 귀가 들리지 않는 베토벤에게 어떤 연민과 가까운 감정도 갖습니다.

마침내 두 사람은 〈교향곡 9번〉의 필사본을 마무리합니다. 하지만 베토벤이 무대에 올라 초연을 지휘해야 하는 사정을 알게 된 안나는 고민에 빠집니다. 베토벤은 청력 문제로 직접 지휘할 수 있는 상황이 아니었거든요. 이에 아이디어를 낸 안나는 자신이 무대 뒤편에 앉아 오케스트라의 소리를 듣고 지휘하면, 그 모습을 보고 베토벤이 오케스트라를 지휘하도록 계획을 세웁니다. 그리고 베토벤은 안나의 도움으로 무사히 〈교향곡 9번〉 초연을 마칩니다. 실제로 〈교향곡 9번〉의 초연 지휘가 베토벤의 두 친구 덕분에 이뤄진 것에서 떠올린 극본입니다.

베토벤은 안나의 음악성에 감탄하며 엄청난 재능이 있는 음악가라고 그의 앞날을 축복합니다. 그리고 세상을 떠나는 순간 베토벤의 마지막 손을 잡아준 안나의 눈물로 영화는 막을 내립니다.

안나 홀츠의 음악 세계를 있는 그대로 존중해주는 베토벤의 모습은 시

대를 앞선 시선을 보여주는 것만 같습니다. 음악 앞에서 어떤 차별도 하지 않았던 그의 큰마음을 느낄 수 있습니다. 베토벤이라는 한 사람을 가까이에서 만난 것 같은 착각이 드는 작품입니다.

 영화 <말할 수 없는 비밀>

말할 수 없는 비밀

말할 수 없는 비밀 님 외 **115,762**명이 좋아합니다

말할 수 없는 비밀 "지금 배워볼래? 처음 만난 날 내가 연주했던 곡!"

<말할 수 없는 비밀>에서 상륜과 샤오위의 대화 중

#예술고등학교 #첫사랑

#타이베이 #단수이 #대만

비밀의 음표가 찾아준 사랑

정 작가의 진심+가상 인터뷰 상륜, 샤오위 편

정은주: 처음 두 분이 연습실에서 마주쳤을 때 기분이 어떠셨어요? 첫눈에 반했다거나 '이 사람이 내 운명이다' 싶은 기분이 들었는지 궁금해요.

상륜: 전 그냥 피아노 소리를 따라 걸었어요. 〈비밀〉은 처음 듣는 노래였으니까요. 어디서도 들어본 적 없는 선율에 홀렸던 것 같아요.

샤오위: 〈비밀〉 악보 끝부분에 적힌 글을 처음엔 믿지 않았어요. 누가 장난친 줄 알았어요. 곡을 끝까지 연주한 후 만나는 첫 번째 사람이 내 운명이라는 이야기는 소설에서나 가능한 이야기잖아요. 하지만 곧 제가 상륜의 눈에만 보이는 걸 알고, '진짜인가? 믿어야 하나?' 하는 마음이 들었어요.

상륜: 나만 널 본 건 아니잖아. 다용 아저씨도 널 보시잖아!

샤오위: 다용 아저씨는 내가 반 친구들에게 놀림 당할 때마다 내 편을 많이 들어주셨어. 참 고마운 분이시지. 그런 인연 때문인 걸까.

정은주: 두 분이 지금도 함께 피아노 앞에 앉아 연주하던 모습도 참 예뻤습니다. 〈비밀〉을 연주하면 20년 후로 혹은 20년 전으로 가서 운명의 사랑을 만날 수 있는 거죠?

상륜: 〈비밀〉은 마법 같아요. 어느 계절, 어느 공간에 있든 자신의 진짜 사랑에게 데려다주는 음악이 분명해요.

샤오위: 이제 우리는 같은 시간에 살고 있으니 더 이상 〈비밀〉을 연주 하지 않아요. 하지만 분명 언젠가 누군가는 〈비밀〉의 선율과 함께 운명을 찾아 떠날 거라고 믿어요.

정은주: 두 분의 예쁜 만남, 특히 음악과 함께 더 아름답게 흘러가길 바라겠습니다!

주걸륜의 꿈 담은 마법 같은 이야기

배우면 배우, 가수면 가수 또 감독이면 감독까지. 다양한 분야에서 대중과 소통하고 있는 중화권 스타이자 만능 엔터테이너 주걸륜. 그의 감독 데뷔작인 〈말할 수 없는 비밀〉(2007)은 개봉 이후 지금까지 전 세계적으로 사랑받는 음악 영화로 자리 잡았습니다. 이 영화의 오랜 인기 비결은 영화 속 아름다운 음악들과 함께 어우러지는 신비롭고 환상적인 사랑 이야기입 니다. 클래식 음악뿐만 아니라 대만 전통 가요에 이르기까지 다채로운 음 악을 감상할 수 있다는 점도 있고요.

이 작품은 주걸륜이 아니었다면 결코 탄생할 수 없었던 작품입니다. 그 는 어린 시절부터 피아노 연주에 소질을 보였는데요. 음악가의 꿈을 키우 며 예술고등학교에 진학했고요. 고교 재학 중에는 첼로와 작곡 공부를 병 행했습니다. 그러나 그는 여러 현실적인 이유로 음대 진학을 포기했습니 다. 〈말할 수 없는 비밀〉에는 한때 음악가를 꿈꾸던 그의 음악에 대한 사랑

이 곳곳에 잘 드러나 있는데요. 마치 음악가가 되고 싶었지만 그 꿈을 포기해야 했던 마음이 쌓이고 쌓여 이 작품으로 이어진 것만 같습니다.

특히 주걸륜이 주인공 상륜 역을 맡아 피아노를 연주하는 장면이 대표적인데요. 피아니스트 대역 없이 실제로 그가 연주했거든요. 물론 그의 연주는 훌륭합니다. 또한 영화 속에 흐르는 모든 음악이 그가 직접 선택한 작품입니다. 극 중에서 상륜의 아버지^(황추생 분)가 "음악을 듣지 않는 것은 큰 죄야"라고 아들 상륜에게 잔소리하는 장면이 나오는데요. 이 장면에도 주걸륜의 평소 철학이 담겼겠지요.

또 이 영화는 그가 실제로 다녔던 대만의 바닷가 마을 단수이의 예술 고등학교에서 촬영했습니다. 그가 고등학교 시절 아름다운 바다 풍경 속에서 꿈꿨던 환상의 이야기가 비밀의 악보로 이어졌는지도 모르겠습니다.

비밀

이 영화는 전학생 상륜이 학교 곳곳을 둘러보는 장면으로 시작합니다. 졸업식 날 100년 넘은 연습실 건물이 철거된다는 동급생의 설명을 들으면서요. 그러다 상륜은 연습실에서 들려오는 피아노 연주 소리를 따라 발걸음을 옮깁니다. 그곳에서 샤오위^(계륜미 분)를 만나고, 둘은 어색한 인사를 나누는데요. 이어 상륜은 샤오위가 연주한 곡의 제목을 물어봅니다. 하지만 샤오위는 상륜의 질문에 답 대신 "비밀"이라고 말합니다. 이때부터 상륜과 샤오위는 서로에게 수줍게 다가갑니다.

상륜과 샤오위가 처음 만나는 장면에서 샤오위가 연주한 피아노곡은

〈비밀〉입니다. 어느 날 학교 연습실 그랜드 피아노에서 연습하던 샤오위가 바닥으로 굴러떨어진 약병을 줍기 위해 피아노 아래로 몸을 숙이다 우연히 발견한 악보인데요. 〈비밀〉의 첫 부분은 바흐 스타일의 푸가 기법으로 풀어 나갑니다. 18세기 서양 건반 음악 작품들의 특징도 드러나고요. 경건한 분위기로 시작해 점점 화려해지다가 다시 처음으로 돌아갑니다.

그런데 사실 〈비밀〉은 일종의 타임머신 같은 존재입니다. 이 곡을 연주하면 샤오위가 살고 있는 1979년에서 무려 20년 후인 1999년으로 시간 이동을 시켜주거든요. 보통의 피아노 곡이 아니라 마법을 일으키는 음악인 거죠. 심지어 이 곡의 악보에는 연주를 마치고 가장 처음 만나는 사람이 당신의 운명이라는 의미심장한 글도 적혀 있고요.

하지만 샤오위는 이 모든 상황을 받아들이기가 어렵습니다. 〈비밀〉을 연주해서 상륜을 만나러 갈 때는 무척 설레고 좋지만, 다시 자신의 현실로 돌아가기 위해 이 작품을 연주할 때는 늘 슬펐거든요. 그 이유는 간단합니다. 자신이 사는 세상에 상륜이 없으니까요. 심지어 이런 고민을 어렵게 털어놓은 샤오위의 어머니와 미래의 상륜 아버지인 샤오위의 담임은 모두 샤오위를 믿지 않고요. 사랑하는 유일한 가족 어머니와 믿었던 담임 선생님마저 자신의 말을 들어주지 않자 샤오위는 깊은 슬픔에 빠집니다.

목숨을 걸고 만나야 할 사람

이 작품을 대표하는 장면이자 가장 유쾌한 장면은 '피아노 배틀'입니다. 피아노를 잘 친다고 소문난 전학생 상륜에게 '피아노의 왕자'라 불리는

상급생 위하오가 피아노 배틀을 신청하는데요. 배틀의 승자가 위하오가 간직하던 진귀한 악보를 가지는 조건으로요. 한 번 들은 음악을 그대로 연주하는 상륜은 기막힌 연주로 청중을 압도합니다. 화려한 피아노 선율이 치열하게 오고간 끝에 결국 위하오는 피아노의 왕자 자리를 상륜에게 물려줍니다. 상륜은 상으로 받은 귀한 악보를 들고 샤오위를 기다리는데, 좀처럼 샤오위를 만날 수 없어 답답해합니다. 자신과 샤오위가 같은 세상에 사는 사람들이 아니라는 것을 몰랐거든요.

한편 샤오위는 더 이상 〈비밀〉을 연주하지 않기로 결심합니다. 상륜이 있는 미래와 현실의 괴리가 너무 고통스러웠기 때문입니다. 이런 상황을 전혀 모르는 상륜은 며칠째 학교에 나오지 않는 샤오위를 걱정하다가 결국 샤오위의 집에 무작정 찾아갑니다. 그런데 백발이 된 샤오위의 어머니는 일종의 치매 증상을 보이며, 20년 전 세상을 떠난 딸 샤오위가 마치 살아 있는 것처럼 이야기합니다. 샤오위가 세상을 떠난 것을 잊은 채 상륜에게 샤오위가 학교를 그만두었으니 앞으로 다신 찾아오지 말라고 하고요. 결국 상륜도 이때부터 더 이상 샤오위를 기다리지 않습니다. 이렇게 두 사람은 만나지 못한 채 각자의 세상에서 각자의 삶을 살아갑니다.

5개월의 시간이 지난 후 드디어 고등학교 졸업식 날이 되었습니다. 샤오위는 아침 일찍 집으로 찾아온 담임 선생님의 손에 이끌려 학교에 가고요. 상륜은 학교 오케스트라와 기념 협연 무대에 올랐습니다. 둘은 20년의 시차를 두고 각자의 졸업식에 참석했습니다. 그때 무대 위에서 연주하던 상륜의 시선에 샤오위가 들어옵니다. 샤오위가 졸업식에서 빠져나와 〈비밀〉을 연주하고 그리운 상륜을 만나러 온 거죠. 그러나 작은 오해를 한 샤

오위는 자신의 세계로 돌아가버립니다. 샤오위가 보이지 않자 상륜은 바로 샤오위의 집으로 달려가고, 결국 자신의 아버지가 샤오위의 담임 교사였다는 사실부터 〈비밀〉 악보에 대해 샤오위가 털어놓았던 고민까지 알아냅니다. 그리고 바로 학교로 향하죠. 이제 샤오위를 만날 방법을 찾았으니까요.

하지만 졸업식 이후 연습실은 바로 철거 공사가 시작되었습니다. 상륜은 위험을 무릅쓰고 건물 철거 작업이 시작된 연습실 건물로 숨어 들어갑니다. 목숨을 걸고서라도 샤오위를 만날 수 있는 유일한 방법, 연습실의 오래된 피아노로 〈비밀〉을 연주하기 위해서지요. 여러 위기를 모면하며 상륜은 가까스로 연습실에 도착해 건반에 손을 올립니다. 상륜은 〈비밀〉의 악보를 본 적이 없지만 이미 샤오위에게 배운 적이 있었는데요. 아마 샤오위는 이런 날을 대비해 상륜에게 자신을 찾아올 마법의 선율을 알려주었던 모양입니다. 피투성이가 된 교복 차림의 상륜은 마법의 선율을 외워 끝까지 연주합니다. 마지막 음이 끝나자마자 상륜의 눈앞에 샤오위가 나타납니다. 그렇게 상륜은 자신의 세계를 포기하고, 샤오위의 세계를 선택합니다. 그리고 둘은 함께 1979년 예술고등학교를 졸업합니다. 시공간을 넘나든 두 사람의 사랑 이야기가 비밀스러운 음악과 함께 흐르는 이 작품을 통해 자연스레 우리들의 추억 속 첫사랑을 슬쩍 꺼내어보는 것도 좋겠지요!

 영화 <파파로티>

파파로티

파파로티 님 외 **872,313명**이 좋아합니다

파파로티 "파바로티표 말고, 짜파게티표 말고, 이장호표 노래를 해!"

<파파로티>에서 이장호와 음악 선생 나상진의 대화 중

#파바로티 #짜파게티

#실화 #예술고등학교 #성악전공

#콩쿠르 #친구 #사제지간

클래식 하는 인간은 따로 있다 합니까?

정 작가의 진심+가상 인터뷰 이장호 편

정은주: 장호 군이 김천의 넓고 넓은 평야를 바라보며 노래할 때 참 편안해 보였어요. 물론 기교적, 음악적 면에서는 미완성의 상태였지만요. 보통의 성악 방식으로 하는 노래가 아니라는 느낌도 받았어요.

이장호: 제가 서툰 부분도 많지요. 하지만 전 노래할 때 가장 신나요. 지금도 그 마음은 변함없고요. 당장 앞으로 어떻게 살아갈지 모르겠지만, 계속 노래하고 싶어요. 그뿐이에요.

정은주: 누구나 살아가며 힘든 시기를 지나잖아요. 하지만 장호 군의 경우 어린 시절부터 힘든 일을 겪었고요. 어쩌면 그 외롭던 순간들이 모여 장호 군의 노래를 더 특별하게 만든 건지도 모르겠단 생각이 들었어요. 그리고 모든 사람이 학창 시절에 나상진 선생님 같은 분을 만날 수는 없잖아요. 그 또한 장호 군에게 찾아간 행운이겠죠.

이장호: 정말 제가 나상진 선생님을 만나지 못했다면 절대 일어날 수 없는 일이었어요. 예술고등학교에 다니면서 성악을 공부할 수 있을 거라는 생각은 해본 적도 없으니까요. 제게 절대 일어날 수 없는 일들이 기적처럼 일어났어요. 아직도 꿈만 같아요.

정은주: 음악은 우리를 바꾸는 어떤 힘을 갖고 있는 것 같아요. 아름다운 음악을 듣는 사람과 그 음악을 세상에 소개하는 사람 모두가 느끼는 일이죠.

이장호: 맞아요. 저도 음악의 놀라운 힘을 매일 느껴요. 노래를 할 때만큼은 모든 아픔을 잊을 수 있다는 것이 제가 계속 노래하고 싶었던 이유라고 생각해요. 앞으로도 계속 무대에 올라 노래 부르는 사람으로 살아가겠습니다.

정은주: 장호 군의 마음 속 이야기들이 보다 더 많은 사람에게 노래를 통해 전해지기를 응원하겠습니다.

지난 2020년 1월 2일 첫 방송을 했던 TV조선의 음악 경연 프로그램 〈미스터 트롯〉은 코로나 팬데믹으로 힘겨워하는 많은 분에게 웃음과 눈물을 선사하며 큰 인기를 끌었습니다. 이 프로그램을 시청하지 않은 사람도 트로트 붐이 다시 일었다는 것을 체감할 수 있을 정도였고요. 저도 트로트를 좋아하지 않아서 처음에는 시큰둥했는데요. 경연 중반부에 이를 때쯤부터는 이번 경연에서는 어떤 노래를 들을 수 있을까 하는 마음으로 챙겨 보았습니다. 어떤 장르든 노래만큼 우리의 마음속을 간질이기 쉽고 또 편안하게 다독여주는 방법도 없다는 걸 느꼈던 기억이 납니다.

이 프로그램을 통해 얼굴을 알린 참가자들은 저마다의 특별한 사연도 공개했는데요. 오랜 세월 무명 가수로 어렵게 살았던 이야기, 어려운 가정 형편에서도 노래에 대한 희망을 잃지 않았던 이야기 등 시청자들의 눈물샘을 자극한 사연들이 많았습니다. 그중에서도 지난 2012년 개봉한 영화 〈파

파로티〉 속 주인공의 실제 모델로 알려진 참가자 김호중을 응원하는 분도 많았는데요. 부모의 이혼 후 외할머니 아래서 자란 김호중이 노래를 부르며 살게 되기까지의 여정은 말 그대로 한 편의 영화 같았거든요. 그 누구보다 간절했던 노래에 대한 사랑이 앞으로도 계속되길 바라봅니다.

턱시도 입고 노래 부르며 살 운명

성악가의 꿈을 포기하고 경북 김천예술고등학교의 음악 교사로 재직 중이던 나상진(한석규 분). 그는 어느 날 수상한 전학생 이장호(이제훈 분)를 지도하게 됩니다. 이장호는 성악에 엄청난 재능이 있다고 소문이 자자했는데요. 그는 학교에 등교할 때 교복도 갖춰 입지 않고 불량한 모습으로 나타나는 등, 눈에 띄는 행동들로 순식간에 김천예고의 유명 인사가 됩니다. 하지만 마치 건달과 다름없는 이장호의 모습에 나상진은 그를 외면하고 아예 성악을 가르칠 시도조차 하지 않습니다. 오랜 세월 학생들을 지도한 선생 입장에서 이장호는 가르칠 가치가 없다고 선을 그어버렸죠.

반면 이장호는 김천예고에 다니면 계속 노래를 부를 수 있을 줄 알았습니다. 무사히 고등학교 졸업도 할 수 있을 것이라는 희망도 가졌었죠. 그러나 음악 수업 시간에 노래 한 번 부를 기회조차 없다는 현실을 깨달은 후 더 이상 학교에 나오지 않습니다. 이 학교도 전에 다녔던 학교와 다르지 않다고 생각했으니까요.

사실 이장호의 편입학을 주도한 김천예고 교장은 이장호 학생에게 또 다른 계획을 갖고 있었습니다. 특별한 재능을 가진 이장호의 성악 실력을

나상진 선생을 통해 향상시키고, 국내 최고 권위의 음악 콩쿠르에서 대상을 타게 하는 것입니다. 그렇게 해서 존폐 위기에 처한 김천예고의 명성을 다시 끌어올리려는 것이었지요. 그런데 자신이 세운 큰 그림이 이장호의 무단결석과 나상진의 지도 거부로 이어지자 교장이 한 번 더 나섭니다. 나상진을 끈질기게 설득해 이장호의 노래를 들어보도록 하는데요. 하지만 어렵게 성사된 자리에서도 나상진과 이장호는 팽팽한 신경전을 벌입니다. 그러다 "깡패는 노래하면 안 됩니까? 클래식 하는 인간은 따로 있다 합니까?"라며 고래고래 소리치는 이장호에게 나상진은 차츰 마음의 문을 엽니다.

드디어 나상진은 자신의 집에 이장호를 데려갑니다. 그리고 긴장한 표정으로 낡은 업라이트 피아노 의자에 앉아, 처음으로 제대로 부르는 이장호의 노래를 기다립니다. 마찬가지로 어색한 표정의 이장호는 푸치니의 〈토스카〉 중 '별은 빛나건만'을 부르기 시작합니다. 그런데 나상진은 곡을 끝까지 듣지 않고 방을 뛰쳐나갑니다. 전혀 예상하지 못했던 이장호의 천재성을 발견한 것이죠. 이때부터 본격적으로 또 적극적으로 나상진은 이장호를 지도합니다. 성악 선생으로의 역할뿐만 아니라 때로는 친구처럼, 아버지처럼 제자 이장호와 음악적 우정을 쌓아갑니다.

깡패의 노래

이제 이장호는 낮에는 학교에서 노래를 배우고, 밤에는 유흥업소 관리를 하며 언제 폭탄이 터질지 모르는 아슬아슬한 일상을 살아갑니다. 나상진은 그런 이장호에게 사람답게 살아야 한다고 말하고, 이장호 또한 나상

진의 말에 고개를 끄덕입니다. 그리고 조금씩 건달의 세계에서 빠져나오려고 하지만, 건달 두목은 이장호를 쉽게 풀어주지 않습니다. 오히려 노래를 그만두라고 협박하고요. 이를 눈치챈 나상진은 직접 건달 두목을 찾아가 자신의 발목을 잘라 가도 좋으니 이장호를 조직에서 내보내달라고 애원합니다. 아끼는 제자의 재능을 썩히게 둘 수 없어 할 수 있는 모든 노력을 쏟아붓는 참된 스승의 모습이 절절히 묻어나는 명장면입니다.

나상진의 눈물겨운 노력으로 건달 조직에서 나온 이장호는 본격적으로 음악 공부에 몰두합니다. 그러다 국내 최고 권위의 세종 콩쿠르 준비를 시작하는데요. 콩쿠르 참가곡으로 푸치니 〈투란도트〉 중 '아무도 잠들지 말라'를 선택합니다. 이 곡은 나상진과 이장호에게 아픔과 희망이 동시에 담긴 작품이었는데요. 나상진은 젊은 시절 이 곡을 부르며 이탈리아 오페라 극장에 데뷔할 예정이었습니다. 하지만 갑자기 성대에 문제가 생겨 데뷔와 성악가의 삶을 동시에 포기하고 귀국해야 했습니다. 이탈리아에서 전문 성악가로 활동할 수 있었던 그가 모든 것을 내려놓아야 했던 아픈 추억이 담긴 노래고요. 이장호에게도 깊은 사연이 있습니다. 부모의 이혼 후 그를 돌봐주던 외할머니마저 돌아가시고, 반드시 성악가가 되겠다는 목표를 가졌을 때 가장 먼저 독학으로 연습한 곡이었거든요. 두 사람 모두에게 특별한 이 노래를 그들은 열심히 힘을 모아 부르고 또 부릅니다.

매일같이 눈부신 성과를 보이며 콩쿠르를 준비한 두 사람에게 위기가 찾아옵니다. 콩쿠르 경연장에 가던 이장호가 건달들에게 폭행을 당한 것입니다. 이장호는 나상진에게 배운 대로, 사람답게 살기 위해 주먹을 휘두르지 않습니다. 그저 일방적으로 얻어맞고 땅에 드러누워 울기만 했죠. 결국

이장호는 이 일로 콩쿠르 참가도 할 수 없게 됩니다. 그동안의 눈물겨운 노력이 한순간에 물거품이 된 상황에서, 나상진은 단호한 선택을 합니다. 이장호를 이탈리아로 유학 보내는 것이죠. 김천이라는 작은 마을을 벗어나 세계를 향해 노래하라면서요. "턱시도 입고 노래하는 것이 네 운명이야!" 이장호는 그렇게 이탈리아 유학을 떠났고, 귀국 후 성공한 테너가 되어 고국에서 연주회를 여는 장면으로 이 영화는 막을 내립니다.

참, 이 영화의 제목 〈파파로티〉는 성악가 루치아노 파바로티의 이름을 잘못 알고 있었던 극 중 이장호의 한마디에서 시작되었습니다. 이런 대사도 나오죠. "파바로티표 말고, 짜파게티표 말고, 이장호표 노래를 해!" 영화 속 음악 교사 나상진과 이장호의 모습은 언제 떠올려도 가슴 진한 감동이 남을 것 같습니다. 그들의 모습을 통해 우리의 학창 시절 고마웠던 선생님들을 떠올려보는 것도 좋겠지요. 지금은 까마득하지만 분명 소중했던 어린 시절의 꿈들도 함께요.

영화 〈플로렌스〉

Florence Foster Jenkins

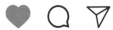 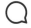 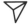

Florence Foster Jenkins 님 외 **94,533**명이 좋아합니다

Florence Foster Jenkins "그 누구도 내가 노래를 안 했다고는 못할 거예요."

〈플로렌스〉에서 플로렌스와 그의 남편 베이필드의 대화 중

#20세기미국 #뉴욕

#콜로라투라소프라노 #아마추어음악가

#성악가 #오페라 #예술후원회

살아 있는 모든 시간 노래하리

정 작가의 진심+가상 인터뷰 플로렌스 포스터 젠킨스 편

젠킨스: 음악은 내 인생입니다. 힘든 날도 행복한 날도 음악을 잊었던 적이 없거든요.

정은주: 젠킨스 선생님이 얼마나 음악을 사랑했는지 느껴집니다. 언제나 음악가들을 아낌없이 후원하셨잖아요. 아무리 돈이 많아도 음악을 소중하게 생각하지 않으면 할 수 없는 일이니까요. 또 직접 무대에 올라 노래하던 모습까지도요.

젠킨스: 내가 직접 노래 부르는 일은 차라리 하지 말걸 그랬나 봐요. 그것 때문에 사랑하는 내 남편, 내 친구들을 곤란하게 했거든요.

정은주: 이 세상 그 누구도 선생님을 비난할 자격은 없다고 생각해요. 오히려 다른 사람의 순수한 마음을 유치하다고 비웃는 사람들 스스로가 창피하단 걸 알아야 하겠죠.

젠킨스: 내 남편도 그런 말을 종종 해줬지요. 그래요. 난 무대에 올라 노래할 때 정말 기뻐요. 피아니스트가 되었다면 어땠을까요? 그래도 좋았을 거예요. 노래할 때, 그 순간의 기쁨은 제가 살며 느낀 여러 행복과 비교할 수 없을 만큼 좋아요. 죽는 날까지 노래하고 싶어요.

정은주: 선생님 노래의 작은 흠들은 진실한 마음의 노래를 이길 수 없다는 선생님 남편의 말씀이 참 멋지다고 생각했어요. 음악을 정말 사랑하는 한 사람으로서 예술가들을 위해 선생님이 건넨 마음처럼요.

젠킨스: 고마워요. 음악은 언제나 우리 모두를 기다리고 있는 선물 같은 존재예요. 내가 어떠한 상황에 처해 있더라도 음악은 한결같았죠. 여러분에게도 그 기쁨이 이어지기를 바라요.

콜로라투라 소프라노 플로렌스

20세기 초 미국의 백만장자 중 한 명인 플로렌스 포스터 젠킨스. 그는 음악 애호가이자 아마추어 소프라노였습니다. 그는 사람들에게 자신을 소개할 때 콜로라투라 소프라노라고 말하길 즐겼는데요. 보통 이런 경우 '부유한 삶을 살면서 성악의 재능도 뛰어난 사람이었나 보다'라고 생각하겠지만, 여기에는 다소 충격적인 반전이 있습니다. 그에게는 성악가가 될 만한 재능이 전혀 없었거든요. 그렇다면 그는 대체 왜 자신을 콜로라투라 소프라노라고 소개했던 걸까요?

지난 2016년 개봉한 영화 〈플로렌스〉는 보통의 예술가들과 전혀 다른 방식의 예술가로 살았던 사람, 누구보다 예술을 사랑했던 플로렌스의 삶을 담담하게 보여주는 작품입니다. 실제로 그는 어린 시절 피아니스트의 꿈을 키울 정도로 피아노 연주를 좋아했습니다. 물론 음악에 타고난 재능도 있었고요. 어린 시절 백악관에서 연주를 한 적이 있을 정도였습니다. 그러나 그의 아버지는 유럽 유학을 떠나 피아노 공부를 계속하고 싶어 하는 딸의

간절한 바람을 무시했습니다. 안정적인 배우자를 찾아 결혼할 나이에 유학, 그것도 음악을 배우러 집을 떠나는 일은 있을 수 없다고 생각했거든요.

피아노와 음악에 대한 열정을 꽃피울 수 없게 된 플로렌스는 유산을 주지 않겠다는 아버지의 경고를 무시하고 집을 뛰쳐나왔습니다. 허름한 동네에 집을 얻고 어린이들에게 피아노를 가르치며 몇 달을 살았는데요. 재벌집 막내딸처럼 살던 그가 수중에 돈 한 푼 없는 처량한 신세로 지내야 했지만, 훗날 그는 이 시기가 자신의 인생에서 가장 행복한 순간이었다고 지인들에게 말하곤 했습니다.

그러다 플로렌스는 부모가 소개한 의사와 결혼했습니다. 불행하게도 그는 나이 많은 남편을 통해 성병에 감염되었고, 이를 계기로 짧았던 결혼 생활을 끝내버렸습니다. 이때부터 그는 죽는 날까지 성병 후유증을 앓으며 평생 고통스러운 치료를 받아야 했습니다. 그나마 금전적인 어려움은 없었습니다. 어린 나이에 세상을 떠난 그의 형제들을 대신해 부모의 막대한 유산을 모두 물려받았거든요.

엉뚱하지만 사랑스러운 음악가

이 영화는 새하얀 날개를 달고 천사처럼 분장한 플로렌스(메릴 스트립 분)가 공중에서 무대로 내려오는 모습으로 시작합니다. 미국인이 사랑하는 전통 민요 〈오 수재나〉의 선율이 이 순간을 더욱 극적으로 만들어주죠. 객석의 청중들은 천사 분장을 한 플로렌스에게서 시선을 떼지 못하고요. 얼핏 보면 우스워 보이는 이 공연은 플로렌스가 음악 애호가들의 모임인 '베르

디 클럽' 창단 25주년을 기념해 연 자리였는데요. 공연을 마친 플로렌스는 그의 두 번째 남편이자 영국의 배우 출신인 세인트클레어 베이필드(휴 그랜트 분)와 함께 자신의 인생과 음악에 대해 눈물을 글썽이며 말합니다. "음악은 제 모든 인생이었습니다."

그는 뉴욕의 시모어 호텔 704호에 머물면서 음악가 후원 활동과 각종 파티 참석 등 여러 일정을 소화하며 지냅니다. 베이필드는 매니저로, 남편으로, 친구로 다양한 역할을 하며 지극정성 플로렌스의 곁을 지키고요. 아내의 병 수발과 여러 음악 활동을 돕는 베이필드는 아내를 무척 사랑하는 남자로 보입니다. 하지만 그는 아내가 잠든 시간에 젊은 여인과 불륜을 저지르는 두 얼굴을 갖고 있지요.

중년의 백만장자가 된 플로렌스는 어린 시절 사랑했던 음악을 다시 자신의 인생에 꺼냅니다. 슬프게도 그는 성병 합병증으로 손가락을 사용해야 하는 피아노 연주를 할 수 없었는데요. 다시 피아니스트의 꿈을 꾸는 대신 그는 프로 예술가들에게 아낌없는 후원을 시작합니다. 19세기 미국에서 활동하기 어려웠던 여성 음악가를 위한 오케스트라를 후원했고요. 베르디 클럽 등 부자들이 활동하며 교류하는 음악 사교 모임도 조직했습니다. 이러한 단체를 통해 예술계에 한 발 더 가까이 들어갈 수 있었고요. 음악회를 준비 중인 음악가들의 딱한 사정도 매번 들어주었습니다. 그는 예술가들에게 필요한 도움의 손길을 언제나 후하게 내밀었습니다.

그러던 중 플로렌스는 친한 사람들과의 모임에서 노래를 부르기 시작했습니다. 음치라 해도 좋을 정도로 형편없는 실력이었지만, 사람들은 그를 응원했습니다. 전문 성악가가 아닌 그의 노랫소리가 완벽할 수 없었던

것은 당연한 일이라고 여겼을 테니까요. 혹은 그러한 말이 그에게 상처가 될 거라 생각했을지도 모르고요. 영화 속 그가 노래하는 장면은 어쩌면 우스꽝스럽습니다. 처음에는 코미디 장르인가 하고 고개를 갸우뚱할 만큼이요. 하지만 음정도 박자도 못 맞추는 그의 엉망진창인 노래를 들을수록, 마음 한편이 쓸쓸해집니다. 그리고 영화 속 이야기들이 무르익을수록, 그가 진심으로 예술을 사랑하는 마음이 느껴집니다.

진실한 목소리보다 아름다운 음악은 없어

어느 날 플로렌스와 베이필드는 한 성악가의 공연을 보러 갑니다. 아름다운 성악가의 음성에 감동한 플로렌스는 남편에게 성악을 다시 배우고 싶다고 말하는데요. 아내가 하고 싶은 일이라면 무엇이든 실행하는 그의 남편은 바로 고개를 끄덕였고요. 거액의 레슨비로 섭외한 뉴욕 메트로폴리탄 오페라의 부지휘자가 플로렌스의 성악 레슨을 맡아주었습니다. 피아니스트 후보 중에서는 오직 한 명, 코스메 맥문(사이먼 헬버그 분)이 플로렌스의 마음을 사로잡았는데요. 코스메는 오디션에서 생상스의 〈백조〉를 연주했는데, 이 곡은 플로렌스가 아버지와 잠시 의절하고 허름한 아파트에 살며 아이들에게 피아노 레슨을 할 때 자주 연주하던 곡이었거든요. 플로렌스의 심금을 울릴 만했겠지요?

플로렌스는 타고난 음치이지만, 그 누구보다 노래에 진심이었습니다. 이런 그의 마음을 가장 잘 아는 남편은 플로렌스의 성악 레슨이 무사히 진행될 수 있도록 안간힘을 씁니다. 첫 성악 레슨 날, 레오 들리브의 오페라

〈라크메〉의 아리아 '종의 소리'를 연주하는 플로렌스를 보며 코스메는 경악을 금치 못합니다. 발음도 부정확하고 음정도 맞지 않고 전혀 성악으로 볼 수 없는 플로렌스의 노래에 성악 선생이 칭찬을 아끼지 않기 때문이었는데요. 사람들이 플로렌스를 둘러싸고 그의 노래 실력을 칭찬해주는 희한한 분위기 속에서 점점 코스메도 그들처럼 플로렌스의 노래 실력에 가짜 칭찬을 덧붙이기 시작합니다.

평생의 꿈 카네기 홀 데뷔

그렇게 성악 레슨을 열심히 받던 플로렌스는 돌연 카네기 홀에서 연주회를 개최하겠다고 선언했습니다. 그동안 열심히 성악 레슨을 받았으니, 이제 무대에 오르고 싶은 마음이 자연스레 들었겠죠. 물론 그는 이미 친한 사람들과의 모임에서 비공개 연주를 한 경험이 있었습니다. 그러나 뉴욕을 대표하는 카네기 홀의 무대에서 연주하는 것은 사적 모임에서의 연주와 전혀 다른 문제였기에 다들 난감해합니다. 그럼에도 플로렌스의 남편 베이필드는 카네기 홀 연주 준비를 시작합니다. 베이필드는 그 누구보다 카네기 홀 연주를 걱정하는 반주자 코스메에게 베토벤의 말처럼 플로렌스의 노래에 영혼이 담겼다면, 작은 흠은 문제가 안 될 거라며 거듭 안심시켰습니다.

베이필드가 카네기 홀 연주를 준비하며 가장 신경 쓴 부분은 플로렌스의 실력이 그대로 드러날 평론, 즉 '혹평'입니다. 이를 미리 막기 위해 그는 플로렌스의 노래 실력을 비웃지 않을 만한 사람들만 초대하고, 비판을 가할 사람들을 차단합니다. 이렇게 위태위태한 상황 속에서 드디어 플로렌스

의 카네기 홀 연주회가 시작되었습니다. 이 영광스러운 무대에서 플로렌스는 고도의 기교가 필요해 콜로라투라 소프라노만 소화할 수 있는 모차르트의 〈마술피리〉 중 '밤의 여왕'을 연주하기 시작했는데요. 어색한 실력으로 고도의 아리아를 열창하는 플로렌스. 음정도 박자도 맞지 않는 그의 노래가 카네기 홀에 울려 퍼졌습니다.

평생의 꿈이던 카네기 홀에서의 연주를 마친 기쁨을 누릴 새도 없이 플로렌스는 자신의 실력에 대한 비난을 감당해야 했습니다. 베이필드가 막으려 최선을 다했지만 결국 〈뉴욕포스트〉의 기자가 공연장에 입장했습니다. 바로 다음 날 아침 신문에 플로렌스의 노래 실력에 대한 혹평이 실렸고요. 그 기자는 그동안 플로렌스를 둘러싼 모든 사람이 숨겨왔던 사실을 세상에 밝혔습니다. 실제 플로렌스는 자신의 실력이 훌륭하지 않다는 것을 알고 있었다고 전해져요. 안타깝게도 이 사건으로 그는 정신적 충격을 받아 쓰러졌고, 공연을 마친 지 정확히 30일 후에 세상을 떠났습니다.

플로렌스에게 성악가가 되기 위해 제대로 노력할 기회가 있었다면 어땠을까요? 성악가로 활동하려면 더욱 열심히 노력해야 발전할 수 있다는 말, 대중 앞에 설 준비가 전혀 안 되어 있다는 말을 솔직하게 건넬 누군가가 곁에 있었더라면 어쩌면 플로렌스는 멋진 실력을 뽐내는 성악가가 되었을지도 모릅니다. 그가 직접 무대에 서는 연주자가 아니라 음악 후원가의 역할에 충실했다면 어땠을까 하는 아쉬움도 들고요. 영화에서, 또 실제로 그가 남편 베이필드에게 남긴 마지막 말을 소개합니다. "모두가 내가 노래를 못한다고 비웃어도, 누구도 내가 노래를 안 했다곤 못 할 거예요." 평생 예술을 사랑했던 그의 순수한 노랫소리, 우리들의 마음속에서 영원히 울려 퍼지길 바라봅니다.

 영화 <그린 북>

Green Book

Green Book 님 외 **51,473**명이 좋아합니다

Green Book "난 브람스, 쇼팽, 베토벤을 연주하고 싶었어요. 하지만 백인들은 클래식 음악을 연주하는 흑인을 상상하지도 않았어요."

〈그린 북〉에서 돈 셜리 박사와 토니 발레롱가의 대화 중

#짐크로법 #인종차별 #평등한분리

#백인 #흑인 #유색인종

#흑인클래식연주자 #미국남부 #켄터키치킨

우리 모두 소중한 단 하나의 존재

정 작가의 진심+가상 인터뷰 돈 셜리 박사, 토니 발레롱가 편

정은주: 첫 만남부터 서로를 못 믿고 또 싫어하셨던 두 분이 이렇게 친한 친구로 지내는 모습, 정말 한 편의 영화 같습니다.

돈 셜리 박사: 그렇습니다. 우리는 모든 면에서 정반대의 성향을 갖고 있으니까요. 남부 투어 여행이 아니었다면 결코 우리는 친구가 될 수 없었을 거예요.

토니 발레롱가: 우리는 켄터키 프라이드치킨을 맨손으로 먹으며 가까워졌어요. 나야 늘 그렇게 프라이드치킨을 먹으며 살았지만요. 돈 셜리 박사는 나를 만나고 태어나 처음으로 어떤 일탈을 했었던 것 같아요. 친구라는 관계는 그런 기쁨을 함께하며 더 깊어지기도 하지요.

돈 셜리 박사: 달리는 차에서 켄터키 프라이드치킨을 씻지도 않은 손으로 먹다니. 지금 생각해도 내가 도전할 수 있는 일이 아니었어요. 그래도 토니를 만나 참 행복했어요. 나의 외로움 어딘가를 채워준 친구니까요.

정은주: 짐 크로 법으로 인해 '평등한 분리'라는 역설이 만연하던 시기를 살아내셨잖아요. 어떻게 흑인들을 그렇게 차별할 수 있었을까요. 당시 수많은 흑인이 흘렸을 눈물을 생각하면 지금도 가슴이 아픕니다. 특히나

돈 셜리 박사께서는 클래식 음악을 연주하는 일을 그렇게 바라고 좋아하셨지만 연주하고 싶은 곡도 마음대로 연주하지 못한 채 지내셨잖아요.

토니 발레롱가: 우리는 모두 같은 사람이고 소중한 존재인데 말이죠. 그 시절 흑인 탄압의 역사는 정말 아쉬워요. 그리고 이 세상에 쇼팽을 돈 셜리처럼 연주하는 사람은 결코 없을 겁니다. 난 믿어요. 돈 셜리 박사의 연주를 처음 들은 날부터 사실 난 그를 좋아했어요. 진심이에요.

돈 셜리 박사: 그때 내가 그렇게 쇼팽을 좋아한다고 말할 때는 시큰둥했었잖아요. 내 연주를 듣고도 별 반응 없었고요. 하지만 속으로는 반했던 거군요!

토니 발레롱가: 난 말한 줄 알았어요. 닥터 셜리. 내가 당신 연주를 얼마나 좋아하는지 모를 거예요. 피부색 때문에 연주도 마음대로 하지 못한다니. 그 점이 친구이자 팬으로 참 아쉽고 미안해요.

돈 셜리 박사: 난 충분한 행운 속에 살았어요. 관객들 앞에서 매번 클래식 음악가들의 작품을 연주할 수는 없었지만, 그 자리를 채운 음악들이 있었기에 나의 음악의 길이 계속 이어질 수 있었지요. 내 음악을 좋아해줘서 고마워요. 그거면 충분해요.

정은주: 피부색도 국적도 우리의 마음을 나눌 순 없지요. 두 분의 우정과 음악에 대한 사랑 아름답게 남길 바라겠습니다.

평등한 분리

'백인이 쓰는 화장실을 함께 쓸 수 없다', '백인이 이용하는 식당에서

음식을 먹을 수 없다', '백인이 이용하는 호텔과 주유소와 미용실을 이용할 수 없다', '일몰 후 외출할 수 없다', '흑인은 투표할 수 없다', '백인과 흑인은 같은 학교에 다닐 수 없다', '백인 운전자가 운전하는 자동차 앞으로 흑인 운전자가 운전하는 자동차가 차선 변경을 할 수 없다'. 지금의 시선으로는 무척 당혹스러운 앞의 항목들은 1876년부터 1965년까지 미국 남부에서 시행된 짐 크로 법의 일부입니다.

흑인과 백인을 평등하게 분리하려 한다는 역설적인 이 법은 불과 100년 전 미국 남부뿐만 아니라 미 전역에서 시행된, 일종의 합법을 가장한 차별입니다. 당시 흑인들은 앞에 소개한 조항 외에도 셀 수 없이 많은 제약 속에 갇혀 살았습니다. 이 모든 차별은 단지 그들의 피부색이 백인과 다르다는 것 때문에 일어난 일이었습니다. 이러한 사회적 분위기로 인해 당시 미국 클래식 음악계에서도 흑인 연주자가 활동하거나 백인 연주자와 함께 연주하는 일은 상상할 수도 없는 일이었습니다.

짐 크로 법이 폐지된 지 약 60년이 흐른 지금은 어떤가요. 그 시절의 무자비한 차별은 사라졌을지 모르겠습니다. 하지만 지구 곳곳에 여전히 인종 차별이 남아 있습니다. 사람이 사람을 차별하는 것은 절대 정당화될 수 없습니다. 우리 모두가 소중한 존재라는 점을 결코 잊지 말아야 할 이유입니다.

자동차로 여행하는 흑인을 위한 여행 가이드북

짐 크로 법이 성행했던 1936년, 뉴욕에서 아주 특별한 책이 발행되었습니다. 뉴욕의 우체국 소속 우편배달부로 일하던 흑인 빅토르 위고 그린

이 쓴 《자동차로 여행하는 흑인을 위한 그린 북》이라는 책인데요. 이 책은 당시 미국에서 흑인들이 어떠한 방식으로 백인과 분리되어 살아야 했는지를 생생하게 들여다볼 수 있는 가이드북입니다.

　책 속에는 흑인들이 자동차로 여행할 때 이용할 수 있는 호텔, 식당, 주유소, 미용실, 화장실, 도로, 나이트클럽, 카페 등에 대한 유용한 정보가 실려 있습니다. 16페이지 분량의 초판은 뉴욕 중심의 정보를 담았고요. 이 가이드북은 출간 후 절판될 때까지 약 30년간 거의 매년 발행되었으며, 미국 전역부터 캐나다, 멕시코 등까지 차츰 소개 영역을 넓혔습니다. 점점 인기를 얻자 광고도 받을 수 있었는데요. 광고비를 낸 업체는 굵은 글씨로 소개되거나 별표를 받기도 했습니다. 절판될 즈음에는 광고 지면을 포함해 약 80페이지 분량으로 폭넓은 정보를 소개했습니다.

　이 가이드북의 흥미로운 점 중 하나는 이처럼 인기가 많고 유용했던 이 책이 아프리카계 미국인 공동체 밖에서는 거의 알려지지 않았다는 것입니다. 이 책의 존재가 백인 사회에 알려질 경우 불이익을 받을 수 있다는 우려 때문이었겠지요. 이 책은 짐 크로 법 폐지 이후 발행이 중단되었지만, 21세기에 들어 귀한 자료로 주목받고 있습니다. 그리고 그 가치를 인정받아 지금도 세계의 각종 경매에서 상당한 액수를 기록하며 판매되고 있습니다.

천재 피아니스트이지만 흑인입니다

　영화 〈그린 북〉은 《자동차로 여행하는 흑인을 위한 그린 북》에서 영감

을 받아 만든 영화로, 미국에서 흑인들이 '합법적인' 차별 속에서 어떻게 살아갔는지를 재미있게 또 담담하게 그린 작품입니다. 피터 패럴리 감독은 1960년대 미국에서 벌어졌던 흑인 차별을 이 책과 실존했던 흑인 피아니스트 돈 셜리, 그가 고용했던 이탈리아 이민자 출신의 운전기사 토니 발레롱가의 이야기를 섞어 마치 한 편의 다큐멘터리 영화처럼 만들었습니다.

학대와 다르지 않은 차별을 오랜 세월 참아야 했던 흑인들에 대한 미안함 때문이었을까요. 이 영화는 지난 2018년 개봉해서 전 세계에서 주목을 받고, 제43회 토론토 국제영화제 관객상, 제76회 골든 글로브 3관왕에 제91회 아카데미 시상식 작품상, 각본상, 남우조연상까지 휩쓸었습니다. 하지만 돈 셜리와 토니 발레롱가의 후손들은 제작 초기 영화 내용에 대해 서로 다른 입장을 보였는데요. 돈 셜리 측은 영화 내용이 사실과 다르다고 했고요. 토니 발레롱가 측은 둘의 우정은 사실이었다고 주장했습니다. 이러한 갈등 속에서 토니 발레롱가의 아들이자 미국의 배우 겸 작가 닉 발레롱가가 이 영화의 대본을 썼는데요. 복잡한 이유로 이 영화는 실화를 바탕으로 한 영화가 아니라 실화에서 영감을 얻은 영화라고 소개할 수밖에 없었습니다.

미국 남부로 떠난 이유

1962년의 미국 뉴욕은 인종 차별이 만연한 동시에 흑인 인권 운동이 활발하던 곳이었습니다. 뉴욕 최고의 나이트클럽 '코파카바나'에서 일하던 토니 발레롱가(비고 모텐슨 분)는 어느 날 나이트클럽이 몇 달간 영업할 수

없다는 사실을 통보받습니다. 그는 생계를 위해 여러 아르바이트를 찾던 중 흑인 피아니스트 돈 셜리(마허샬라 알리 분)의 미국 남부 투어 연주회에 동반할 운전기사 면접을 보게 됩니다. 하지만 두 달이 넘는 기간 동안 가족과 떨어져 지내야 한다는 조건 때문에 토니는 망설입니다. 그래서 셜리 박사에게 주급 125달러를 주면 하겠다고 큰소리를 치는데, 사실 토니는 그럴 마음이 없었습니다. 집을 떠나는 일 대신 핫도그 빨리 먹기 대회에 참가해 생활비를 벌어볼 계획을 세웠거든요.

영화 속 돈 셜리 박사는 뉴욕 카네기 홀의 최상위층에 살고 있는 성공한 콘서트 피아니스트입니다. 값비싼 물건들이 가득한 집에서 토니의 표현처럼 '밀림의 왕' 같은 전통 복장을 입은 채 혼자 살고 있습니다. 남부러울 것 없어 보이는 셜리 박사는 사실 자신이 흑인이라는 이유 때문에 미국 남부 지역으로의 연주 여행을 두려워하고 있습니다. 당시로서는 당연한 일이었지요. 게다가 이 연주 여행은 두 명의 백인 연주자와 함께 하는 공연인데, 그들과 셜리 박사는 자동차 한 대에 같이 탈 수도 없었습니다. 하지만 오히려 이런 점 때문에 셜리 박사는 미국 남부 연주 여행을 성공적으로 마치고 싶은 마음도 큽니다. 흑인들의 인권 신장을 위해서요.

여러 고민 끝에 셜리 박사는 면접에서 가장 마음에 들었던 토니에게 운전기사 자리를 제안합니다. 미국 남부 연주 여행을 무사히 마칠 수 있도록 돕는다면, 상당히 큰 액수지만 토니가 제시한 금액을 지급하겠다고요. 또 셜리 박사는 토니의 아내 돌로레스(린다 카델리니 분)에게 남편을 두 달 넘게 빌려줄 수 있는지 묻습니다. 당황한 돌로레스는 괜찮다고 대답하고요. 이렇게 어딘가 어울리지 않는 두 사람이 남부 지역 자동차 여행길에 오릅

니다. 크리스마스이브에 각자의 집으로 무사히 돌아가길 바라면서요.

어려움 속에서 피어난 우정

　예상대로 흑인에게 미국 남부 여행은 쉽지 않았습니다. 셜리 박사를 초청한 백인 부자들은 값비싼 스타인웨이 그랜드 피아노를 준비하지만, 박사가 자신의 집에서 화장실을 사용하지 못하게 합니다. 또 셜리 박사는 호텔 레스토랑에서 백인 손님들과 같은 공간에서 식사를 할 수 없습니다. 잠을 잘 때는 흑인 전용 숙소에서만 묵어야 했고요. 셜리 박사와 여행을 함께하며 그에게 쏟아지는 비난과 조롱을 목격한 토니는 더 이상 참지 못하고, 박사의 편이 되어 흑인을 향한 공격을 막으려 합니다.

　이런 토니의 변화에 셜리 박사도 마음을 엽니다. 집에 두고 온 아내에게 서툰 연애편지를 쓰는 토니에게 셜리 박사는 마치 한 편의 시와 같은 구절을 불러줍니다. 틀린 맞춤법도 교정해주고요. 이렇게 두 사람은 친해집니다. 그러다 도착한 남부 한 도시의 공연장에서 토니가 폭발하는 사건이 생기는데요. 셜리 박사가 먼지와 쓰레기가 잔뜩 쌓인 그랜드 피아노로 연주해야 할 위기에 처했거든요. 화가 난 토니는 공연장 관계자를 협박해 계약 조건대로 스타인웨이 그랜드 피아노를 가져다놓게 만듭니다. 연주를 마치고 다른 도시로 이동할 땐, 일몰 후 흑인이 차에 탔다는 이유로 지역 파출소에 수감되는 바람에 셜리 박사가 가깝게 지내던 주지사에게 전화를 걸어 상황을 해결하기도 합니다.

　이 영화에 등장하는 모든 상황은 실제로 흑인들이 겪어야 했던 시련입

니다. 그렇기에 더욱더 안타깝고 마음이 아픕니다. 이루 말할 수 없는 숱한 어려움을 함께 해결한 두 사람은 눈이 펑펑 내리는 도로를 가로질러 크리스마스이브 뉴욕에 도착합니다. 그동안은 토니가 도맡아 운전했지만 집으로 돌아가는 길에는 셜리 박사가 운전대를 잡습니다. 미국의 성공한 흑인 피아니스트와 이탈리아에서 온 이민 노동자의 벽을 허문 채로요. 둘은 이제 속 깊은 마음을 나누는 친구가 되었고, 뉴욕에 도착해 가족들과 함께 크리스마스의 기쁨을 즐깁니다. 세상의 편견에 조용히 혹은 시끄럽게 맞서 싸웠던 두 사람의 가슴 뭉클한 우정에 박수를 보냅니다.

 영화 <피아니스트의 마지막 인터뷰>

CODA

CODA 님 외 **45,233**명이 좋아합니다

CODA "10대에 슈만이 없었다면 난 지금까지 살아 있지 못했을 겁니다. 물론 지금은 바흐와 베토벤의 축복으로 매일 살고 있지만요."
〈피아니스트의 마지막 인터뷰〉에서 헨리 콜과 헬렌 모리슨의 대화 중

#인터뷰 #트라우마 #극복

#사랑 #이별 #연주여행

#매니지먼트

내 삶의 코다를 연주하다

정 작가의 진심+가상 인터뷰 헨리 콜 편

정은주: 사랑하는 사람을 다시 만날 수 없는 슬픔을 겪으셨지요. 그 후로 연주 활동을 중단하셨고요.

헨리 콜: 아내가 세상을 떠난 후에 허무함이 나를 찾아왔던 것 같습니다. 내가 피아니스트로 살아갈 수 있었던 것은 아내가 곁에 있었기 때문이니까요. 아내가 없는 세상을 받아들이고 싶지 않았어요. 그 어떤 것도 중요하지 않다고 느꼈습니다.

정은주: 언제나 선생님의 곁에서 연주를 들어주던 분과 더 이상 함께할 수 없다는 슬픔은 그 무엇에도 비할 수 없으셨겠지요. 이런 상황에서도 선생님의 복귀를 기다리는 청중을 위해 용기를 내신 일은 정말 잘하신 것 같습니다.

헨리 콜: 한 번은 넘어야 할 문제라고 생각했어요. 무대 공포증은 피아니스트뿐만 아니라 대중 앞에 서야 하는 모든 사람에게 찾아올 수 있는 증상이거든요. 단 한 번도 무대에서 연주하는 일을 두려워한 적이 없었기에 이런 상황을 받아들이기가 어려웠지만요.

정은주: 그날 대기실에서 헬렌 모리슨 기자를 만나셨잖아요. 어쩌면 그

분이 선생님의 슬럼프가 끝나게 돕고, 다시 세상 밖으로 나오게 만들 분일 지도 모른다고 느꼈어요.

헨리 콜: 맞아요. 처음에는 그저 인터뷰를 위해 만난 기자였는데, 어느 순간 내 삶에 따듯한 감정을 불어넣어주기 시작했죠. 청중이 내 연주를 들어주는 것도 무척 중요하지만 가까이에서 연주를 함께 들어줄 사람도 필요했거든요. 내 연습 소리를 들어주던 아내의 자리에 헬렌이 찾아온 거죠.

정은주: 사실 전 피아니스트와 기자가 인터뷰를 위해 만나 사랑에 빠진 이야기를 상상했었어요.

헨리 콜: 쑥스럽군요. 하지만 사랑만으로는 안 될 일이 많은 게 우리들 삶이기도 하지요. 헬렌과 이대로 함께할 수 없다는 생각에 밀어내려고 애썼어요. 물론 실패로 돌아갔지만요.

정은주: 예술도 음악도 우리들의 마음속 사랑이 없다면 이룰 수 없는 꿈이 아닐까 싶습니다. 앞으로도 사랑이 가득한 연주 활동을 하시길 바라겠습니다.

만약 다시 살아갈 수 있다면

평생 한 가지 일을 하며 살아간다는 것, 생각보다 어려운 일입니다. 특히 요즘처럼 평생직장이라는 개념이 희미해지고 있는 때에는 더더욱 그렇지요. 물론 평생 한곳에서 일하든 그렇지 않든, 중요한 것은 자신의 직업을 아끼고 소중하게 생각하는 마음이지만요. 콘서트 피아니스트로 살던 한 남자의 가슴 아픈 이야기가 아름다운 피아노 선율과 어우러진 영화, 클로드

라 롱드 감독의 〈피아니스트의 마지막 인터뷰〉[2019]. 그 누구보다 자신의 직업을 사랑했기 때문에 고통스러워했던 남자의 이야기가 무척 가슴 아프게 그려진 작품입니다. 개봉 당시 일흔아홉이었던 노장 배우 패트릭 스튜어트 경이 극 중 평생 콘서트 피아니스트로 살아온 '헨리 콜'의 내면을 완벽히 연주했습니다.

콘서트 피아니스트가 주인공인 영화답게 영화 속에서 바흐, 베토벤, 슈만, 쇼팽, 리스트 등 서양 음악사의 주옥같은 27곡의 피아노 작품을 감상할 수 있습니다. 영화 속의 모든 피아노 작품은 우크라이나의 피아니스트 세르히 살로프가 연주했습니다. 그가 연주한 피아노 선율은 인생의 마지막을 향하는 한 남자의 눈물과 함께 흘러갑니다.

이 영화의 원제는 〈코다Coda〉입니다. 이탈리아어로 꼬리 부분을 뜻하는 코다는 보통 서양 음악 작곡 양식에서 마지막 부분을 뜻합니다. 흔히 곡의 앞부분에 등장했던 주제 선율이나 형식 등이 곡의 말미에 다시 한 번 변형되어 등장할 때 코다가 시작된다고 이해하면 되는데요. 코다가 시작되면 곡이 거의 끝나간다는 표시이기도 합니다. 감독은 헨리 콜의 인생 후반부가 마치 코다처럼 끝을 향해 처음과 같이 연주되고 있다는 것을 보여주기 위해 영화의 제목을 코다로 지었던 건 아닐까요?

모든 것을 잃은 남자

영화의 첫 장면은 독일의 철학자 니체가 《우상의 황혼》에 쓴 유명한 문장으로 시작합니다. "음악이 없는 삶은 오류일지도 모른다." 이어지는 장면

에서 꽉 찬 객석을 바라보며 그랜드 피아노에 앉아 베토벤을 연주하던 헨리 콜은 연주 도중 걷잡을 수 없는 공포를 느낍니다. 식은땀이 온몸을 적시는 와중에도 그는 곡을 끝까지 연주하지요. 아슬아슬한 연주가 계속되며 불안한 분위기가 내려앉습니다. 금방이라도 도망가버릴 것 같은 헨리의 표정이 무척 슬퍼 보이기도 하고요. 끝내 오른손 부분의 악보를 제대로 마무리하지 못한 채 연주를 마친 헨리 콜은 무대 밖으로 뛰어나갑니다. 세계적인 노장 피아니스트가 숨을 고르며 불안해하는 모습에서 느껴지는 것은 오로지 아픔뿐입니다.

이날 무대는 아내의 죽음 이후 3년간 무대에 오르지 않았던 헨리 콜이 무대 공포증을 참아내며 어렵게 오른 자리였습니다. 하지만 그는 이 증상을 완전히 이겨낸 것이 아니었어요. 무대 위에서 연주를 하던 도중 악보를 까먹고 다시 연주하거나, 결국 다음 곡 연주를 포기하고 맙니다.

이날 이후 헨리에게 〈뉴요커〉의 기자 헬렌 모리슨(케이티 홈즈 분)이 찾아옵니다. 그리고 따뜻한 마음을 가진 헬렌을 통해 헨리는 다시 한 번 피아니스트로 무대에 설 자신감과 삶을 살아갈 용기를 얻습니다.

사실 헬렌은 이미 헨리를 만난 적이 있었습니다. 15년 전 헬렌이 콩쿠르에 떨어졌을 때 헨리가 위로해주었고, 그날 이후 헬렌의 마음속에 헨리에 대한 동경이 싹텄던 것이죠. 헬렌은 그 사건을 통해 자신의 인생이 바뀌었다고 고백하는데요. 이런 추억의 연결고리 때문일까요. 헬렌은 헨리에게 정식으로 인터뷰 요청을 합니다. 하지만 헨리는 냉정하게 거절했어요. 헬렌은 헨리에게 꽃다발을 보내고, "지나가다 들렀어요"라는 싱거운 농담과 함께 헨리를 찾아가기도 합니다. 이런 헬렌의 노력에 헨리도 결국 마음

을 열고 인터뷰를 결심합니다. 이렇게 두 사람은 피아니스트와 기자로 다시 만납니다. 뉴욕 센트럴파크의 작은 벤치에 앉아서, 자전거를 타면서, 그리고 남프랑스의 작은 집에서 함께 음식을 만들어 먹으면서 길고 긴 인터뷰를 이어갑니다.

헨리는 헬렌에게 자신의 속마음을 들려줍니다. 어린 시절의 슬픔부터 아내를 잃은 고통까지, 그가 겪었던 시간을 있는 그대로 털어놓습니다. "10대에 슈만이 없었다면 난 지금까지 살아 있지 못했을 겁니다. 물론 지금은 바흐와 베토벤의 축복으로 매일 살고 있지만요"라고 말하는 헨리의 모습을 헬렌은 알 듯 말 듯한 표정으로 바라봅니다.

사랑의 발견

자주 보면 정든다는 말처럼, 인터뷰를 위해 만남을 이어가던 그들 사이에 애틋하고 수줍은 사랑 이야기가 펼쳐집니다. 헬렌이 헨리에게 사랑한다고 고백하거든요. 하지만 둘의 관계가 어떻게 진행되는지에 대해서는 영화가 끝날 때까지 나오지 않습니다. 헨리가 홀로 스위스의 질바플라나에 머물며 헬렌이 거닐던 길을 걷는 장면으로 이어질 뿐인데요. 마치 결국 두 사람이 헤어졌음을 암시하는 듯하죠. 헨리는 헬렌이 15년 전 콩쿠르에 탈락한 후 마음의 위안을 얻었던 스위스 질스마리아를 찾아가 혼자만의 시간을 갖습니다. 그리고 매니저에게 전화를 걸어 앞으로 무대에 올라 연주하지 않겠다고 선언합니다.

그런데 다음 장면은 반전입니다. 헨리가 자신감 넘치는 거장 피아니스

트의 모습으로 다시 무대에 오른 것이죠. 수많은 사람이 헨리의 연주를 통해 행복해한다는 헬렌의 말을 떠올리면서요. 헬렌이 쓴 자신의 인터뷰를 읽는 헨리의 표정은 밝습니다. 그가 처음 피아니스트로 활동을 시작했던 젊은 날처럼, 인생의 마지막 여정을 향하는 길목에서 다시 한 번 피아니스트로 무대에서 빛날 수 있을 거라는 확신으로 가득한 모습으로요.

헨리 콜의 이야기를 통해 각자의 코다를 찾아갈 날이 멀지 않았음을 기억하면 좋겠습니다. 물론 중간중간 힘든 일들이 수없이 반복될 테지만, 결국에는 우리에게 가장 좋은 방식으로 어떤 날들이 올 거라는 희망을 가져보면서요!

참고 자료

책

《미식 잡학 사전》(2017) 프랑수아 레지스 고드리 지음, 강현정 옮김, 시트롱 마카롱 펴냄

《문학과 음악의 황홀한 만남》(2011) 이창복 지음, 김영사 펴냄

《베르디 오페라, 이탈리아를 노래하다》(2013) 전수연 지음, 책세상 펴냄

《쇼팽, 그 삶과 음악》(2010) 제러미 니콜러스 지음, 임희근 옮김, 포노 출판사 펴냄

《쇼팽을 즐기다》(2017) 히라노 게이치로 지음, 조영일 옮김, 문학동네 펴냄

《이어령, 80년 생각》(2021) 이어령·김민희 지음, 위즈덤하우스 펴냄

《프란츠 리스트: 바이마르 시기 1848~1861》(1987) 앨런 워커 지음, 코넬대학 출판사 펴냄

《100년 전의 세계 일주》(2020) 김영수 지음, EBS BOOKS 펴냄

《Edinburgh Companion to Shakespeare and the Arts》(2011) Mark Thornton Burnett 지음, Edinburgh University Press 펴냄

《Condoleezza Rice》(2006) Jacqueline Edmondson 지음, Bloomsbury Academic 펴냄

《Frederick the Great and His Musicians: The Viola Da Gamba Music of the Berlin School》(2017) Michael O'Loghlin 지음, Taylor & Francis 펴냄

《Satie the Bohemian: From Cabaret to Concert Hall》(1999) Steven Moore 지음, Clarendon Press 펴냄

《The Paderewski memoirs》(1980) Ignacy Jan Paderewski · Mary Lawton 지음, Stephen Citron 펴냄

《Ignacy Paderewski Poland》(2010) Anita Prazmowska 지음, Haus Publishing 펴냄

《Haydn: A Creative Life in Music》(1982), Karl Geiringer · Irene Geiringer 지음, University of California Press 펴냄

《Goethe and Mendelssohn: 1821-1831》(1872) Karl Mendelssohn-Bartholdy 지음, Macmillan 펴냄

《The Life of Haydn》(2009) David Wyn Jones 지음, Cambridge University Press 펴냄

학술 자료

《Chopin's Letters》(2013) Frederic Chopin 지음, Dover 펴냄

《Early Music, vol. 37, no. 4,》(2009) 'Handel as Art Collector: Art, Connoisseurship and Taste in Hanoverian Britain' Thomas McGeary 지음, Boydell Press 펴냄

《Polish Music Journal, Vol. 4, no. 1》(2001) 'Chopin: A Discourse' Ignacy Jan Paderewski 지음, W. Adlington 옮김, Oxford University Press 펴냄

《Polish American Studies Vol. 67, No. 1》(2010) 'An Archangel at the Piano: Paderewski's Image and His Female Audience' Maja Trochimczyk 지음, University of Illinois Press on behalf of the Polish American Historical Association 펴냄

《The Musical Quarterly, Vol. 22, No. 3》(1936) 'The Literary Liszt' Marion Bauer 지음, Oxford University Press 펴냄

《Polish American Studies Vol. 13, No. 3/4》(1956) 'Paderewski and Wilson's Speech to the Senate' Eugene Kusielewicz 지음, University of Illinois Press 펴냄

《The Polish Review Vol. 15, No. 3》(1970) 'H. Sienkiewicz & Ignacy Paderewski: Five Letters' JERZY R. KRZYŻANOWSKI 지음, University of Illinois Press on behalf of the Polish Institute of Arts & Sciences of America 펴냄

뉴스

〈여성신문〉 2015년 10월 2일 자 "119년 전 모스크바에 휘날렸던 태극기의 감동" 주진오 상명대 역사콘텐츠학과 교수 (www.womennews.co.kr/news/articleView.html?idxno=87087)

BBC 인터뷰 2014년 7월 30일 자 "발가락으로 프렌치 호른을 연주하는 남자" 에디터 엠마 트레이시 (www.bbc.com/news/blogs-ouch-28541455)

〈독일의 소리〉 2016년 2월 3일 자 방송 인터뷰 "독일 음악상 거머쥔 두 팔 없는 호른 연주자" 에디터 릭 폴케르 (www.dw.com/en/horn-player-without-arms-wins-top-german-music-prize/a-19025050)

〈루트비히 판 토론토〉 2019년 2월 8일 자 제시 노먼 인터뷰 "자연의 힘" 에디터 조지프 소 (https://www.ludwig-van.com/toronto/2019/02/08/interview-jessye-norman-a-force-of-nature/)

〈베르디 포럼〉 (https://scholarship.richmond.edu/vf/?utm_source=scholarship.richmond.edu%2Fvf%2Fvol1%2Fiss22%2F3&utm_medium=PDF&utm_campaign=PDFCoverPages)

홈페이지

세계기록유산(webarchive.unesco.org)

프랑스 국립 디지털 박물관(gallica.bnf.fr)

펠릭스 클리저(felixklieser.de)

위키피디아(wikipedia.org)

산 카시아노 극장(www.teatrosancassiano.it)

베네치아 카니발(www.carnevale.venezia.it)

볼쇼이 극장(www.bolshoi.ru)

더 쉴러 인스티튜트(archive.schillerinstitute.com)

디지털 바흐(www.bach-digital.de/content/index.xed)

미국 드보르자크 기념사업회(www.dvoraknyc.org/dvorak-in-america)

메트로폴 호텔 모스크바(metropol-moscow.ru)

라흐마니노프의 세나르 공식 홈페이지(www.senar.ru)

베토벤 공식 홈페이지(www.beethoven.de)

유네스코 디지털 라이브러리(unesdoc.unesco.org)

영화

〈말할 수 없는 비밀〉

〈그린 북〉

〈피아니스트의 마지막 인터뷰〉

〈카핑 베토벤〉

〈파파로티〉

〈플로렌스〉

〈파리의 피아니스트: 후지코 헤밍의 시간들〉

알고 보면 흥미로운

클래식
잡학사전

초판 1쇄 발행 2023년 12월 1일

지은이 정은주
펴낸이 김해환

편 집 윤연경
디자인 김경일
마케팅 조명구
관 리 김명인

펴낸곳 해더일
등록번호 제2023-000073호 **등록일자** 2023년 5월 24일
주소 수원시 영통구 광교호수공원로20, 104-412
전화 (0507) 0178-6518 **팩스** (031) 8038-4564
이메일 haetheilbooks@gmail.com

ISBN 979-11-985309-0-5(03600)

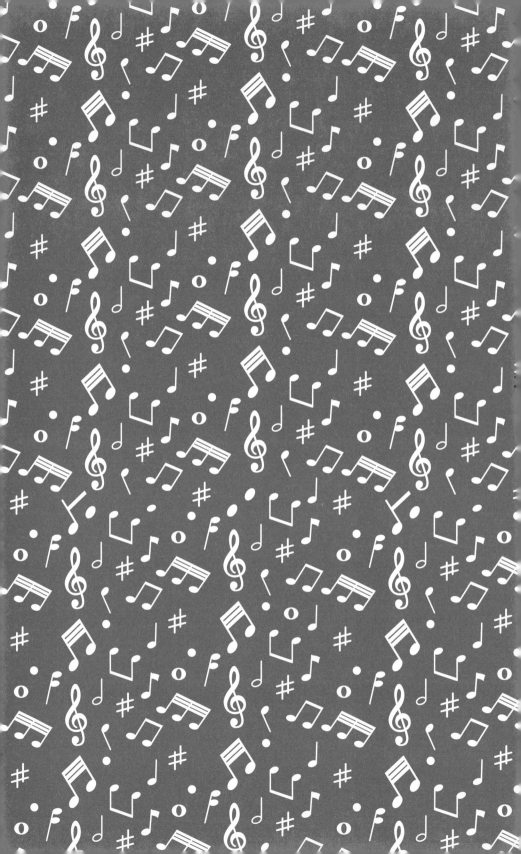